U0004319

LETTERS *to* CAMONDO

流轉的博物館

收藏歷史塵埃、家族命運與珍貴回憶的博物館

Edmund de Waal

艾德蒙 · 德瓦爾

陳文怡 譯

獻給我的出版經紀人費莉西蒂

觸物傷情[1]

1 原書註：「Lacrimae rerum」意指「物之淚」。典出「sunt lacrimae rerum et men-
 tum mortalia tangunt」，意思是「萬物均含淚，乃因必然逝去之物，總觸動心
 靈」。請參閱維吉爾（Virgil）著，《艾尼亞斯紀》（*Aeneid*）卷一，第四六二
 行。

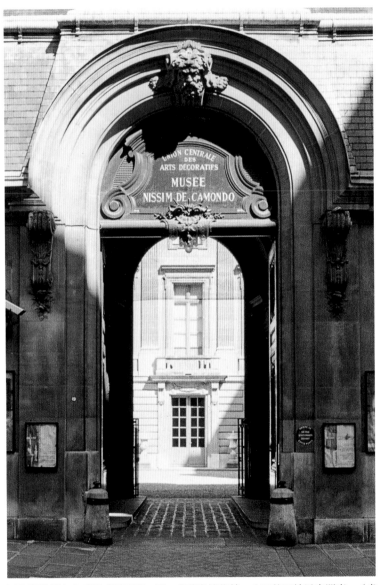

巴黎蒙梭街六十三號「尼西姆‧德‧卡蒙多博物館」入口的四輪馬車門廊。（參照信件 1）

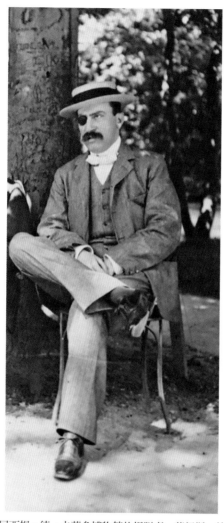

本書的收信人，尼西姆‧德‧卡蒙多博物館的捐贈者，莫伊斯‧德‧卡蒙多伯爵，
約攝於一八九〇年。（參照信件 4、13）

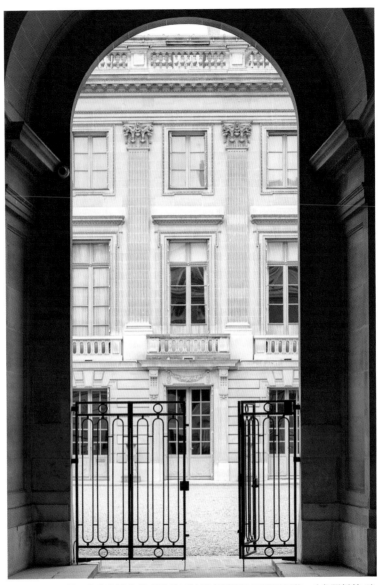

朝向尼西姆・德・卡蒙多博物館庭院的四輪馬車門廊入口所見景物。（參照信件6）
© MAD, Paris / Christophe Dellère

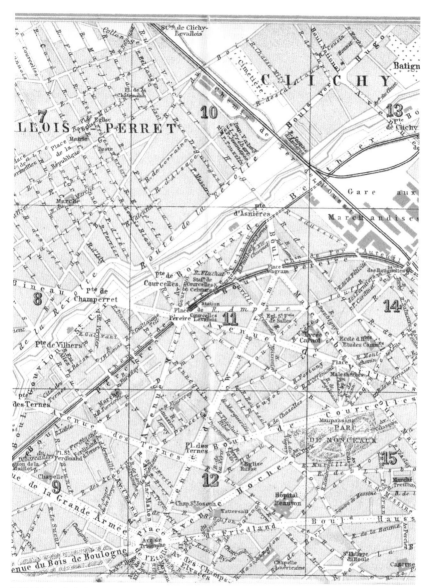

巴黎地圖。出自卡爾‧貝德克（Karl Baedeker）著，《貝德克的巴黎與其近郊》（*Baedeker's Paris and Its Environs*, 1898），德國萊比錫。（參照信件 10）

© MAD, Paris / Jean-Marie del Moral

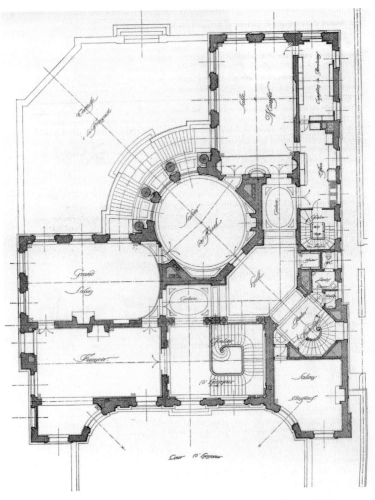

由勒內‧塞爾讓所繪製的卡蒙多公館一樓上層平面圖。引自勒內‧貝圖內（René Bétourné）著（一九三一），《建築師勒內‧塞爾讓，一八六五至一九二七》（*René Sergent, architecte. 1865-1927*），巴黎：法國天際出版社（Horizons de France），頁二十。（參照信件 19）

尼西姆・德・卡蒙多博物館收藏，以紅色皮革裝訂，伊薩克・卡蒙多銀行（Isaac Camondo & Cie.）一八八〇年至一八九〇年代的書信檔案。（參照信件2）
© MAD, Paris / Christophe Dellèree

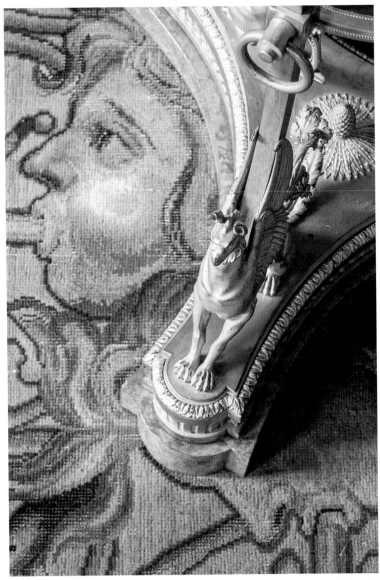

尼西姆・德・卡蒙多博物館大沙龍裡的「風之地毯」局部，與一張十八世紀末葉的桌子底座細部。（參照信件5）

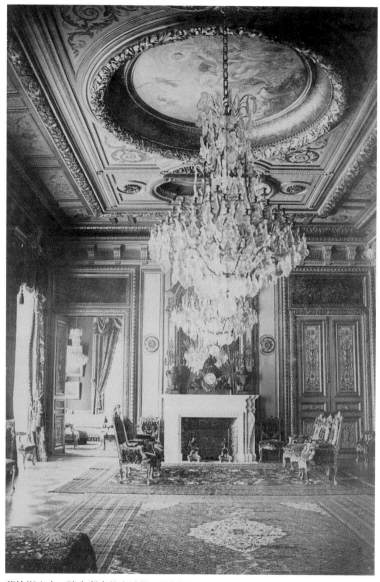

蒙梭街六十一號宅邸中的大沙龍，約攝於一八七六年。（參照信件 11）

昔日存放大型行李箱的房間門把。（參照信件 9）
© MAD, Paris / Christophe Dellère

掛在尼西姆・德・卡蒙多博物館走廊上的《羽毛球少女》（*Jeune fille au volant*），是十八世紀法國畫家伯納德・萊比西耶（Bernard Lépicié）在一七四二年，仿尚・西梅翁・夏爾丹的風格製作的版畫作品。（參照信件 21）

© MAD, Paris / Christophe Dellère

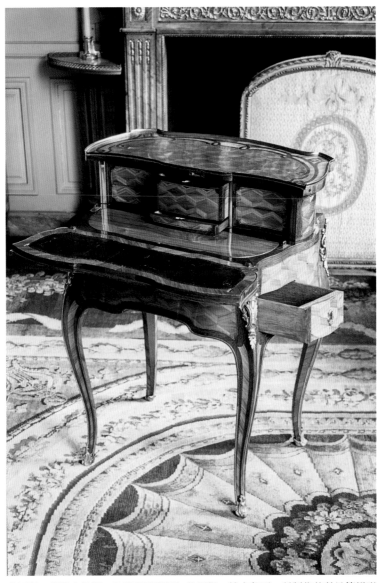

由羅傑‧范德克魯斯，也就是眾所周知的羅傑‧拉克魯瓦，所製作的勃艮第變形桌，約攝於一七六〇年。（參照信件 19）
© MAD, Paris / Jean-Marie del Moral

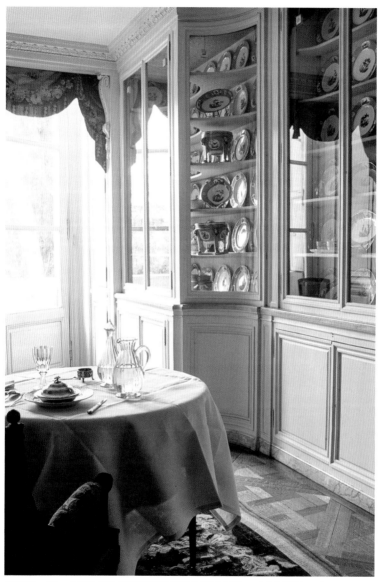

尼西姆・德・卡蒙多博物館瓷器室裡的晚宴餐桌擺設。（參照信件 22）
© MAD, Paris / Jean-Marie del Moral

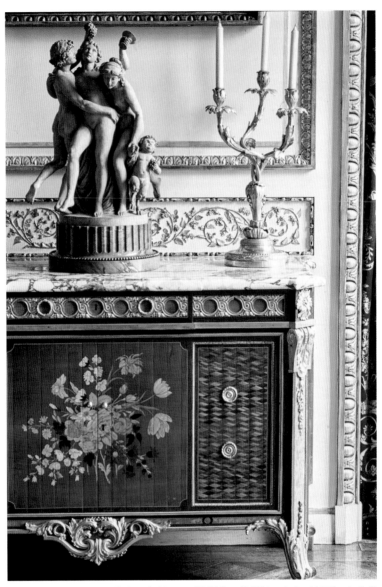

鑲板可滑動的五斗櫃，由尚—亨利·里澤納製作，約攝於一七七五年至一七八○年。照片中的雕像主題是古羅馬酒神狂歡節，以人稱「克羅帝翁」（Clodion）的法國雕塑家克勞德·米歇爾（Claude Michel）風格製作，創作者身分不詳。（參照信件 25）

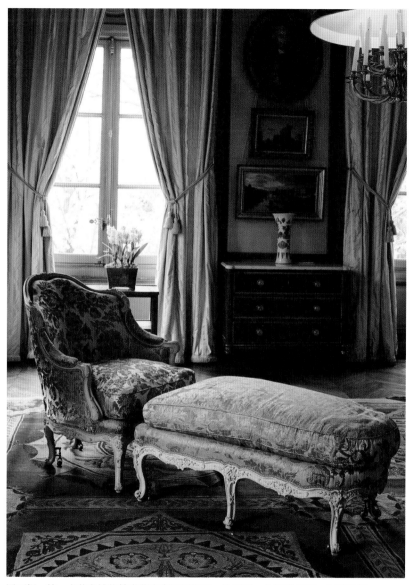

尼西姆・德・卡蒙多博物館青藍客廳裡的躺椅，約攝於一七四○年至一七五○年。
（參照信件34）

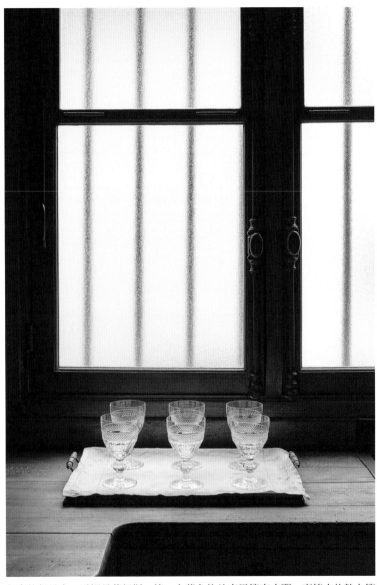

餐廳的餐具室。這裡是莫伊斯・德・卡蒙多的首席男管家皮耶・高德方的勢力範圍。（參照信件 39、40）

© MAD, Paris / Christophe Dellère

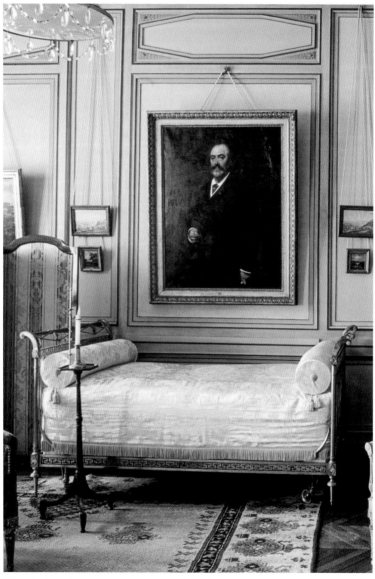

尼西姆・德・卡蒙多的臥房。（參照信件 27）
© MAD, Paris / Jean-Marie del Moral

從走廊望向于特沙龍，攝於一九三六年。尼西姆・德・卡蒙多博物館檔案。（參照信件 45）
© Alain Moïse Arbib

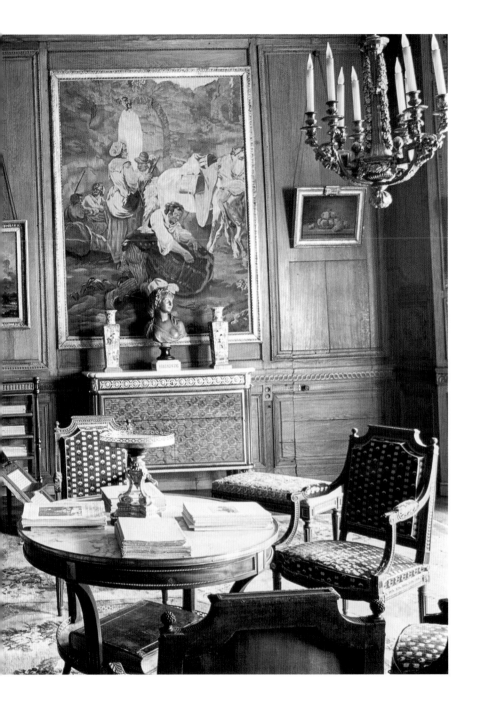

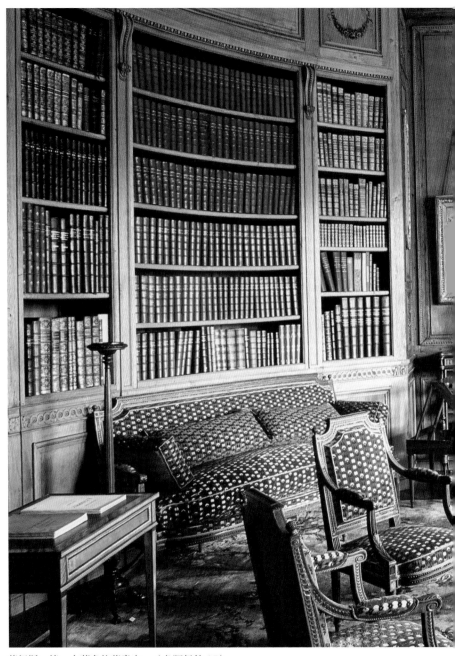

莫伊斯・德・卡蒙多的藏書室。（參照信件 37）
© MAD, Paris / Jean-Marie del Moral

莫伊斯·德·卡蒙多的前妻艾琳·卡恩·丹佛和她的孩子碧翠絲·卡蒙多、尼西姆·卡蒙多，以及艾琳再婚後所生的女兒克蘿德·桑比瑞，約攝於一九〇五年。（參照信件14）

© MAD, Paris / Jean-Marie del Moral

莫伊斯・德・卡蒙多、碧翠絲・德・卡蒙多，以及尼西姆・德・卡蒙多在法國歐蒙（Aumont），約攝於一九一〇年。（參照信件 16）

© MAD, Paris / Jean-Marie del Moral

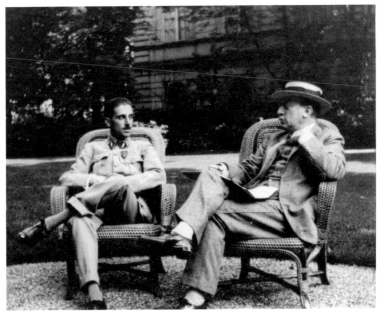

一九一六年夏日，莫伊斯·德·卡蒙多與他的兒子尼西姆·德·卡蒙多中尉，在蒙梭街六十三號的花園裡。（參照信件 25）

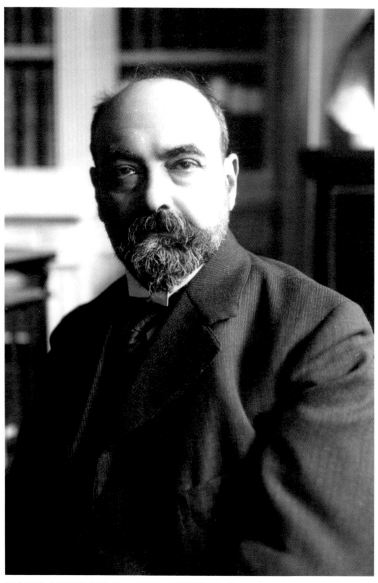

以色列自由聯盟的創立者，西奧多・萊納赫，一九一三年五月四日，梅瑞斯通訊社（Agence de presse Meurisse）攝。（參照信件 15）
© Bibliothèque Nationale de France

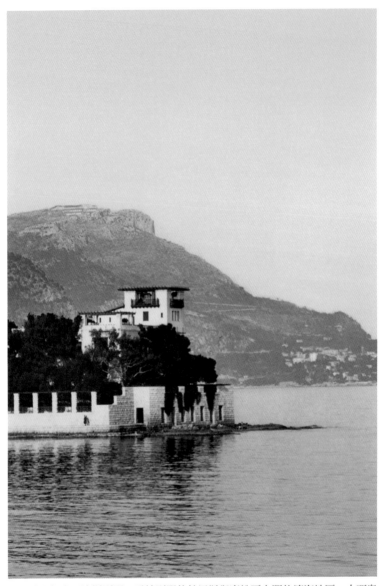

從海濱眺望克里洛斯別墅。這幢別墅位於尼斯與摩納哥之間的濱海地區，由西奧多·萊納赫與妻子芳妮興建。一九五〇年代的明信片，攝影者不詳。（參照信件31）

© MAD, Paris / Jean-Marie del Moral

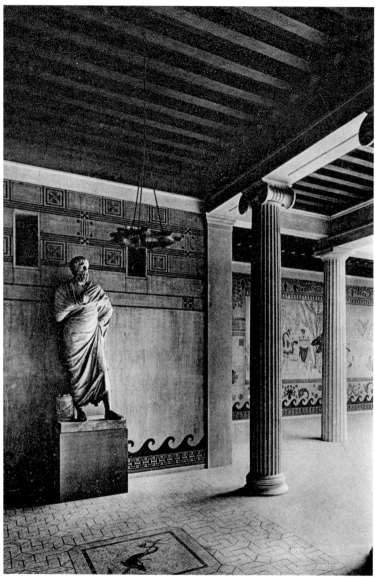

克里洛斯別墅前庭，由法國建築師艾曼紐·龐崔莫利（Emmanuel Pontremoli）
設計。攝影者：安端·維薩諾瓦（Antoine Vizzanova），刊登於一九三四年由法
國國家圖書館出版社（Éditions de la Bibliothèque nationale de France）在巴黎
出版的《克里洛斯》（*Kérylos*）一書。（參照信件 30）

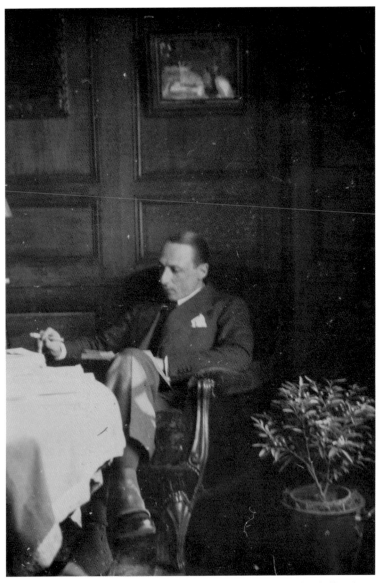

莫伊斯・德・卡蒙多的女婿里昂・萊納赫，攝於一九三三年。（參照信件 32）
© MAD, Paris / Christophe Dellère

莫伊斯‧德‧卡蒙多的女兒碧翠絲‧卡蒙多，攝於一九三三年。（參照信件 33）
© MAD, Paris / Christophe Dellère

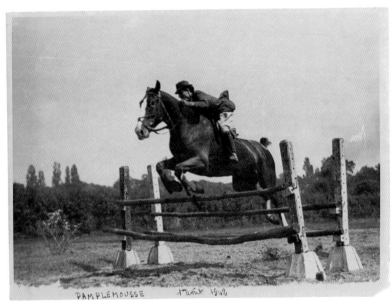

PAMPLEMOUSSE 1ᵉʳ août 1942

莫伊斯・德・卡蒙多的外孫女芬妮・萊納赫騎著愛駒「柚子」，攝於一九四二年八月一日。（參照信件 16、48）

© MAD, Paris / Jean-Marie del Moral

莫伊斯・德・卡蒙多的外孫貝特朗・萊納赫，攝於一九三八年。（參照信件 48、
56）

I7.33I Franç d'orig.

R E I N A C H
Fanny Louise
26.7.I920 Paris 8°

célibataire étudiante

64 bd Maurice Barrès

NEUILLY s Seine

s/% des A?A. IV J à ne
pas libérer

6 DEC 42

芬妮・萊納赫的驅逐出境卡。取自德朗西拘留營檔案，製
作時間為一九四二年之後。（參照信件 49）

貝特朗‧萊納赫的驅逐出境卡。取自德朗西拘留營檔案，
製作時間為一九四二年之後。（參照信件 49）

里昂・萊納赫的驅逐出境卡。取自德朗西拘留營檔案，製作時間為一九四二年之後。（參照信件49）

```
I7.732          Franç.or

    de CAMONDO
    REINACH

née de CARMONDO Louise
       Béatrice

    9.7.I894 Paris XVI

    mariée 2 enf
                   Divorcée
    sans prof.    le 26.10.42.

    64 bd Maurice Barrès

    NEUILLY S SEINE

    par % A.A. IV J

       à ne pas libérer

                6 DEC 42
```

碧翠絲‧萊納赫的驅逐出境卡。取自德朗西拘留營檔案，
製作時間為一九四二年之後。（參照信件49）

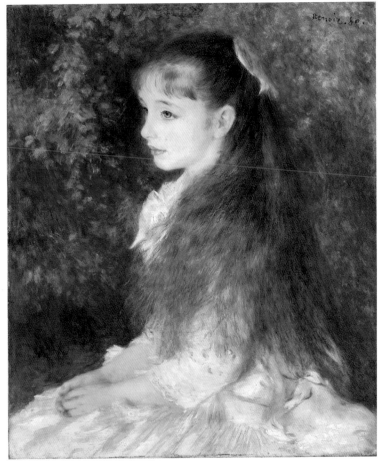

《艾琳・卡恩・丹佛小姐的畫像》，雷諾瓦繪，一八八〇年。（參照信件 12、57）

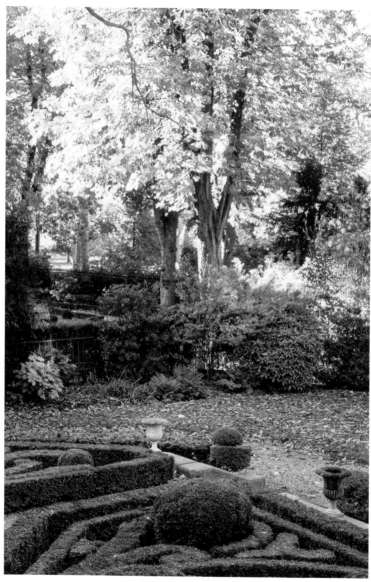

尼西姆・德・卡蒙多博物館的花園。（參照信件 58）
© MAD, Paris / Jean-Marie del Moral

MUSÉE
N I S S I M D E
CAMONDO

UNION CENTRALE
DES ARTS DÉCORATIFS

尼西姆・德・卡蒙多博物館目錄封面，攝於一九三六年。（參照信件 46）

人物介紹表

卡蒙多家族

莫伊斯・德・卡蒙多：生於一八六〇年。其在巴黎蒙梭街六十三號的宅邸，原本將由兒子尼西姆繼承，但尼西姆在一戰從軍陣亡後，莫伊斯改將宅邸連同藝術收藏品捐贈給法國政府，稱為「尼西姆・德・卡蒙多博物館」，在一九三六年底開放參觀。

艾琳・卡恩・丹佛：莫伊斯的妻子。兩人在一八九一年結婚，一九〇二年離婚。

尼西姆・德・卡蒙多：莫伊斯與艾琳的兒子，生於一八九二年。一戰期間加入法國空軍，一九一七年陣亡。

碧翠絲・德・卡蒙多：莫伊斯與艾琳的女兒，生於一八九四年。一九一九年與里昂・萊納赫結婚。

芬妮・萊赫納：莫伊斯的外孫女，一九二〇年出生。

貝特朗・萊赫納：莫伊斯的外孫，一九二三年出生。

亞伯拉罕—貝霍爾・卡蒙多：莫伊斯的伯父，住在蒙梭街六十一號。

伊薩克‧卡蒙多：亞伯拉罕的兒子，莫伊斯的堂兄。

伊弗魯西、德瓦爾家族（本書作者的家族）

維克多‧伊弗魯西：作者的曾外祖父，一八六〇年生於奧德薩，後來遷居維也納。

查爾斯‧伊弗魯西：作者曾外祖父的堂兄。生於一八四八年。曾任《美術報》的編輯與經營者。一八七〇年代在巴黎買下根付（微雕藝術品），在二十世紀初將根付送給堂弟維克多‧伊弗魯西當結婚賀禮。

貝蒂‧伊弗魯西：作者曾外祖父的堂姊。貝蒂的女兒芳妮‧卡恩的媳婦是碧翠絲‧德‧卡蒙多。

伊莉莎白‧伊弗魯西：維克多‧伊佛魯西的女兒，作者的祖母。曾與作家里爾克通信。

伊格納斯（伊吉）‧伊弗魯西：作者的舅公，伊莉莎白‧伊弗魯西的弟弟。伴侶是杉山次郎。伊吉從父親伊佛魯西‧維克多那裡繼承根付，過世後，根付傳承給本書作者。

亨德里克‧德瓦爾：作者的祖父。

維克多‧德瓦爾：作者的父親。

康斯坦特・德瓦爾：作者的叔叔。

萊納赫家族

約瑟夫・萊納赫：律師，後來從政，主張法國應該廢除公開處決。

所羅門・萊納赫：考古學家與文化歷史學者。

西奧多・萊納赫：考古學家與希臘學者。創辦以色列自由聯盟。

芳妮・卡恩：西奧多・萊納赫的妻子。芳妮的母親是本書作者曾外祖父的堂姊貝蒂・伊弗魯西。

朱利安・萊納赫：西奧多・萊納赫的兒子。

里昂・萊納赫：西奧多・萊納赫的兒子。妻子是碧翠絲・德・卡蒙多。

保羅・萊納赫：西奧多・萊納赫的兒子。

奧利維耶・萊納赫：西奧多・萊納赫的兒子

卡恩・丹佛家族

路易・拉斐爾・卡恩・丹佛：猶太裔銀行家。

路易絲・卡恩・丹佛：路易・拉斐爾的妻子。曾與查爾斯・伊弗魯西相戀。

艾琳・卡恩・丹佛：莫伊斯・德・卡蒙多的前妻，生下尼西姆與碧翠絲。一九○三年，艾琳與查爾斯・桑比瑞伯爵再婚後，生下女兒克蘿德・桑比瑞。艾琳八歲時，由雷諾瓦為她畫肖像《艾琳・卡恩・丹佛的畫像》（又名《小艾琳》）。

愛麗絲・卡恩・丹佛：六歲時，由雷諾瓦為她畫肖像《粉紅與藍》，在畫中是穿粉紅洋裝的女孩。

伊麗莎白・卡恩・丹佛：五歲時，由雷諾瓦為她畫肖像《粉紅與藍》，在畫中是穿藍色洋裝的女孩。

流轉的博物館
Letters to Camondo

1

親愛的朋友：

先前我又把時間都花在檔案裡。現在是早春上午，公園裡的樹木順著天性恣意生長。樹葉目前仍稀稀落落，但下週將有所不同。儘管天氣溼冷得不宜久坐，此刻我依然在其中一張長椅上坐下來。甚至連狗都不願在此時四處蹓躂。下了一陣子雨。「雨味」[1] 這個詞彙，是用來形容雨後世界的氣味。它的英文發音，聽來卻有點法文韻味。

此刻，每個人看起來都恍如要離開自己當前所在的位置。所有的一切都發送著活力，將人往前推進。

我站起身來，沿著沙礫鋪成的小徑，走出大型鍍金柵門，進入羅斯戴爾大道（avenue Ruysdaël），再左轉走上蒙梭街（rue de Monceau），並按下六十三號外的門鈴，同時等待回應。

我正要回到檔案資料裡。這些資料飽含的強勁力道，將我往上拉到高居閣樓的文件儲藏室，也就是昔日僕役的活動區域，讓我就此回到百年前那段歲月之中。

1　譯者註：雨味（petrichor）指雨滴落在乾土上所產生的氣味。在科學領域中，這種氣味稱為「潮土油」。

2

親愛的朋友：

目前我著手製作的檔案，是你的文件資料。

我找到了物品清單、文件副本、拍賣目錄、收據與發票、備忘錄、遺願與遺囑、電報、刊登在報紙上的啟事、弔唁卡、座位表和菜單、樂譜、歌劇節目單、素描、銀行記錄、狩獵筆記、藝術品照、家庭照、墓碑照、帳簿，以及記載收購品的筆記簿。

每一份文件使用的紙張種類，都有差異。每份文件的重量、質地與氣味，也有所不同。有些文件貼了郵票，可以顯示是何年何月收到某封信，也能指出你回覆某封信的時間。檔案資料是展現出一個人有多麼勤懇的途徑，而且製作檔案必須審慎，也必須極為專注，這一點不言而喻。

何以文件中的副本如此之多？又為什麼那些文件副本拿起來都輕飄飄的，宛如失重？

這個地方位於蒙梭街六十三號五樓，是眾多的僕役房間之一。房間裡，鑲有橡木板的深型櫥櫃沿著牆壁排列。根據一九一〇年時建築師的規劃，這個房間昔日是庫房，每個櫥櫃都裝滿了分類帳、書信集，以及存放照片的盒子，而且有些分類帳還會疊成兩層。這個房間

是一個完整無缺的世界。它是一個家庭，一個銀行，也是一個王朝。

我想問你是否曾經丟棄任何物品。

我在這裡發現你和講究美食的友人結伴同遊、一起前往餐廳的往來信件，也找到你的指示，要園丁每年重新栽種花圃裡的植物。我還尋得你對葡萄酒零售商的吩咐，以及你對裝訂商的指令，要對方為你保留幾份以完美紅色摩洛哥革[1]裝訂的《美術報》[2]。你叮囑要儲存毛皮。你對獸醫、桶匠和花店，也都有所囑咐。我還發現你會回信給寫信給你的商人，日復一日。

這裡擺放的是你的購買記錄。第一冊題為「始於一九○七年之前，至一九二六年十一月二十二日」。第二冊則是「始於一九二七年一月三日，至一九三五年八月二日」。你記得一絲不苟。

我找到貨運清單，也找到把人當成貨物般運送的旅客名單。

我發現旅客名單中有令嬡、女婿，和你的外孫。

我發現要將你的文件資料製作成檔案，並非易事。

1 譯者註：此處原文為「red morocco」，意指紅色「摩洛哥革」（Morocco leather），是以摩洛哥植物鞣料鞣製而成的紅色厚山羊皮。這種皮革於十六世紀後期傳入歐洲之後，由於它的耐用、觸感與色澤，常用於裝訂貴重書籍。

2 譯者註：《美術報》（Gazette des beaux-arts）是一份法國期刊，以藝術評論和藝術史為主要內容。這份報刊創立於一八五九年，後於二〇〇二年停刊。作者曾外祖父的堂兄查爾斯·伊弗魯西（Charles Ephrussi），曾經是這份刊物的編輯與經營者。

3

親愛的朋友：

既然我差不多能稱得上是個英國人，那麼我想詢問你關於天氣的事。

我想向你探詢的地方，是君士坦丁堡1和阿拉特森林2，因為你和穿著藍色制服的隨從里昂—阿拉特（Lyons-Halatte），週末會在那片森林中打獵。我還想了解聖讓卡弗爾拉3的天候，以及那裡的外海氣象（想來是強風陣陣）。我知道你曾經擁有遊艇，而且它相當豪華。但我不確定你買下它，是身為富豪的必然之舉，或者是為了使心情愉悅。事實上，我真正想更深入了解的，是你對速度揮之不去的執迷。在巴黎到柏林的賽事中4，你坐在最新穎的汽車裡，所有事物都隨著迎向你的風吹拂而來，一切也就此飛逝而過，宛如在那個當下，法國消失在你那輛老式雷諾敞篷車揚起的塵埃中。一八九五年5，你戴著帽子和護目鏡，身穿為駕駛設計的皮製大衣6，膝上還覆著毯子，高高地坐在車上。彼時的你，正準備進軍世界。

當天陽光普照，車影長曳，路上空空蕩蕩，杳無人煙。

你為小書房「區區書齋」買了一幅瓜爾迪畫作7，我對於畫中的天氣感到好奇。那幅畫裡的貢多拉船夫，都在使勁對抗颳過聖馬可廣場的強風，船隻上的三角旗飛舞不定，潟湖就

051

像一枚碧綠的寶石。

我想認識蒙梭街六十三號的瓷器室。你在裡頭的六層展示櫃，陳列那套來自塞夫爾[8]的「布封鳥類圖飾全套餐具」。[9]瓷器室也是你獨自吃午餐的地方，不知你享用午餐時，是否會望向窗外，看著你花園裡，以及更遠處蒙梭公園中的樹，正輕輕緩緩地迎風搖曳？你在一九一三年，就已經種了械樹、山蠟樹，以及有深紅色樹葉的紫葉李，也就是大家口中的櫻桃李。可想而知，你向來有先見之明。

我們英國人問候一個人的方式，是與對方談論天氣，以及樹。

日後我會再請教你這些事。

1 譯者註：君士坦丁堡（Constantinople）為土耳其伊斯坦堡（Istanbul）舊名。

2 譯者註：阿拉特森林（Halatte Forest）位於法國瓦茲省（Oise）。這片森林過去有很長一段時間，都保留作為王室狩獵林地。

3 譯者註：聖讓卡弗爾拉（Saint-Jean-Cap-Ferrat）位於法國蔚藍海岸（Côte d'Azur），濱地中海。

4 譯者註：賽車運動源於法國。這裡指一九〇一年收信人化名為羅賓（Robin），參加從法國巴黎到德國柏林的賽車比賽。

5 譯者註：收信人在這一年，擁有了他的第一輛汽車。

6 譯者註：開車時需要戴護目鏡，以防駕駛車輛時眼睛吹入風沙。除此之外，早期的汽車都是敞篷車，駕駛時需要禦寒衣物，開車時所穿的大衣（motoring coat）應運而生。

7 譯者註：指十八世紀義大利畫家法蘭契斯科‧瓜爾迪（Francesco Guardi）畫作《聖馬可灣列隊行進的貢多拉》（Procession of Gondolas in the Bacino di San Marco）。

8 原書註：請參閱希薇‧勒格朗—羅西（Sylvie Legrand-Rossi）著（二〇一六），《卡蒙多伯爵的布封鳥圖飾全套餐具——瓷器上的百科全書》（Les services aux oiseaux Buffon du comte Moïse de Camondo: Une encyclopédie sur porcelaine）。譯者註：布封鳥圖飾全套餐具（les services aux oiseaux Buffon）由古爾庫夫‧格拉登尼哥出版社（Gourcuff Gradenigo）出版。

9 譯者註：塞夫爾（Sèvres）位於法國大巴黎區（Île-de-France），以當地皇家瓷器工廠所生產的瓷器聞名。

裝飾藝術／古爾庫夫‧格拉登尼哥出版社（Gourcuff Gradenigo）：這套餐具上的鳥類裝飾圖樣，全都取自博物學家布封（Buffon）留下的檔案。

4

親愛的：

伯爵老爺，我意識到自己這個時候，並未完全確定該如何稱呼你。

有許多商人與店主為了引起你的注意，或者是為了週年展覽請你贊助、為了能支付帳單金額祈求你慷慨解囊，都會寫信給你。在這些信件裡，他們對你的稱呼方式形形色色，又誇張做作。今天早上，我找到一封信，寄信人是你參加的「百人俱樂部」[1]裡的朋友。對方在這封信中邀你與他結伴，一起參加私人鐵路餐車裡的美食冒險聚會。我從這封來信中，發現了學院裡的學生打招呼的方式，也就是「我親愛的同道中人」。我喜歡這個稱呼。

在這些稱謂裡，我卡在「不願有所冒犯」和「不想浪費時間」之間，令自己左右為難。「老爺」這個稱呼或許還過得去，又顯得莊重高貴，而且它還可以引導出「親愛的老爺子」這個稱謂。

所以說，我不喚你「莫伊斯」，而叫你「卡蒙多」。「卡蒙多」發音響亮，也是能在圖書館或餐桌上，放開嗓門呼喚你的名字。我知道我們之間產生關聯的方式錯綜複雜，然而這件事可以之後再談。因此，我現在寫信給你，是把你當作「朋友」。

未來我們會看到我們之間的關係將如何進展。

話雖如此，對於自己該如何結束這封信，我同樣感到困惑。

1 譯者註：百人俱樂部（Club des Cent）創設於一九一二年，是為了享用法國美食而成立的封閉式俱樂部。由於俱樂部成員合計百人，故以「百」字（cent）為名。

5

親愛的朋友：

我想請教你那幅「風之地毯」[1]的事。它位於可以俯瞰蒙梭公園的大沙龍裡。

話說薩馮里手工地毯廠[2]在一六七一年至一六八八年這段期間，為羅浮宮水邊畫廊[3]織了九十三張地毯，而「風之地毯」，正是其中一張（編號第五〇）。這幅地毯上的四位風神鼓起腮幫子吹著長號角。地毯上的繁複花結，是由人物所吹出的氣流、一縷縷帶狀裝飾象徵形成的狂風，以及朱諾[4]和埃俄羅斯[5]兩位神祇共同組成[6]。地毯上織了花冠、許多喇叭，還有流散開來的花朵傾瀉其間，而且整張地毯邊緣，也以直挺挺的金色與藍色莨苕葉形裝飾[7]加以襯托。風的色彩會順著加拉塔[8]碼頭飄向海洋，是當地清晨才會出現的情景，令人心曠神怡。

你的金融業夥伴海門達爾家族（Heimendahls）的住處位於君士坦丁街。當年你在他們家中初次踏上這幅地毯時，它的長度比較長。那時他們在財務上有幾分拮据，於是你從他們手裡買下了這幅地毯。由於查爾斯·伊弗魯西認識你，認識他們，認識每一個人，他可以處理這種事，而且處理的方式令人愉悅，使得事情得以成真，所以當我發現是他協助你購買這

張地毯時，我很開心。查爾斯對我來說是重要的人。他是我的遠親，也是導致我動身歷險，踏上奇遇的人。

除此之外，如果可以的話，我想知道你是否注意到這件事。你是否察覺到此刻你高興得飄飄欲仙。

而且，你正在呼氣。

1 原書註：請參閱貝特朗・洪都（Bertrand Rondot）撰（二〇〇七），〈建立收藏〉（'Bâtir une collection'）一文，收錄於瑪麗—諾埃爾・德・蓋瑞（Marie-Noël de Gary）主編的《尼西姆・德・卡蒙多博物館——一位收藏家的寓所》（*Musée Nissim de Camondo: La demeure d'un collectionneur*），巴黎：裝飾藝術博物館（MAD），頁八十七。

2 譯者註：薩馮里手工地毯廠（Savonnerie manufactory）是法國第一家皇家手工地毯廠，也是歐洲最負盛名的手工地毯廠。

3 譯者註：水邊畫廊（Galerie du Bord de l'Eau）現稱「大畫廊」（Grande Galerie du Louvre）。

4 譯者註：朱諾（Juno）是羅馬神話中最重要的女神，守護婚姻與生育。

5 譯者註：埃俄羅斯（Aeolus）在希臘神話中，是風的主宰與管理者。

6 原書註：事實上，這張地毯之前經過裁剪，原本織在地毯上的神祇朱諾與埃俄羅斯，已經離開它。

7 譯者註：莨苕（*Acanthus mollis*）是地中海一帶尋常可見的植物，它的葉片造型常用來作為西方古典建築中的裝飾。

8 譯者註：加拉塔（Galata）位於土耳其金角灣（Golden Horn）北岸，是伊斯坦堡街區名稱，現稱「卡拉柯伊」（Karaköy）。

057

6

親愛的朋友：

外面正是巴黎春日時分，所以我想打開你這幢金黃華美屋子裡的所有窗戶。

這些窗子有許多事情可談。這幢建築正面朝蒙梭街，面寬七扇窗。源自你的建築師設計建築外觀時，模仿了凡爾賽宮庭園裡的小特里亞農宮（Petit Trianon）的簡樸雅緻。而面對蒙梭公園這一側的外觀則更加出色，擁有十五扇窗，建築物由垂直的立面改為左右兩翼，由科林斯式壁柱1撐起中間半圓形宏偉區域。如果沒有平面圖，恐怕任何人都無法熟悉這棟房屋。與此同時，請原諒我的自負，但請務必想像空氣在這些空間中循環流動，延伸上升至屋裡那道蜿蜒樓梯，再與那些畫作、壁毯，和風之地毯裡的風重新聚首，會是什麼樣的一幅光景。以這幅珍貴地毯展開這趟旅程或許相當不妥，然而此時，我在這裡卻感覺到幾分與高采烈。如果不至於失禮的話，我想要寫下來告訴你，你腳下踩著的是什麼。況且要是能完成這件事，我就會擁有更加充裕的情感，來談你應該從哪個地方步上這段旅程。

儘管我已經花了相當多年的工夫研究你的公司，不過眼前先談論府上來歷，似乎反而明智。

058

位於君士坦丁堡加拉塔地區卡蒙多街六號的那棟「石屋」[2]，是你來到這個人世間的所在，而你人生最初的九年，眼光都望向博斯普魯斯海峽[3]的另一端。那棟石屋以前「在冬之花園對面，有一棟樓房與它相連，裡面有小禮拜堂和浴室」。這個原點很能夠展現出你的出身，畢竟以自家姓氏為名的街道作為人生起點的人，不是很多。而擁有附屬樓房的宮殿，或者說是皇邸，否則也可以說是王宮，要不然也可以說是設有小禮拜堂的住宅的這種房屋，當然也同樣不多，日後有合適時機，我們會談到這件事。儘管卡蒙多家族在當地多少有些爭議，可是建築房屋所用的石材，卻暗示了這個家族與眾不同。接下來，我又發現了一些事情：我得知整個加拉塔地區，儼然都由府上支配，同時也發覺這個世界上我最喜愛的那道樓梯，也就是那道由一個個彎曲交錯的台階纏繞而成，從山坡上朝下呼吸吐納的階梯，建造者是你的祖先[4]。我工作的陶輪上方曾經在多年間，掛了一幅這道樓梯的照片，是由卡提耶─布列松[5]所拍攝。當時我總是仰望著它，雙手覆在黏土表面，任憑自己神遊他方。

倘若我的工作務必得對「千里之行，始於足下」有所執念，那麼我們不妨由塵土著手來談。我知道對你而言，灰塵是至關重要的事。

一九二四年一月二十日，你在〈給尼西姆・德・卡蒙多博物館館長的指示與建議〉[6]中如是寫道：

但願我的博物館可以維護得令人讚賞，而且始終一塵不染。這份工作必須有數量充足的頂級職員來做。然而即使頂級職員的人數足夠，這項任務依舊不算輕鬆。不過要是由這種系統運作時強而有力，清理古董地毯、壁毯和絲綢時，不應該使用這種清潔方式。話雖如此，使用這種系統仍大有助益。

你的房屋如此潔淨，而且它對於自己能否抵禦塵埃，也如此戒慎恐懼。你不願時光改變任何物事，不希望光線導致壁毯褪色，也不想要溫度造成鑲板裝飾的家具、用來製作鑲板的木料，和鑲木地板有絲毫扭曲變形，亦不願讓灰塵損害收藏品。對於溼氣，你同樣憂心忡忡。

這裡有一座馬廄，通往馬勒塞爾布大道（boulevard Malesherbes），銜接那座馬廄的庭院中，有覆著廊簷的汽車入口。下雨天的時候，參觀者應該要從汽車入口，經由那扇以鍛鐵鑄造的門進入博物館。走過那扇門，有個寬廣區域，那裡可以鋪設踏墊，還能放置傘架。行經那個區域，就接近博物館了。

天氣必須留在室外，窗戶也必須保持關閉。這件事我們需要再談一談。

1 譯者註：在古希臘羅馬時代的西方建築中，有三種裝飾形式用來修飾建築外觀，科林斯式壁柱（Corinthian pilaster）是這三種形式中最後發展出來的一種。它除了具有豐富的裝飾元素，柱頭由兩排莨苕葉形裝飾點綴，也是它的特徵。

2 原書註：請參閱諾拉・塞妮（Nora Şeni）、蘇菲・勒・塔內克（Sophie Le Tarnec）合著（一九九七），《卡蒙多家族，抑或是命運的衰落》（Les Camondo ou l'éclipse d'une fortune），法國亞爾（Arles）：南方學報（Actes Sud），頁九～四十二。

3 譯者註：博斯普魯斯海峽（Bosphorus）又名「伊斯坦堡海峽」（Strait of Istanbul），坐落於歐亞之間，連接馬摩拉海（Sea of Marmara）和黑海（Black Sea），並將君士坦丁堡（伊斯坦堡）分為歐洲與亞洲兩個部分。

4 譯者註：位於加拉塔地區的卡蒙多階梯（Camondo Steps），是由亞伯拉罕・所羅門・卡蒙多（Abraham Salomon Camondo）建造。

5 譯者註：指法國攝影家亨利・卡提耶—布列松（Henri Cartier-Bresson，一九〇八～二〇〇四）。

6 原書註：請參閱由德・蓋瑞主編的《尼西姆・德・卡蒙多博物館》，頁二七三。

061

7

親愛的朋友：

我並非不愛乾淨，只是灰塵會吸引我。塵埃來自某處。它顯示有某件事曾經發生，也會展現出世間已然錯亂，或是已遭改動。塵埃是時光留下的痕跡。

數年前有一項展覽和喬治·莫蘭迪[1]有關，我受邀參與，於是動身前往莫蘭迪位於波隆那豐達札札街（Fondazza）的住處。莫蘭迪和他的母親以及妹妹，在那裡住了三十年。從屋子裡的餐廳穿過一道門，就是他樸素的畫室了。當年他在這裡反覆整理他祈願用的瓶瓶罐罐，並在他親手製作的桌子上，以鉛筆記下它們彷彿在舞台上跳舞的站位，將這些瓶罐都繪入他的靜物畫中。對於這些物品，前去拜訪莫蘭迪畫室的藝術史學者約翰·瑞瓦德寫道：

稠密灰白又柔滑的塵埃，彷彿一件以毛氈製成的柔軟外套。從外觀上來看，塵埃的顏色與質感，都使這些高高的瓶子和深深的碗缽，兩者得以融為一體⋯⋯這裡的塵埃，不是疏忽凌亂所致，而是耐心所帶來的成果，況且它也見證了徹徹底底的心平氣和⋯⋯覆蓋它們的塵埃，宛如是

一襲貴族斗篷⋯⋯2

你過日子從不疏忽，你的生活也無一絲凌亂。然而我衷心盼望你能明白，塵埃也含有它作為「見證」的必要存在。我有把握「貴族斗篷」這個比喻能向你證明塵埃的特有涵義。

沒有一丁點塵埃的話，老爺子啊，要找到過往行跡，會比較辛苦。

此時我回望自己家族一路走來的足跡，想像他們是如何風塵僕僕地由過去猶太人在東歐群居的小鎮出發，搬到奧德薩[3]俯瞰黑海的濱海大道，再移居維也納環城大道。接著又遷移至巴黎的蒙梭街，也就是從府上沿斜坡往上走，經過十棟房子的地方。與此同時，我也設想他們從前度日之處，勢必也在一幢又一幢占地遼闊的建築物中。彼時未曾鋪設石子的路面、馬匹、貨車與四輪馬車，屋裡屋外工作的石匠，還有木匠、泥水匠與鍍金工人，在在都會招徠他們各自獨有的煙塵，冬日會使人極為不快，夏季則情況更糟。當時每個房間裡都有爐火，以及煤油燈那使人冒汗的煤煙。除此之外，每個房間都有法蘭西第二帝國時期[4]柔軟的室內陳設（所有填裝軟墊的座椅、帷幔與窗簾、門窗上方懸掛的窄簾、從窗戶垂落的裝飾布幔邊緣，那一切猶如歌劇上演般，卻毫無意義可言的東西）。無論是哪個地方，只要採用這種布置方式，那一塵肯定都會定居下來。

要維持一塵不染，一個人必須富有與行事嚴謹，而且還得有僕役，才可能無止境地全盤清除會顯示出你來自何方的蛛絲馬跡。

我們的家族遷徙足跡類似，而且他們的旅程中，也同樣都布滿塵埃。

我先就此打住。

1 譯者註：喬治‧莫蘭迪（Giorgio Morandi）是義大利畫家。一八九○年生於義大利波隆那，一九六四年在同一座城市逝世。

2 原書註：請參閱約翰‧瑞瓦德（John Rewald）著（一九六七），《莫蘭迪》（Morandi）。美國紐約：亞伯特‧羅柏與庫吉爾畫廊公司（Albert Loeb & Krugier Gallery Inc.）。

3 譯者註：奧德薩（Odessa）位於黑海西北岸，是烏克蘭（Ukraine）第三大城。

4 譯者註：法蘭西第二帝國（Second Empire）是拿破崙三世（Louis-Napoléon Bonaparte，一八○八～一八七三）在一八五二年所建立的政權。

8

老爺：

溫弗里德・格奧爾格・澤巴爾德[1]曾經寫道：「灰燼……正是燃燒的最後產物，灰燼裡不再存有絲毫抵禦……（它描繪出）存在與不存在的邊界。灰燼是物質抵消後的本質，一如塵埃。」[2]

這些話我不太懂，然而它們卻縈繞我心。似乎與我想要請教你的問題非常接近。

1 　譯者註：指德國作家溫弗里德・格奧爾格・澤巴爾德（Winfried Georg Sebald，一九四四～二○○一）。

2 　原書註：請參閱莎拉・卡法杜（Sarah Kafatou）撰（一九九八，秋季號），〈溫弗里德・格奧爾格・澤巴爾德訪談錄〉（'An Interview with W. G. Sebald'），《哈佛評論》（*Harvard Review*）第十五期，頁三十一～三十五。

9

因此，老爺子啊，我需要尋找陳跡。

我已閱讀我能找到的所有書籍、目錄和學術文章，其中一些是有意義的。我發現自己恢復過去的習慣，將那些巴黎相關書籍都從書架頂層往下移到手邊，在二十年前的筆記中查找。於是《龔固爾日記》1 就此回到眼前，普魯斯特也是，還有一部分巴爾札克和於斯曼 2（儘管我不確定自己如今是否能再面對他）。不過我向你保證，我已進行那些必須在外奔波才能具體完成的調查，包括巴黎、沙龍聚會和沙龍名媛 4，以及我理應研究的德雷福斯事件 5，還有愛德華‧德魯蒙 6 與反猶太報刊，彼時的激烈抗爭，以及比才 7、山羊鬍、八字鬍和漫遊者。我可以和你一起走過蒙梭平原 8 那些豪華猶太宅第。對於自己那些遠親一世紀前與誰同床共枕，我也都瞭若指掌。

頂樓那些檔案儘管有所助益，然而昔日不曾編目、不曾歸檔，以及不曾拍成照片之物，才是此刻我要找的物品。你在遺願裡對這幢房屋和收藏品作為贈禮，做了相當明確的決定，對於你希望訪客前往何處，以及他們能看到什麼，規劃也都頗為果斷。

那麼，禁止入內的地方，會是什麼？

由於這麼做似乎略顯失禮，老爺，我之前刻意沒寫到，這屋子裡有少許物品，我實在是不喜歡。除了酒神女祭司9的擺飾不耐看，你床鋪上方那幅裸體畫，也令人毛骨悚然。雖然那幅畫象徵著睡眠，但老實說，它相當缺乏魅力。這一點真的無關品味。除此之外，這些絕佳的套房都經過仔細調整，由於校準得極為謹慎，屋內從頂樓到地窖產生上下拉扯的引力，使這些房間現在所呈現的風貌，全都能如你所願。你不想讓我們發現，以及在你的校正與禁令下得以倖存的物品，才是我當前找尋的目標。

先前我追溯自己家族的蹤跡，當我置身家族位於維也納的房屋時，唯有站在它的地窖裡，仰望那道令人頭暈目眩的螺旋僕役樓梯10，查看當時的人是如何透過不為人知的通道，使那個家得以運轉、維持，我才確切了解那幢房屋。

因此，我從這裡的廚房開始，避開公共空間，以我的方式徹底研究這幢住宅。你的建築師勒內‧塞爾讓（René Sergent）設計這些空間時，才剛剛整修完位於倫敦的克拉里奇飯店（Claridge's），他的設計也讓這裡的空間都能發揮最大功效。這裡的通風和管路配置，都如此恰到好處。洗滌室11圓形門把的溝槽，適合廚房女傭在匆忙間伸出的手。上了白釉的瓷磚此刻微光閃爍，鑄鐵爐灶也顯得油油亮亮，看起來彷彿停放在你那占地寬廣的車庫裡的某輛新車。所有窗玻璃目前都結了霜。屋子裡的光線也因而顯得柔和。

通往僕役樓梯的門毫不起眼，幾乎沒有人會注意到它。而在僕役樓梯下方，有支羽箭

形狀的標示指明該如何前往那道環繞著升降梯的金屬樓梯。我沿著它走上去。第一扇門引導我走進餐具室。那裡有清洗玻璃杯和盤子用的鍍鋅水槽，還有一扇隱密的門，可以經由它前往餐廳。緊接而來的樓層，是男管家的套房，以及由他所管理的第二間餐具室和銀器室。銀器室裡放餐具的架子上，儘管鋪了天鵝絨，卻空空如也。

皮耶·高德方（Pierre Godefin）於一八八二年進入卡蒙多家服務，先擔任你伯父的男管家，並在府上待到一九三三年。他會將他房間裡的窗玻璃擦得透亮，好在望向窗外之際，目光能穿越樹木，看到後方的公園景色。他房間裡有塊木板，用來吊掛這裡所有的鑰匙。他會坐在這個地方訂松節油、麂皮擦拭布、薄紙、馬鬃刷與水晶玻璃製品，以及布勒[12]義大利麵、刀具粉[13]、居雷梅[14]浴室清潔用品、藥皂、擦地板用的抹布、哥達爾[15]銀器清潔粉、酒和掃帚。高德方先生會從富凱餐廳[16]訂購果醬，也會從布瓦希耶之家[17]訂製餐後配咖啡的精緻糕點。他了解你。

接下來的樓層有女管家房間。那裡有一扇窗，可以望向庭院。再往後則是小姐的香閨，也就是令嬡碧翠絲（Béatrice）的房間。從窗戶遮板透進來的光線中，可以看到這個房間裡有繫著行李吊牌的大理石圓柱，以及被防塵罩覆蓋的家具、一張遭人遺棄的椅子、某個需要修理的物品。這裡的壁紙精美雅緻，在一片碧綠中有花朵纏繞其間，很適合作為年輕女子的臥室。令嬡的浴室原封不動。牆上兩道黃色帶狀裝飾之間夾著來自台夫特[18]的風景畫瓷磚環

繞浴室。她的浴缸位於拱形的壁龕內，陰影完全籠罩浴缸。我小心翼翼地關上了這扇門。

五樓，也就是頂樓，一個又一個的房間依序用來放亞麻織品、待洗衣物，還有一個房間用來放小型隨身行李箱，另一個房間則擺放大型行李箱。僕役臥室和浴室也都在這裡。這層樓的更衣室有深色橡木衣櫃，存放著你的衣服，而這間更衣室還以一道不易發現的貼身男僕專用螺旋梯，與你的臥室及令郎尼西姆（Nissim）的臥室相連。博物館的檔案資料現正存放此處。

石材製成的欄杆將屋頂的輪廓藏起來，使人們無法從公園和街道上看到這裡，因此頂樓室內的光線只能到達頭部的高度。這裡有個櫥櫃，裡面散置破損的燈具配件，另外還有幾張壞得更嚴重的椅子。此時我打開一扇門，發現一個路易·威登的行李箱，是一九二〇年代的款式。

走廊上有張長椅貼著標籤，上面寫「新藝術之家／賓格／巴黎普羅旺斯路二十二號」[19]。某個漆成粉紅色而空蕩蕩的房間裡，地板上釘著帶有光澤的彎曲標籤，上面寫著「盥洗室家用電線」。有一扇門的把手上，掛了個寫著「F1」的標籤。此外，空無一物。

請記住。線索會穿越人的掌握，而且它一團混亂，還會自行扭曲。所以我們得緊握線頭，即使它看起來毫不重要，稍縱即逝。老爺子啊，留下這裡的故事吧。它是你的經歷，也是亞莉阿德妮的線球[20]。

069

1 譯者註：《龔固爾日記》（Goncourt Journal）是由法國作家艾德蒙・德・龔固爾（Edmond de Goncourt，一八二二～一八九六）、朱爾斯・德・龔固爾（Jules de Goncourt，一八三〇～一八七〇）這對兄弟共同執筆完成的作品。

2 譯者註：指法國作家兼藝術評論家若利斯—卡爾・於斯曼（Joris-Karl Huysmans，一八四八～一九〇七）。

3 譯者註：日本主義（japonisme）指一八六〇～一八九〇年代，日本文化和日本藝術在法國與西方世界造成的影響。

4 譯者註：「沙龍聚會」的原文「salon」在法文中指「客廳」。後來在十八世紀末，這個詞彙引伸為「知識分子談論文藝或時事的聚會」。「沙龍名媛」（salonnière）指主持這類聚會的女性。

5 譯者註：德雷福斯事件（Dreyfus Affair）指一八九四年底，猶太裔法國上尉阿爾弗雷德・德雷福斯（Alfred Dreyfus，一八五九～一九三五）由於在司法審判中遭到誤判被起訴，繼而在當時反猶太人的法國社會中引發嚴重衝突的事件。

6 譯者註：愛德華・德魯蒙（Édouard Drumont，一八四四～一九一七）是法國記者兼作家，也是極右派政治人物。

7 譯者註：指法國作曲家喬治・比才（Georges Bizet，一八三八～一八七五）。

8 譯者註：蒙梭平原（Plaine Monceau）位於巴黎第十七區，鄰近第八區的蒙梭公園（Parc Monceau）。

9 譯者註：指尼西姆・德・卡蒙多博物館中一幅以「酒神女祭司」（bacchante）為題的畫。

10 譯者註：僕役樓梯（service stairs）指昔日的房屋專門給僕人或送貨人員使用的樓梯。

11 譯者註：洗滌室（scullery）指從前屋子裡位於廚房旁邊，用來清洗鍋碗瓢盆，以及下廚之前洗淨蔬菜的空間。

12 譯者註：布勒（Bühler）是一家瑞士廠商。除了製造機械設備，該公司也生產義大利麵等產品。

13 譯者註：刀具粉（knife powder）是用來清潔刀叉與湯匙的清潔粉。

14 譯者註：居雷梅（Curémail）是法國浴室清潔用品品牌。

15 譯者註：哥達爾（Goddard）是英國銀器清潔粉品牌名稱。

16 譯者註：富凱餐廳（Fouquet's）位於巴黎，一八九九年開幕後營運至今。

17 譯者註：布瓦希耶之家（Boissier）是巴黎的一家甜食專賣店，一八二七年開幕後營運至今。

18 譯者註：台夫特（Delft）位於荷蘭西部。此地製造的藍陶世界聞名。

19 譯者註：「新藝術之家」（Maison de l'Art nouveau）是一八九五年由德裔法國藝術品經銷商兼收藏家齊格弗里德・賓格（實格

（Siegfried Bing，一八三八～一九〇五）在巴黎開設的藝術品展覽館。

20 譯者註：「亞莉阿德妮的線球」（Ariadne's thread）典出希臘神話，意指「循線脫困」。

10

親愛的朋友：

你可能已經猜到了。我並非平白無故來到此處。府上所在的那條街，我已相當熟悉。

倘若我能暫時將英國人的作風置於一旁，那麼我應該要說，我確確實實對府上所在的那條街一清二楚。我沒有這麼說，只是因為我對於自己昔日在蒙梭街耗費多少時光，以及對自己讀相關資料花了多少時間、對這條街念念不忘的時日又有多久，都感到有點不好意思而已。

二十年前的某個早晨，與今天上午沒什麼不同，卻是這件事的起點。當時我想沿著歐斯曼大道（Haussmann）一側，緩緩朝庫爾塞勒街（Courcelles）走去，一直走到開始變得有趣的那段路，再稍微轉向，走進蒙梭公園，這裡即是從羅斯戴爾大道盡頭即可瞥見的綠意所在之處。接著我打算行經你伯父亞伯拉罕在蒙梭街六十一號的巨大「怪物」，和府上位於蒙梭街六十三號的優雅大門，往前走到馬勒塞爾布大道（Malesherbes），再越過那道由豪華宅第所形成的金黃斜坡，好讓我能站在蒙梭街八十一號門外。或許你會說我是在虛度光陰。蒙梭街八十一號是伊弗魯西宅邸（Hôtel Ephrussi），也就是由卡蒙多公館再往前走經過十幢房

屋的地方。

先前我從我摯愛的猶太裔舅公伊吉‧伊弗魯西（Iggie Ephrussi）手中，繼承了他所收藏的木雕，以及兩百六十四枚日本根付，這是種小巧精密、誘人觸碰的象牙雕刻物。我心裡有股強烈衝動，亟欲瞭解這些根付是在什麼情況下出現在我的家族歷史裡，而且這股難以抑制的欲望，還掌控了我。這些根付當年的購買者，是你的朋友查爾斯‧伊弗魯西。他有幾間套房用來展示他那些印象派畫家朋友的作品，這些根付就保存在套房裡的玻璃展示櫃中，和那些印象派畫作放在一起。這個故事的起點是蒙梭街。它引導我踏上橫跨歐洲的那段旅程，也帶領我回到兩百年前。如今我又回到這個地方，在這當下站在門外，深情款款地觸摸著這幢房屋。

使得蒙梭街如此特別的因素，在於這條街屬於對話，也攸關開端。沒有人是偶然來到這裡。佩雷爾兄弟1在一八六〇年代投入資金，計畫開發當時巴黎尚未開發的區域，這個地方正是其中的一部分。這裡原本就有公園。但佩雷爾兄弟卻透過英式風格，以一座橋，再加上漂亮時髦的花床和迂迴曲折的小徑，為這座公園重塑風貌。公園裡的花床終年花朵遍布，它們需要照料，需要更換植栽，也需要除草，所以這裡總是有園丁埋頭苦幹。公園裡那些曲徑，當時也成為「住在高尚市郊的大量仕女……也就是出身『金融業高層人士』和『融入上流社會的猶太移民』家庭的女性名流，出門散步時的去處」。2除此之外，這裡

還有幽會用的長椅。只是隨著時光流逝，這座公園現在卻因噴泉和紀念雕像而稍顯雜亂，像是公園裡的莫泊桑雕像前，還雕著斜倚這座雕像的崇拜者，古諾3雕像旁的三位崇拜者則看起來神情哀戚，而安布魯瓦茲・托馬4和阿爾弗雷德・德・繆塞5雕像前後，也分別雕有一位崇拜者，讓他們各自湊合著用。蕭邦的雕像好多了，它得到一架鋼琴。

公園守衛會在六點鐘解開柵欄門鎖。這裡的柵欄門黑金相間，顯得富麗堂皇。

遷居這個地區的猶太家族，都來自他方。這裡除了給予機會，使任何人都能攜家帶眷，來到屬於世俗、擁護法蘭西共和國、寬容又有教養的巴黎，同時也提供契機，讓所有人都能藉由自信，為自己建立出某種事物，既符合所屬階級，又可以廣為人知。我們雙方的家族，也就是伊弗魯西家族和卡蒙多家族，都在一八六九年抵達這個地方。只是我的家族來自奧德薩，而府上家族來自君士坦丁堡，我們的家族也是同一年在蒙梭街買下地皮。羅斯柴爾德夫號是卡托伊宅（Hôtel Cattaui），也就是從埃及及移居此地的猶太銀行家住處。蒙梭街五十五婦6當時住在對街。身處富豪階級又學識淵博的萊納赫（Reinach）三兄弟中，就有兩位住在蒙梭公園隔壁。住在府上斜對面的亨利・塞努奇7雖然不是猶太人，卻由於政治觀點而離開義大利流亡他鄉。這裡也住著藝術家和作家，像是住在蒙梭街三十一號的勒梅爾夫人8，主持在週四舉行的沙龍聚會，大家聚在那個地方，能同時欣賞到她的水彩畫作，和那些入畫的花卉。蒙梭街一帶也是作者普魯斯特成長之處，他會在蒙梭公園裡玩耍，冬季時會為了保

暖，在口袋中放入烤馬鈴薯。至於錫安主義[9]的倡議者西奧多・赫茨爾（Theodor Herzl），在德雷福斯事件延燒法國的那些年間，就住在蒙梭街八號。

即使時至今日，這條街依舊相當時髦。我今天一大清早前往檔案室時，正值學校開學。蒙梭街上滿是帶著孩童的父母、互惠生[10]，還有數量多得荒謬的小狗在街上旋轉，並以饒富趣味的節奏倒退著走。這是飽含對話，也是充滿咖啡香氣的街道。

此刻正在寫信給你的這個人是來自倫敦。儘管我們住在學校對面，然而我們所在的這條街，不僅充斥大型的車輛，每天的這個時候，所有的門還會「砰」一聲猛然關上，真煩。

1 譯者註：佩雷爾兄弟（Pereire brothers）指艾米爾・佩雷爾（Émile Pereire，一八○○～一八七五）和伊薩克・佩雷爾（Isaac Pereire，一八○六～一八八○）這對兄弟，兩人都是法國企業家。

2 原書註：請參閱喬治・奧古斯都・薩拉（George Augustus Sala）著（一八八二），《巴黎重遊》（第六版）（*Paris Herself Again* [6th Edition]）。紐約：史克里布納與韋爾福（Scribner and Welford）。

3 譯者註：指法國作家古諾（Charles Gounod，一八一八～一八九三）。

4 譯者註：指法國作曲家安布魯瓦茲・托馬（Ambroise Thomas，一八一一～一八九六）。

5 譯者註：指法國作家阿爾弗雷德・德・繆塞（Alfred de Musset，一八一○～一八五七）。

6 譯者註：羅斯柴爾德（Rothschild）家族是來自德國的猶太裔家族，在當時的銀行與金融業享有盛名。

7 譯者註：亨利・塞努奇（Henri Cernuschi，一八二一～一八九六）是義大利裔法國銀行家，也是藝術品收藏家。

8 譯者註：指法國女畫家瑪德蓮・勒梅爾（Madeleine Lemaire，一八四五～一九二八），她擅長描繪花朵。

9 譯者註：錫安主義（Zionism）是猶太人所發起的民族運動，也稱為「猶太復國主義」，目標在於讓猶太人得以在應許之地，建立屬於猶太人的家園。

10 譯者註：互惠生（au pair）意指為了學習語言或探索他國文化，而住在當地人家裡，為對方照料孩子或者料理家務，藉以換取食宿的學生。

11

親愛的朋友：

府上家族抵達巴黎的時間，和我的家族相同。

嗯，「一對！」[1]，就像我兒子所說的那樣。

你的父親尼西姆‧德‧卡蒙多，和你伯父亞伯拉罕─貝霍爾（Abraham-Behor），當年在蒙梭公園一隅取得兩塊相連的地皮。你父親委託當時極受上流社會歡迎的丹尼─路易‧戴托爾[2]，改造蒙梭街六十三號原有的豪華宅第，至於蒙梭街六十一號，則由你伯父委託戴托爾建造住宅。這幢住宅不僅巨大華麗，有科林斯式壁柱，它氣派宏偉的馬薩式屋頂[3]上，除了有玻璃頂塔，還有一具風向儀。它的入口設有堅固結實的玻璃雨棚，可以保護人不受惡劣天氣侵襲，而住宅前方正對蒙梭公園的花園裡，不但有若干女像柱[4]，還有一座幾乎有兩層樓那麼高的溫室。[5]

左拉在一八七一年出版的《爭奪》中，以尖酸刻薄的筆調描繪蒙梭街這些豪華宅第的某一所住宅「還很新，屋子裡也一片蒼白」，而且是「闊綽揮灑各種設計風格所生的雜種」。小說中的貪婪金融家薩卡爾（Saccard），就住在這樣的房子裡玩弄詭計，並從事投機

買賣。左拉也提及這幢華麗住處的屋頂，是「這場建築煙花表演的高潮」6。

你的堂表親戚和他們的家庭女教師，曾經在你父親位於蒙梭街六十三號的房子裡，一起合照過。從照片裡，可以看到他們站在棕櫚樹和厚實、有軟墊、雕刻裝飾的家具中間，腳下鋪著波斯地毯。照片裡還看得到幾座面無表情的典雅雕像，以及隨意放置的日式風格工藝品，包括青銅烏龜，和將近兩公尺半的青銅鶴鳥。

華特‧班雅明7描述豪宅第中的家具擺設，彷彿是「致命陷阱的現場平面圖，因為屋裡的那些套房，已經規定了逃生路線」8。

這幢宅邸裡出入口方向一致的套房中，有一間面積極大，壁爐架上放著象徵豐足之神的青銅像。這裡的天花板皆以花格鑲板裝飾，花格中繪著某些諸如和平慈善、科學工業、文明勝利之類的場景，都各有寓意。這裡的天花板都懸掛著枝形吊燈，房間裡的每張椅子都猶如王侯寶座。樓梯的樣式則仿效巴黎歌劇院。這裡的某件物品上方，往往都會出現另一件物品，像是女像柱會托著鍍青銅支架，而鍍青銅支架又撐起花瓶狀煤氣燈座。這個地方除了有荷蘭畫家的畫作、來自中國的瓷器，還有四幅十七世紀的法蘭德斯壁毯，分別描繪出橫越紅海9、金牛犢10、摩西與亞倫11，和約瑟12與他的兄長等故事。出現在這幢住宅中的一切，都顯示了家族的輝煌成就，每件物品皆盡突出，同時光彩奪目。

穿過這裡的庭院，可以看到一幢比較小的府邸，那是伊薩克（Isaac）公館。伊薩克是亞

伯拉罕的兒子，也是你的堂哥兼友人。

在蒙梭街上，眾人目光都只能越過高牆，隱約瞥見牆裡的卡蒙多家族宅邸。「當陽光在夏夜斜射，照亮倚著白色建築樓梯欄杆上的黃金製品之際，在公園裡散步的人都會停下腳步，凝視著懸掛在一樓窗子裡的紅色絲綢窗簾」，左拉如是寫道。13另外有一本小說，也是瘋狂的反猶太作品，作者是蓋伊·德·夏納塞14，內容是一位猶太銀行家的家族故事，書名是《巨頭吸血鬼》15（是的，你沒看錯）：「鄰近蒙梭公園的房產令他感到苦惱。畢竟他應該會在某個時刻，從那個地方的某位居民手中取得那裡的房產，而且他對此深信不疑。」

老爺子啊，我對於自己眼前所見，全都備感熟悉。這幢宅邸中的每項物事——無論是舞會大廳天花板花格鑲板中的猶太題材畫作，像是以色列的仇敵遭人消滅、以斯帖皇后加冕典禮；以及庭院中的金黃色阿波羅大理石雕像，氣勢非凡——在我們家族位於維也納那幢房屋裡，也就是宏偉富麗的伊弗魯西大宅中，全部都可以得見。在那幢宅邸內，一個人只要跨過門檻，就能看見地上鑲嵌著代表「伊弗魯西」的雙E標識。出現在那幢住宅中的所有一切，都顯示了家族的輝煌成就，每件物品皆盡突出，同時光彩奪目。

每件物品都與家族王朝休戚相關，而且都在致命陷阱的現場平面圖中。

我想，我們家族宏偉富麗的大宅裡，牆上的女像柱或許更多也不一定。

「一對！」

1 譯者註：這裡原文是「snap」，指一種撲克牌遊戲，玩法是參與者看到兩張相同的撲克牌出現時，必須搶先喊出「snap」。類似台灣的撲克牌遊戲「心臟病」。

2 譯者註：丹尼─路易‧戴托爾（Denis-Louis Destors，一八一六～一八八二）是法國建築師。

3 譯者註：馬薩式屋頂（mansard roof）是法蘭西第二帝國時期蔚為風潮的屋頂樣式，特徵為屋頂呈兩段式傾斜。

4 譯者註：女像柱（caryatid）指雕成女性外形的柱子。

5 原書註：請參閱希薇‧勒格朗─羅西、蘇菲‧戴紐─勒‧塔內克（Sylvie Legrand-Rossi and Sophie d'Aigneaux-Le Tarnec）合撰（二○二○），展覽小冊《蒙梭街六十一號──另一座卡蒙多公館》（Le 61 rue de Monceau: L'autre hôtel Camondo）。巴黎：裝飾藝術博物館。

6 原書註：請參閱埃米爾‧左拉（Émile Zola）著（一八七一）《爭奪》（La Curée）。巴黎：加利瑪出版社（Gallimard），口袋書系列（Folio），二○○五年版，頁二十八。譯者註：左拉是法國作家，《爭奪》是他的小說集《盧貢─馬卡爾家族》（Les Rougon-Macquart）裡的第二部小說。

7 譯者註：班雅明（Walter Benjamin，一八九二─一九四〇）是德國哲學家，也是文化評論者。

8 原書註：請參閱華特‧班雅明著，麥可‧W．詹寧斯（Michael W. Jennings）、霍華‧艾蘭德（Howard Eiland）、蓋瑞‧史密斯（Gary Smith）合編（二○○四）《選擇性書寫》第一卷：一九一三年至一九二六年（Selected Writings Volume I, 1913-1926）（Cambridge）：哈佛大學出版社（Harvard University Press），頁四四六。

9 譯者註：指「摩西穿越紅海（Red Sea）」，典出《聖經‧出埃及記》（Book of Exodus）。

10 譯者註：金牛犢（Golden Calf）是摩西上山領受十誡時，以色列人用來取代摩西的雕像。典出《聖經‧出埃及記》。

11 譯者註：摩西（Moses）與亞倫（Aaron）均為舊約《聖經》裡的人物。

12 譯者註：約瑟（Joseph）是《聖經‧創世記》裡的人物。

13 原書註：請參閱埃米爾‧左拉著（一八七一）《爭奪》第一卷。巴黎：加利瑪出版社，七星文庫系列（Bibliothèque de la Pléiade），一九六一年版，頁三三一。

14 譯者註：蓋伊‧德‧夏納塞（Guy de Charnacé，一八二五～一九〇九）是法國作家。《巨頭吸血鬼》（Le Baron Vampire）是他在一八八五年出版的作品。

15 原書註：關於蓋伊・德・夏納塞在一八八五年於巴黎出版的《巨頭吸血鬼》一書引述內容，請參閱莎拉・茱麗葉・沙遜（Sarah Juliette Sassoon）著（二〇一二），《渴望歸屬——十九世紀法國與德國文學中的暴發戶》（Longing to Belong: The Parvenue in 19th Century French and German Literature），紐約：帕爾格雷夫・麥米倫（Palgrave Macmillan），頁一〇七。

12

老爺：

環繞在蒙梭公園這裡的每個人彷彿都是遠親。最好如此假設。

你和某甲做生意，和某乙在艾克斯萊班1共度一個月時光，又和某丙一同打獵。這個地方有猶太會堂，大家可以在這裡為子女舉行猶太教成人禮和結婚典禮（都是奉父母之命或媒妁之言結合的婚姻），也可以舉行葬禮和節慶活動。五十年前，你的祖先會在穀物交易或鐵路經營上齊心協力，而當時的母親，都會協助某戶人家的女兒覓得良緣。既然如此，為何你不以家裡年紀比較輕的男性後裔名字為某家俱樂部命名，藉此協助他安身立命？

由於這裡是巴黎，出現在這裡的家族之間，其關係必然都錯綜複雜。來自黎凡特2的拜占庭世系，是你所屬的家族，也是我們所屬的家族。

儘管我可以從任何地方開始談這件事，不過，我會以路易絲・卡恩・丹佛（Louise Cahen d'Anvers）作為開端。她值得優先登場。

路易絲的美，在於她一頭赤金色的秀髮。它正如艾德蒙・德・龔固爾造訪了她的沙龍聚會之後，在他日記中所提到的「她秀髮的金黃色，宛如提香3畫作《提香的情婦》

（The Mistress of Titian）的主角」4，那幅畫作中髮色猶如黃金一般，嬌柔又令人感到愉悅的女子，沒有人能夠稍微與之匹敵。艾德蒙・德・龔固爾還看到路易絲「在她陳列瓷器與漆器的玻璃櫃底層摸索，試圖找出什麼東西給我，動作一如慵懶的貓咪」。除此之外，依小說家保羅・布爾傑5所述，路易絲是「首席繆思」6，在諸多作家、藝術家和社會名流齊聚一堂，與會者總是人來人往的聚會中，她始終是眾人矚目的焦點。

路易絲嫁給猶太裔銀行家路易・拉斐爾，也就是卡恩・丹佛伯爵。當時她與四個孩子，住在巴黎第十六區那幢由德斯泰耶爾7建造，位於巴薩諾街和耶拿大道轉角處那令人引以為豪的卡恩府邸中。他們夫妻倆還另外添購了美麗的馬恩河畔香普城堡，並將其整修得相當氣派。8

倘若一個人買下或建造的房屋是這種規模，布置也需要與它相稱才是。因此，與你談論肖像畫，目前正是時候。我寫這句話時，我曾外祖母的畫像正俯視著我。那幅畫像是一八八〇年代，由安格里9在維也納為她所繪。畫像裡的她目空一切，身上還戴著許多珍珠。安格里對委託他繪製這幅畫像的顧客了解甚深，所以他的珍珠畫得很好。此時我想著你的家族，也想到我自己的家族，他們需要繪製畫像，藉此認識自己又來自何方。如果在你的城堡裡，沒有一條長廊來展示先人的肖像，那麼你最好現在就開始，並且加快進度。話說布爾傑曾經在他的小說《大都會》裡，描述一位訪客前往新近封爵的猶太收藏家住處，這位訪客評

論道：「沒錯，這裡是有兩幅出色的先人肖像，但這位仁兄沒有祖先！」[10]

如果你坐進卡羅魯斯—杜蘭[11]位於蒙帕納斯大道的畫室，他會把你畫得像是已經準備好要參加沙龍聚會那樣。他的山羊鬍畫得相當高明，也能使女性在畫作中看起來身材修長。卡羅魯斯—杜蘭除了曾經為許多美國女性繼承人繪製肖像，他也為你伯父、你父親，以及卡恩・丹佛家族裡的多數成員畫過畫像，路易絲在他筆下，亦顯得美麗動人。

布爾傑曾經是路易絲的戀人，這或許能說明他何以在小說中挖苦先人肖像這件事。然而路易絲如今的戀人是查爾斯・伊弗魯西。而且艾德蒙・德・龔固爾無論在哪個地方，似乎都會與這對戀人不期而遇。他曾無意間遇見這對戀人在彼時廣受上流社會歡迎的日本藝術商所開設的藝廊後面繾綣。查爾斯陪著她、為了她買下的根付收藏，全都是為了使路易絲對自己刮目相看。他們倆還共同收藏日本漆器，攜手前往巴黎歌劇院，並一道出席沙龍聚會，以及無止境的社交聚會。後來路易絲又生下一個兒子，並將兒子命名為「查爾斯」，對我這個英國中產階級來說，此舉似乎是相當淡定和世故的安排。

查爾斯・伊弗魯西那時正設法照料他那些窮困的藝術家朋友。他除了透過慷慨大方的方式，收藏了竇加[12]、畢沙羅[13]、莫莉索[14]、希斯里[15]、莫內和雷諾瓦的作品，還以令人信服的筆調，在《美術報》撰寫他這些藝術家朋友的事，同時勸告他們不妨舉行展覽，公開展出自己的藝術創作。除此之外，查爾斯也向這些藝術家引見他那些社會名流友人，並遊說那些

社會名流委託這些藝術家繪製畫像，藉此向他那些藝術家朋友伸出援手。於是雷諾瓦先為查爾斯的兩位手足和一位姑姑畫了畫像。接著查爾斯又說服路易絲，讓雷諾瓦為她的孩子繪製肖像畫[16]。

雷諾瓦在一八八〇年為路易絲的孩子所繪製的第一幅畫像，主題是長女艾琳（Irène），當時她八歲。畫像中，她稍帶紅色的金色長髮披散雙肩，垂落在背上，並以一條藍色緞帶紮起；神情宛如在沉思，又有點百無聊賴。她的雙手緊握，嫻靜端莊地放在大膝上，身穿銀藍色洋裝，坐在巴薩諾街那幢住宅的花園裡。

隔年，雷諾瓦為路易絲年紀比較小的女兒，也就是愛麗絲（Alice）和伊麗莎白（Elisabeth）畫肖像。這兩位小女孩那時年紀分別是六歲與五歲。那幅畫裡的姊妹倆，打扮得像是要參加宴會一樣，分別身著粉紅色與藍色洋裝，再搭配相襯的華麗腰帶。畫裡的她們為了相互安撫，握住彼此的手，背後則是漂亮的簾幕。在那幅畫裡，置身家中某處大型客廳的兩個女孩，看起來徬徨無依。

接下來，十一年後，你，也就是莫伊斯・德・卡蒙多伯爵老爺，與留著一頭赤金色長髮的那個女孩結婚，也就是克拉拉・艾琳・伊莉絲・卡恩・丹佛小姐（Mlle Clara Irène Elise Cahen d'Anvers）。

艾琳當時才剛滿十九歲。而你，那時已三十一歲。

1 譯者註：艾克斯萊班（Aix-les-Bains）位於法國薩瓦省（Savoie），是法國重要的溫泉城市之一。

2 譯者註：黎凡特（Levant）是西方歷史上昔日的地理名稱，大致是指位於地中海東部的廣大西亞地區。

3 譯者註：指文藝復興時期的義大利畫家提齊安諾・維伽略（Tiziano Vecelli，一四八八～一五七六）。英語世界一般稱之為「提香」（Titian）。

4 原書註：請參閱艾德蒙・德・龔固爾著（一八九二），《龔固爾日記》第六卷：一八七八年至一八八四年，巴黎，頁一〇八。

5 譯者註：指寫小說也寫隨筆文章的法國作家保羅・布爾傑（Paul Bourget，一八五二～一九三五）。

6 原書註：請參閱米歇爾・曼蘇伊（Michel Mansuy）著（一九六八），《保羅・布爾傑——一位在童年時期，就懷抱使命的現代作家》（Un Moderne : Paul Bourget, de l'enfance au Disciple），巴黎：美好文學（Les Belles Lettres），頁二八七。

7 譯者註：指法國建築師希波利特・德斯泰耶爾（Hippolyte Destailleur，一八二二～一八九三）。

8 編者註：出現在這一段的人名、地名原文如下：路易・拉斐爾（Louis Raphaël）、卡恩・丹佛伯爵（Comte Cahen d'Anvers）、巴薩諾街（rue de Bassano）、耶拿大道（avenue d'Iéna）、馬恩河畔香普城堡（Château de Champs-sur-Marn）。

9 譯者註：指奧地利畫家海因里希・馮・安格里（Heinrich von Angeli，一八四〇～一九二五）。他以肖像畫聞名。

10 原書註：請參閱保羅・布爾傑著（一九一〇），《大都會》（Cosmopolis），紐約：當代文學出版社（Current Literature Publishing Company），頁二一九。

11 譯者註：指法國畫家卡羅魯斯－杜蘭（Carolus-Duran，一八三七～一九一七）。他是法蘭西第三共和時期（Troisième République）最受上流社會青睞的肖像畫家。

12 譯者註：指法國畫家兼雕塑家竇加（Edgar Degas，一八三四～一九一七）。

13 譯者註：指丹麥裔法國印象派畫家畢沙羅（Camille Pissarro，一八三〇～一九〇三）。

14 譯者註：指法國女畫家莫莉索（Berthe Morisot，一八四一～一八九五）。

15 譯者註：指英國畫家希斯里（Alfred Sisley，一八三九～一八九九）。

16 原書註：請參閱柯林・B・貝利（Colin B. Bailey）著（一九九七），《雷諾瓦的肖像畫——一個時代的印記》（Renoir's

Portraits: Impressions of an Age），美國紐哈芬（New Haven）與英國倫敦：耶魯大學出版社（Yale University Press），加拿大國立美術館（National Gallery of Canada）聯合出版，頁十一～十五，以及頁一八一～一八三。

13

因此，老爺：

即使我不再對此多所著墨，然而，是的，彼時艾琳年方十九，而你已三十一歲。這是不折不扣的豪門聯姻。

你們在一八九一年十月十五日舉行婚禮，當時的報紙也報導了這件事。根據某則沉悶的報導，新娘當天「一身白緞，傳統之阿朗松蕾絲[1]斜綴裙身，新娘捧花間或絆其步履」。羅斯柴爾德家族、歐本海默家族（Oppenheimers）、福爾德家族[2]和伊弗魯西家族，都名列那天的證婚人與婚禮賓客名單，婚禮後上述家族也都從猶太會堂回到卡恩·丹佛公館，一起享用午餐。當天傍晚，你啟程前往坎城[3]，並表示你們「會在那裡待到五月」。如此一來，往後的八個月，將是美好的蜜月時光。

你對家族事業非常了解，英文也說得無懈可擊，騎術還精良得足以緊跟獵犬，儘管你由於某次打獵出了意外，從此戴上一副相當威風的眼罩。況且根據各方說法，你依然是大家的絕佳夥伴。話雖如此，縱然我百般琢磨，卻難以在眾多與你有關的事情中，找到除了騎馬之外和艾琳相關的事。

查爾斯‧伊弗魯西一家當時已搬到耶拿大道那幢寬廣的寓所中。於是他將當時住的公寓借給你和你的年輕妻子。那裡距離伊弗魯西家另一處豪宅第兩百公尺，和你岳母府上的距離也相等。居處地點的安排極其親密。

艾琳就這樣遷居，搬到離父母家兩百公尺外的住處。我想之後我會再提到這件事。

你和岳父一起買了艘大型遊艇，也就是傑拉汀號。此時你也買了你的第一輛車，也就是那輛引擎由潘哈德—勒瓦索4所製造的寶獅汽車。

婚後一年，你的兒子尼西姆誕生。兩年過後，你的女兒碧翠絲來到世上。

我曾經想過要將環繞巴黎而生的這一切漫遊，永遠拋諸腦後，畢竟我確實有其他興趣可以投注心力。然而現在我又回到了府上所在的這條街道，讓自己身處彼時聚居望族的這段斜坡路，同時寫信給你，與逝者交談，並將收集到的資料歸檔。

過去二十年間，我彷彿得到了數量多得恐怖的遠親，也經常書信往返。

1 譯者註：阿朗松（Alençon）位於法國諾曼第（Normandie）。當地生產的蕾絲花邊以手工編織，自古即有「皇后蕾絲，蕾絲之后」的美譽。

2 譯者註：指當時在法國銀行業占有一席之地的福爾德（Fould）家族。

3 譯者註：坎城（Cannes）位於法國東南部普羅旺斯－阿爾卑斯－蔚藍海岸（Provence-Alpes-Côte d'Azur）地區。原為漁村，後為度假勝地。

4 譯者註：指法國汽車製造商潘哈德－勒瓦索（Panhard-Levassor）。該公司創立時原名「潘哈德與勒瓦索」（Panhard & Levassor），第二次世界大戰後改名為「潘哈德」（Panhard）。

14

然後，老爺子啊，過了六年，艾琳和負責管理卡蒙多家族的賽馬，同時也擔任她騎術教練的查爾斯·桑比瑞伯爵（Count Charles Sampieri）私奔。我從唯一找得到的照片裡，看到這個人在賽馬會上戴著高帽，體型修長，一隻手戴著手套，手上還拿著麻六甲白藤手杖。頗為令人惱火的是，他的年紀其實與你相當。

這個人留的八字鬍還過得去，但我不信任他。

艾琳還為此改信天主教。

你和艾琳離婚痛苦難當又人盡皆知，過程還十分冗長。整件事直到一九○二年一月八日才告一段落。兩個孩子跟著你。遊艇則被你賣了。

一九○三年三月四日，你的前妻寫了封信給你們倆的孩子……

> 親親如晤：一如日前所言，我即將離開數週前往義大利。我要宣布一個消息，你們不致為此訝異，畢竟這可以想見！前些時日，我已和桑比瑞老爺共結連理。[I]
>
> 她就只用這封信，向孩子說明她最近幾週會不在家，以及你們的婚姻狀況。

桑比瑞伯爵和伯爵夫人的女兒在十二月出世，也就是克蘿德・桑比瑞（Claude Sampieri）。接下來他們就分居了。

關於這一切，就到這裡為止吧。透過一封信寫這些，已經綽綽有餘。我對此事深感遺憾。

1 原書註：請參閱諾拉・塞妮、蘇菲・勒・塔內克合著，《卡蒙多家族，抑或是命運的衰落》，頁二〇六。

15

老爺，關於家族、遠親，和名門望族，我想提及愛德華·德魯蒙。他在法國反猶太主義中，不僅是眾望所歸的啦啦隊長，而且他還一口咬定我們所有人都彼此相關。

「『羅斯柴爾德家族、埃爾朗格家族（Erlanger）、希爾施家族（Hirsch）、伊弗魯西家族、邦姆貝爾格家族（Bamberger）、卡蒙多家族、史登家族（Stern）、卡恩·丹佛家族……這些國際金融業成員」」都過著不相稱的生活，他們實在太自命不凡。」德魯蒙如是寫道。

他所寫的《猶太法國》（La France Juive）空前成功，發行數量達兩百刷。德魯蒙表示：「『他們』所有人都是遠親，『他們』來自他方，四海為家。嚴格說來，他們並非法國人，只是自稱為法國人而已。」

德魯蒙發揮影響力的方式，就是靠這些言論。每位猶太人都應該受到譴責，也都必須為其他猶太人負起責任。況且猶太人還都不牢靠。「德雷福斯事件」導致我們所有人都成了遠親。

對你的鄰居萊納赫兄弟而言，這起事件甚至還提升他們的聲望。

萊納赫兄弟都是令人敬畏的學者。在當時傳唱的一首歌裡，也以他們兄弟三人的名字

（約瑟夫、所羅門、西奧多），為他們創造了「余全知」[2]這個綽號，意指他們是「萬事通兄弟」。

約瑟夫是萊納赫兄弟中的長兄。他投身競選，從政前曾受過培訓成為律師，他還主張法國應該廢除公開處決。基於法國這個國家寬容大度，又講究平等，約瑟夫熱烈擁護民主，也對共和政體懷抱熱情。

約瑟夫是德雷福斯強而有力的支持者。他每天記錄德雷福斯的行蹤，也為這起事件寫下最為可信的報導。反對支持德雷福斯的人曾經狠狠痛打過他，他也為了一己名譽激烈抗爭，以至於後來在《自由論壇報》[3]上日復一日遭人抨擊。那時候大家都透過文字，表達自己有多希望他一命嗚呼。事實上，就連神父也寫信告誡他，表示有人會把他扔進陰溝裡，將他活剝皮，放在載運牛隻的卡車之中。於是「萊納赫」這個姓氏，就此成為德雷福斯的同義詞。例如：「擊敗萊納赫，猶太人就會死。選了德魯蒙，法國就重生，法國人也能在法國長居久安！」[4]

排行第二的所羅門是考古學家，也是文化歷史學者，而且是極端的理性主義者。他在書寫中除了論及神話是以何種方式流傳於世與演變，也談到我們為何會相信某項事物，以及信仰的危險之處。無論是大屠殺、宗教裁判所[5]、已獲天主教認可的反猶太主義復甦，都囊括在他主題廣泛的譴責範圍內。所羅門在他的著作《奧菲斯》[6]裡寫道：

司法審判的謀殺、精神遭受壓迫，以及狂熱，都會為我們帶來糟糕透頂的結果……我們之間有些狂熱分子，此刻依然在頌揚這些罪狀，而且他們還希望看到這些罪行得以持續。倘若他們有意抨擊我的著作，是我的莫大榮幸……儘管現代文明毋須為抱有這些想法殘存至今的人驚慌失措，但這些人卻不容忽視。7

所羅門非但毫無畏懼，還出版了一本小冊，在其中透過思慮嚴謹的散文，條列出愛德華·德魯蒙所犯的錯。

西奧多是三兄弟中年紀最小的一位。他似乎很認真地寫作每個主題，無論是從考古學到音樂，或者是從猶太人的歷史到錢幣研究。他是眾所周知的人物，也關注不同領域的委員會與學會。他的興趣與能力所及，範圍可說是一望無垠。西奧多是猶太研究協會8的祕書長，也身兼以色列自由聯盟9創立者，所以他在民族同化方面的意見，影響力相當深厚。他主張對於「上流社會的德魯蒙們」，要「以輕蔑的態度保持靜默」10，絕對不要讓身為法國人與猶太人的自己陷於消沉，乃至於淪落到謾罵中傷對方的地步。他這種說法很了不起，而他也實踐了自己的話。西奧多外貌健壯結實，頭髮則日漸稀疏。

「萊納赫」這個姓氏意味一個人出眾顯眼，見多識廣，而且還會無止境地大肆抨擊，宛

095

如眼前所見都不可靠⋯

　　一個人無法轉變自己，讓自己成為姓列文或萊納赫那樣的人，也無法像使對方歸化那樣，同化他說話的語調，你得從呱呱墜地起就以這個國家所生產的葡萄酒哺育，也必須真的降生在這塊土地上。唯有如此⋯⋯你的措辭才會表現出這片土壤的風味，才能確實從眾人共有的情感觀念基礎中，汲取出表情達意的用語。11

　　既然萊納赫家族來自亞爾薩斯12，他們如何能像法國人那樣說話？又如何能真正成為法國人？在法國，「萊納赫」這個姓氏意指「猶太人」。

　　再說令郎尼西姆，和西奧多的四個兒子朱利安、里昂、保羅、奧利維耶一起上學。13他們都就讀詹森薩伊中學14。

　　萊納赫家族、卡蒙多家族，也是「遠親」。

1 原書註：請參閱愛德華‧德魯蒙著（一八八九）、《一個世界的結束》（La fin d'un monde）、巴黎：巴黎新書店出版社（Nouvelle Librairie Parisienne），頁三十一。

2 譯者註：此處原文為「Je-Sais-Tout」，意思是「我無所不知」，由萊納赫三兄弟的名字約瑟夫（Joseph）、所羅門（Salomon）、西奧多（Théodore）原文的第一個字母延伸而來。

3 譯者註：《自由論壇報》（La Libre Parole）是法國的反猶太政治報刊。一八九二年由愛德華‧德魯蒙創設，一九二四年停刊。

4 原書註：請參閱皮耶‧畢恩鮑姆（Pierre Birnbaum）著（一九九六）、《法蘭西共和國的猶太人》（The Jews of the Republic），珍‧瑪莉‧陶德（Jane Marie Todd）譯，美國史丹福（Stanford）：史丹福大學出版社（Stanford University Press），頁七～十九，以及頁一五一～一五三。

5 譯者註：宗教裁判所（inquisition）是從前由羅馬天主教會（Catholic Church）所設立的機構，目的在於找出反對羅馬天主教的人，並懲罰這些人。

6 譯者註：奧菲斯（Orpheus）是希臘神話中的神祇。根據所羅門‧萊納赫《奧菲斯》一書前言所述，這本書以奧菲斯作為書名，除了由於祂是世間第一位詩人，也因為在許多古人眼中，奧菲斯是卓越的神學家。

7 原書註：請參閱所羅門‧萊納赫（Salomon Reinach）著（一九〇九）、《奧菲斯——宗教通史》（Orpheus: histoire générale des religions），倫敦：海尼曼出版社（Heinemann），頁四。

8 譯者註：猶太研究協會（Société des études juives）於一八八〇年成立，目的在於希望促進收關法國猶太人宗教、歷史、文學等方面的研究有所發展。

9 原書註：以色列自由聯盟（Union libérale israélite）創立於一九〇七年，是以「傳統、對話、開放」為箴言的機構，也是法國設立的第一所猶太會堂。

10 譯者註：請參閱西奧多‧萊納赫（Théodore Reinach）撰（一八八五）、〈會報〉（'Actes'）一文，收錄於《猶太研究雜誌》（Revue des études juives）第十五卷，頁一三二。這段文字並於麥可‧布倫納（Michael Brenner）、薇琪‧卡倫（Vicki Caron）、尤里‧R‧考夫曼（Uri R. Kaufmann）合編（二〇〇三）、《重新考慮解放猶太人——法國與德國模式》（Jewish Emancipation Reconsidered: the French and German Models）頁一四二引用。德國圖賓根（Tübingen）：莫

爾‧西貝克出版社（Mohr Siebeck）。

11 原書註：請參閱畢恩鮑姆著，《法蘭西共和國的猶太人》，頁十六～十七。

12 譯者註：亞爾薩斯（Alsace）位於法國東部，和德國與瑞士接壤。

13 編者註：西奧多四個兒子名字的原文如下：朱利安（Julien）、里昂（Léon）、保羅（Paul）、奧利維耶（Olivier）。

14 譯者註：詹森薩伊中學（Lycée Janson-de-Sailly）位於巴黎第十六區。一八八四年成立，校內包含國中部與高中部。它是法國占地最大的學校之一，也是如今招收報考法國大學校（grande école）學生最多的中學之一。

16

親愛的老爺子：

來談談馬吧。

秋日與冬季，會有許多馬匹和獵犬，也會有大量狩獵活動，而森林中提前落下的雨、提早到來的冷，以及飄散開來的動物氣味，這兩個時節裡也都不少。此時你會和你的隨從里昂—阿拉特走遍丘山谷地，一同狩獵。「藍色袍褂，頭戴黑盔」，里昂—阿拉特打獵時所穿的制服相當華麗，他所戴的帽子，則是現今女性也會戴的三角帽。

你確實熱愛狩獵。我仔細研究你的屋子，也看見狩獵在這裡所留下的痕跡。話說當年路易十五[1]有意以壁毯裝飾康比涅城堡裡的房間，戈布蘭手工壁毯廠[2]奉命編織，並委託烏德里[3]繪製壁毯草圖，而你買下了烏德里的這些畫作。那些壁毯都預計要織得很大，也都打算要展現出國王最好的一面，讓屹立在馬背上的國王能顯得超群出眾。國王不會單獨狩獵，所以樹林中會有朝臣等待他發號施令，引領大家前進，遠處則有號角和獵犬相伴。除此之外，尼西姆的臥房中也有狩獵畫作，而房子裡的雕塑，以及碧翠絲騎在馬上的雕塑與照片，都能說明你熱愛打獵。

你離婚後買下一座莊園。它鄰近尚蒂伊[4]，而且占地遼闊。莊園裡不但有森林，你還將其中那幢豪華宅第重新命名為「碧翠絲別館」。這麼做相當令人感動。這裡的馬廄中有你的狩獵用愛駒帕夏、傑克和帕多，還有母馬麥琨與小馬三寶、查理，以及兩頭驢。這座莊園裡的建築物，都有適合馬車通行的車道。這裡有槍械儲藏室和儲存獵物的冷凍庫，以及所有相關的設施。這座莊園也嚴格禁止非法打獵。

我再度置身於檔案資料之中，翻閱你的狩獵日誌，讀著有誰來訪的名單，你捕獲的獵物以及將它送給誰。一九○九年九月二十二日，在馬拉西斯平原的狩獵記錄裡，有八位男士和你一起參與那天的打獵活動，我曾外祖父的堂兄朱爾斯・伊弗魯西（Jules Ephrussi）老爺也包括在內。當天你宰殺了一百○二隻鷓鴣，以及十隻野兔。對於你射擊野兔，我一點也不感興趣。

有誰應當在這些古老的森林中狩獵？廣受歡迎的《自由論壇報》每天放聲咆哮，刊登反猶太人的冗長文章，將所有版面都用來揭露所謂的猶太人詭計。況且愛德華・德魯蒙在《猶太法國》中，除了表示「狩獵是古老的權利，而猶太人冒犯了它」，還數落「看著那些帶著高貴姓氏的人，在僕人嘲諷的微笑下，跟隨一些來自德國或俄羅斯的可笑猶太人參加狩獵，正是那些猶太人殷勤地邀請了他們」[5]。

有誰應當狩獵，又有誰應該成為獵物呢？猶太人騎在馬上，錯就錯在這裡。

馬是你人生的一部分。覆在你右眼的黑色眼罩，是你年輕時因狩獵意外而獲得的勳章。它看起來器度不凡，在眾人身著上流社會裝扮的聚會中，也令人容易因此發現你的存在。儘管如此，馬卻等同於碧翠絲的人生。大膽無畏的她不僅身為獵人，也是參與各種馬術競賽的騎士。她對馬的這份深情，還傳遞給她的女兒，也就是你的外孫女芬妮（Fanny）。

在你外孫女的檔案資料中，最後一張照片裡的她，就騎在馬上。

1 譯者註：指法國國王路易十五（Louis XV），執政期間為一七一五年至一七七四年。

2 譯者註：戈布蘭手工壁毯廠（Manufacture des Gobelins）於一六〇一年設立。它和薩馮納里手工地毯廠（Savonnerie Manufactory）、波維手工壁毯廠（Manufacture de Beauvais）齊名。

3 譯者註：指法國畫家尚－巴蒂斯・烏德里（Jean-Baptiste Oudry，一六八六～一七五五）。他以獵犬畫作馳名。

4 譯者註：尚蒂伊（Chantilly）位於法國瓦茲省。

5 原書註：請參閱愛德華・德魯蒙著，《猶太法國》（La France juive）第二卷，頁八十一。

17

親愛的朋友：

既然我已經提出詢問，想知道你將遺產全數出售的相關事宜，那麼關於你的婚姻生活，我想我會先全部置之不理。

你父親鍾愛那些繪有清真寺、庭院與天堂美女[1]的畫，你卻將它們悉數送去拍賣。得知此事，令人頗感震驚。

就這樣，帕西尼[2]的《德黑蘭清真寺入口》離你而去。它在德魯奧拍賣中心[3]拍賣的那三天內，作為編號第三十一號拍賣品的一部分售出。而《巴黎房子裡的庭院》、《洗劫君士坦丁堡聖索菲亞大教堂》等（數量很少的）畫作，和所有土耳其煙槍與水煙，以及你父親昔日在屋裡擺放的其他關於鄂圖曼帝國時期的織品和圖飾，也全都離開了這裡。這裡的珠寶首飾、工藝珍品和畫作，一件件相繼成為拍賣品，進入人世間，被不同的人收藏。[4]

接下來，你開始將屋子裡其他為數眾多，而且每一項都能使你和君士坦丁堡彼此相繫的物事送給他人。你父親房子裡的小禮拜堂因此遭到掠奪——除了這個說法之外，還有其他措辭更類似《聖經》裡的用語嗎？你在猶太教成人禮上獲贈的猶太法典飾牌、以黃金雕成的

102

猶太法典卷軸頂端的飾品西莫寧[5]，和大衛・沙遜[6]在一八六四年贈予卡蒙多家族的祝聖燈，你全都捐出去[7]。另外有個猶太法典卷軸匣，匣上有希伯來文鐫刻，題獻給「顯赫又受人尊敬，既是傑出領主，也是具有重大影響力的以色列公侯，亦即卡蒙多家族裡的亞伯拉罕先生」，你送給布福猶太會堂[8]。至於猶太禮拜中所使用的四件來自東方與荷蘭的銀器，你送給法國國立中世紀博物館（Musée de Cluny）。

由於你送去拍賣，或是捐給博物館和猶太會堂的繼承物數量相當可觀，我想試著找出你實際上留下什麼，並努力理解你何以會留下它們。有一套鍍銀的精緻餐具，想必它很有用處。還有幾件大型中國瓷器花瓶，是你伯父的收藏出售時你買下的物品。你還留下了一對燭台，以及四幅刺繡。有一扇輔助門能讓人從餐廳進入男管家所管理的餐具室，而這四幅刺繡就靜靜盤踞在那扇輔助門的鑲板上。

然後，你理所當然地拆了雙親在蒙梭街六十三號所建的房子，著手計畫興建屬於自己的住宅。

這幢新建的房屋將不會那麼顯眼。儘管你父母屋裡所呈現的奢華風采，絕對不會出現在你建造的房子裡，然而它仍會包含一座中等大小的庭院、一幢牆面空間足以修建七扇窗的住屋，還有科林斯式壁柱，以及一道造型樸素的欄杆。這幢新的建築物將以小特里亞農宮為藍本。

1　譯者註：在伊斯蘭信仰中，信仰虔誠者進入天堂後，會有令他感到幸福快樂的天堂美女（houri）與他相伴，作為獎勵。

2　譯者註：指義大利畫家阿爾貝托·帕西尼（Alberto Pasini，一八二六～一八九九）。

3　譯者註：德魯奧拍賣中心（Hôtel Drouot）位於巴黎，是當地最重要的拍賣所，也是法國與國際藝術品市場上的重要交易中心。

4　編者註：三幅畫作的原文如下：《德黑蘭清真寺入口》（Entrance of a Mosque in Tehran）、《洗劫君士坦丁堡聖索菲亞大教堂》（The Sack of Sancta Sophia in Constantinople）、《巴黎房子裡的庭院》（The Courtyard of a Paris House）。

5　譯者註：西莫寧的原文為「rimmonim」，是希伯來文「רִמּוֹנִים」的英文音譯。

6　譯者註：指巴格達（Bagdad）商人大衛·沙遜（David Sassoon，一七九二～一八六四）。他在一八一七年至一八二九年間，擔任巴格達財務首長。

7　原書註：請參考巴黎猶太藝術與歷史博物館（Musée d'art et d'histoire du Judaïsme）的展覽，並請參閱《卡蒙多家族的顯赫——自一八〇六年至一九四五年，從君士坦丁堡到巴黎》（La Splendeur des Camondo: de Constantinople à Paris 1806-1945）。巴黎：猶太藝術與歷史博物館，二〇〇九年，頁一二四～一二九。

8　譯者註：此處原文為「Temple Buffault」，指位於巴黎布福街（rue Buffault）的布福猶太會堂（Synagoga Buffault）。

請原諒我追加這封信，伯爵老爺。不過在贈送物品這個主題上，我剛剛才發現你父親的戀人，也就是德‧蘭西女伯爵送給你父親的五十五件領帶夾（亦即「領帶別針」[1]），你也全部捐出去了。

儘管他們在一起十年，然而這位女伯爵的身分先前曾數度改變。起初她是巴爾的摩[2]的茱莉亞‧塔爾。之後她搖身一變，成為茱莉‧艾爾德利－威爾莫特，而且已經離婚。[3]接下來十分神祕的是，她徹底改頭換面，名字成了艾莉絲，同時也成為女伯爵。我相當重視伴隨她連續離婚而來的名字變化。

想當然耳，卡羅魯斯－杜蘭也為這位女伯爵畫了肖像畫。在那幅畫裡，她背靠大型的紅色坐墊，斜倚在躺椅上，一隻手拿著扇子，另一隻手托著臉龐。畫中的她筆直地盯著我們，身穿繡有珍珠的白色絲緞衣裝，鞋子後跟是金黃色。縱然有評論者認為這幅畫粗俗至極，不過我的天啊，這幅畫裡的她好有風采。這位女伯爵買下了路維希恩城堡[4]中，那幢由杜巴利伯爵夫人[5]下令建造的「音悅閣」，而且，她當時還以她那個「來自巴爾的摩的女繼承人」身分，充滿活力又有自信地整修那幢雅緻的小屋。對於此事，龔固爾兄弟曾經以尖酸

105

刻薄的口吻發表評論，表示這位女伯爵取代了杜巴利伯爵夫人，而卡蒙多則頂替了路易十五。我們不妨看看那幅同樣由卡羅魯斯—杜蘭為你父親所繪，而且還稍微顯得有點冷峻的肖像畫。某位反猶太主義者描述過那幅畫像，說你父親「狡詐又面無血色」。由這幅畫像看來，我即使費盡心思也難以將你的父親視為路易十五。

這些由寶詩龍（Boucheron）出品的領帶夾都是以青金石、縞瑪瑙、碧玉、珍珠、紅縞瑪瑙、拉長石、蛋白石等素材手工製作而成，也都非常昂貴。別上這些領帶夾的時候，看起來可能會像像文藝復興時期的王子，置身巴黎證券交易所[6]、隆尚城堡[7]，或者是巴黎歌劇院。或者像《巨頭吸血鬼》中，小說作者以不厚道的筆調描繪某位猶太銀行家，「身上的袖釦、襯衫釦，以及西裝背心的釦子，全都是以祖母綠製成，簡直就是珠寶首飾展……。」[8]

領帶夾小而珍貴，又醒目搶眼，是相當不錯的禮物。你在一九三三年，將它們全部都送給裝飾藝術博物館（Musée des Arts Décoratifs）。

這項捐贈美好又面面俱到，卻也顯得無情。

你清晰的決斷力，使你能為自己創造出這個空間。我發覺自己嫉妒你這份洞察的能力。

1 原書註：請參閱艾芙琳‧波塞梅（Évelyne Possémé）撰，〈尼西姆‧德‧卡蒙多伯爵的領帶別針〉（'Les épingles de cravate du comte Nissim de Camondo'）一文，出處同第17封信註釋7，頁一二〇～一二一。

2 譯者註：指美國馬里蘭州（Maryland）最大的城市巴爾的摩（Baltimore）。根據收藏這幅女伯爵畫像的巴黎小皇宮美術館（Petit Palais）相關資料，這位女伯爵於一八五一年在巴爾的摩出生。

3 編者註：德‧蘭西女伯爵（Comtesse de Lancey）、茱莉亞‧塔爾（Julia Tahl）之後她搖身一變，成為茱莉‧艾爾德利—威爾莫特（Julie Eardley-Wilmot）。

4 譯者註：路維希恩城堡（Château de Louveciennes）位於法國大巴黎區，在法國稱為「杜巴利伯爵夫人城堡」（Château de Madame du Barry），是由一座十七世紀末修建的城堡、一幢由杜巴利伯爵夫人為了接待賓客下令興建，名為「音悅閣」（pavillon de musique）的迎賓別館，以及一座花園所構成。

5 譯者註：杜巴利伯爵夫人（Madame du Barry，一七四三～一七九三）是法國國王路易十五生前的最後一位情婦。

6 譯者註：指位於巴黎第二區的「巴黎證券交易所」（Bourse de Paris）。這幢建築現在稱為「布隆尼亞宮」（Palais Brongniart）。

7 譯者註：隆尚城堡（Château de Longchamp）位於巴黎西側的布洛涅森林（Bois de Boulogne）中。

8 原書註：請參閱德‧夏納塞著（一八八五），《巨頭吸血鬼》。這段文字也引用於沙遜《渴望歸屬》，頁四十二。

107

19

老爺子：

我不由自主地注意到，你喜歡有變化的家具。

放在小書房裡的這類家具，是勃艮第機械式變形桌1，由羅傑・范德克魯斯2，以橡木和胡桃木製作，裝飾用的薄木鑲板原料則包括紅木、莧屬植物、鬱金香木和冬青木。它除了有金屬雕花，也以鍍金青銅來裝飾。按下這張變形桌的按鈕，桌子的一部分就會上升，令人歎為觀止。壓平桌上的嵌板時，它會彷彿呼吸那樣，讓抽屜輕輕緩緩向前吐出。

這張變形桌適合讓人溫柔地撫摸，設計成桌板可以放下成為寫字台，有按壓的機械裝置，以及帶有三個抽屜的升降台。抽屜適合用來收藏祕密。在你保持隱密的生活中，這張變形桌讓你在空無一人的地方敞開心扉。

這個地方還有特羅尚變形桌3，咸認它的製作者是大衛・羅特根4。這張變形桌可以透過鉸鏈，使桌面升起。如此一來就能以站姿使用它，人也顯得位高權重。無論放在這張桌子上的是軍事行動圖，或者是為建築物側翼設計新廂房的計畫，這張變形桌都能勝任愉快，使人用得舒適。

出現在你屋裡的每件物品，都會有另一項物事存在其中。這是對素材原貌的巴洛克式華麗回擊，因為在這裡，某項素材必然會毫無違和地融入另一項素材內。例如，你的手摸著的，是你所坐的椅子扶手上的金質原料。又例如這裡的家具鑲嵌著瓷製飾板。這幢房屋的內部恍如表演，當你在鏡子裡瞥見自己，你也成了這場演出裡的主要人物。這裡的一切都具有多重面貌，都會從中映照出什麼，都成雙成對，都會藉此反射出什麼，也都會藉此複述些什麼。

放在這幢屋子裡的大型燭台、花瓶、壁爐柴架、窗間鏡5、桌子、椅子和傑里頓6，全都以超乎尋常的緩慢節奏反覆訴說著什麼，以至於你穿過這個空間之際，所有物品都活了起來。畢竟物體會被人發現，並非單純由於物體本身的存在，而是因為它置身於其他物體之間。

在這幢房屋裡，房間會引導動線，能展現屋子裡的空間配置，同時能緊密連結起其他空間。站在你的藏書室中，我可以朝三個方向走去：大沙龍可以通往其他四個空間。屋裡牆面的隱蔽壁龕，設有讓人從臥房前往僕役房的便梯，能使衣物悄然無聲地出現在臥室裡，或者是讓衣物從臥房中消失無蹤。縱然露台將屋裡迂迴的樓梯一分為二，然而當你抬頭望去，依然可以瞥見它所畫出的那道弧線。這裡除了有一間供管家使用的隱藏套房，另外還有一間銀器室，以及用來倒葡萄酒的餐具室。

109

我認為你的浴室，可能是這裡唯一只有一道門的房間。

當年受託為你設計這幢住宅的建築師，是勒內・塞爾讓。他不僅享有盛譽，也為你特別喜愛的商人塞利格曼7，以及杜維恩8設計過兩幢建築，以展示他們的珍貴收藏。塞爾讓有自己的表現形式，可以將建築設計得宏偉壯麗，又鋒芒內斂。

話雖如此，這幢建築依舊美麗而令人困惑，也超越當時他所設計的任何房屋。我畫不出說明這幢住宅如何運作的平面圖，也無法告訴自己哪個空間會引導人前往哪個空間。我不了解，面積大得超乎尋常的底層，何以在鄰近蒙梭公園那一側，被安排許多用以烹飪和洗滌的房間。也難以理解進入這幢屋子裡的方式怎麼可能如此之多。

這幢房屋宛如構造複雜的機械盒。你得推開這幢建築的門，而且得輕柔徐緩地推。這個地方不但有供人運用的空間，也有祕而不宣的場所。某項事物因而能在這裡成為另一項事物，一個人也能在此成為另一個人。這裡的門是用來讓自己成為漏網之魚，使自己悄悄溜走的途徑。

110

1　譯者註：法國製造機械式變形家具始於十八世紀，目的在於希望能讓一件家具滿足多種用途。當時為法國皇室製作烏木家具的尚—方斯華・歐本（Jean-François Œben，一七二一～一七六三），創造了勃艮第機械式變形桌（mechanical table à la Bourgogne）為名，是為了向勃艮第公爵（duc de Bourgogne，即法國國王路易十五的父親）致敬。

2　譯者註：羅傑・范德克魯斯（Roger Vandercruse，一七二八～一七九九）即「羅傑・拉克魯瓦」（Roger Lacroix），是十八世紀為巴黎貴族製作烏木家具的法國工匠。「范德魯克斯」（Vandercruse）是他父親所用的比利時荷蘭語（flamand）姓氏。

3　譯者註：特隆尚變形桌（table à la Tronchin）是法國在路易十六（Louis XVI）統治時期，由當時的知名醫師西奧多・特隆尚（Théodore Tronchin，一七〇九～一七八一）為了減輕建築師伏案工作時因姿勢不良導致骨骼疼痛而設計出來的變形家具。

4　譯者註：大衛・羅特根（David Roentgen，一七四三～一八〇七）是製作烏木家具的德國工匠。他也為法國皇室製作這類家具。

5　譯者註：建築物的兩扇窗戶間，常以牆壁支撐建物高處結構，窗間鏡（pier glass）即為懸掛在這種牆面上的鏡子。這類鏡子的形狀與設計，也因此往往和建築物的窗戶相同。

6　譯者註：傑里頓（guéridon）是一種小桌子，源於十七世紀，桌面通常呈圓形，偶爾有橢圓形、長方形，或者是正方形。根據維基百科法文版資料，桌腳則為三到五支。這種小桌子中央有底座與橫檔，桌腳則為三到五支。根據維基百科法文版資料，這種小桌子的法文名稱，是一齣喜劇中的黑人奴隸角色名，而它的造型，也是模仿黑人手持大型燭台的模樣製作而成。

7　譯者註：指當時在巴黎和紐約開設藝廊的古董商人賈克・塞利格曼（Jacques Seligmann，一八五八～一九二三）。

8　譯者註：指當時在倫敦與巴黎等地設立藝廊的英國藝術品經銷商約瑟夫・杜維恩（Joseph Duveen，一八六九～一九三九）。

20

親愛的老爺：

這是一份關於顏色的速寫。

此刻是初夏時分，所以我坐在台階上。從這裡朝下走，可以通往花園，而我開始描繪之處，就是這個地方。

色彩：鮮豔。

阿齊爾‧杜申[1]為你設計庭園。[2]這些庭園的風格低調內斂，但價值不菲，色彩表現亦節制而高雅。為了藏起庭園裡的守衛崗哨，邊緣種了女楨樹。話說一九一三年秋天，你要求園丁在這些庭園裡，種下兩千四百株顏色各異的三色堇、角堇、棕色桂竹香，以及黃色重瓣萬壽菊、藥用鼠尾草和紫羅蘭、大花天竺葵、四種不同的老鸛草，和八個品種的秋海棠。如今從于特沙龍[3]的窗子往外望去，映入眼簾的是一幅宛如波斯地毯的美景，足見這些庭園的確出色。

色調：田園牧歌。

我已經來到了于特沙龍中。這個房間豪華絢麗，裡面錯落有序地陳設七幅油畫，它們

都是尚—巴蒂斯·于特[4]的作品，畫作主題皆在描繪牧羊人和牧羊女的愛戀情事。

這個空間在向晚時分，會出現片刻的獨特時光。置身夏日的鄉間，氣候和暖，於是牧羊女坐了下來。她可能靠著河岸斜坡，也許斜倚樹椿，仰望樹梢。她的羊跟著休息，狗也一樣。那當下天色泛藍，先前可能有一、兩隻鴿子停在她的餐具上。牧羊女的裙子自然而然地敞開，玫瑰的顏色染上她的嘴。而纏繞她手腕的緞帶，則是藍色。

光彩，永恆不變。

瓷器室是我最後置身之處。瓷器的色澤永遠相同，它不會褪去，也不會由於溼氣而有所損傷。你可以打破瓷器，卻無法摧毀它。這就是為什麼人世間會充滿瓷器碎片，瀰漫支離破碎的色彩。

1 譯者註：阿齊爾·杜申（Achille Duchêne，一八六六～一九四七）是法國園林設計師。他在十九世紀末至二十世紀初，常接受法國上流社會委託，為他們設計庭園景觀。

2 原書註：請參閱由德·蓋瑞主編的《尼西姆·德·卡蒙多博物館——一位收藏家的寓所》，頁二六七～二七一。

3 譯者註：于特沙龍（salon des Huet）位於尼西姆·德·卡蒙多博物館一樓上層（Rez de chaussée haut）中央，位置正對這裡的花園。

4 譯者註：尚—巴蒂斯·于特（Jean-Baptiste Huet，一七四五～一八一一）是法國畫家。他擅長繪製田園景色，也善於描繪輕佻場景。

21

親愛的朋友：

無論是調整巧克力杯放上漆器托盤的位置、確認圍裙與制服帽的潔白程度，或者是清洗稍後要用來烹調湯品的蔬菜、洗淨籃子裡的野草莓，乃至於刷亮銅盆，使一切都能夠合乎標準，都是日常家庭事務。

這幢住宅可以說是為夏爾丹[1]所建的房屋，因為這裡有三十三幅他的版畫，包括《陀螺男孩》、《紙牌屋》、《餐前祈禱》，以及畫出他近視又顯得和善的《自畫像》。[2]你在龔固爾兄弟的收藏品出售時，買下了這些畫。它們目前都井然有序地陳列在二樓走廊上。

這裡有幾張法式高背扶手椅。此刻，我想安安靜靜坐在其中一張扶手椅上，讓自己斜著身子，傾聽屋子裡的聲音。不管是茶匙敲擊杯子那微乎其微的叮噹作響，或是從某處傳來放下玻璃杯托盤時所發出的聲響，我全都想聽。

或許，這裡還有孩子的聲音。

普魯斯特喜愛夏爾丹的作品。他如是寫道：「去羅浮宮吧，若是你認識某位年輕男子，他對生活總是感到了無新意，就讓他看看夏爾丹的畫作吧。」

114

這些畫完全不是在展現他的特殊天賦，而是在表露他生命中最熟悉的事物，畫作中的物件最為深沉的意義，就是在召喚我們所過的生活。正由於他的作品觸及我們的日常生活，因而會逐步引導我們的認知一步步接近畫作裡的物件，也漸漸趨向事物核心。3

為了感覺畫作內容所觸及的日常生活，我靠近這些版畫，凝眸注視它們。

「反覆改變物品位置」是夏爾丹靜物畫的主題。他對人世生活的這種調整，是為了使畫作中的某些陰影能變得更為幽暗。好比他在桌上放了件小瓷器，而溫熱茶壺與殘渣盆之間的位置變換，以及茶杯、糖缽與牛奶罐的挪移，液體流動的微弱聲響、銀器表面的閃爍亮光，還有顏色鮮亮的亞麻布料，都會讓他放在桌上的小瓷器看起來更加白皙。

夏爾丹引領我們開始沉浸在靜物畫的世界裡，但你收藏的靜物畫只有寥寥幾件。先前我在餐廳發現了兩幅戈布蘭小型手工壁毯，分別是《布莉歐》和《奶油點心餐具》。4於是我仔細端詳它們。倘若靜物畫是創作者將自己擁有的時間，都用來徐徐凝望著這個人世，那麼編織壁毯，完全就是另一種程度的放慢腳步。

《奶油點心餐具》的畫面裡，有一支葡萄酒瓶、兩個玻璃杯，以及碎成兩塊的糕點，而淺淺的湯碗中，還放著幾個瓷製奶油缽。上述物品都放在木桌鋪著的那塊皺巴巴的亞麻布

上，這樣的安排顯得平庸，給靜物畫帶來負面評價。相較之下，另一幅壁毯[4]中，可以看到一個玻璃罈，罈子裡裝著令人略感不悅的青綠色醃漬小黃瓜，奶油麵包就放在這個玻璃罈旁。至於奶油麵包的另一側，則放著一束粉紅色小蘿蔔，以及一個邊緣鍍金的玻璃缽，這個玻璃缽中，還倒置著一個玻璃葡萄酒杯，這些物品都放在石材製成的架子上，使得樂趣油然而生。

那是把物品放在彼此旁邊的樂趣。

也是透過觀看獲得的樂趣。

1　譯者註：指法國畫家尚・西梅翁・夏爾丹（Jean Siméon Chardin，一六九九～一七七九）。英語世界常以其本名，稱他為「尚－巴蒂斯特－西梅翁・夏爾丹」（Jean-Baptiste-Siméon Chardin）。他是十八世紀在法國與歐洲最負盛名的畫家。

2　編者註：畫作的原文如下：《陀螺男孩》（Boy with a Top）、《紙牌屋》（The House of Cards）、《餐前祈禱》（Saying Grace）、《自畫像》（Self-Portrait）。

3　原書註：請參閱馬塞爾・普魯斯特（Marcel Proust）著（二○一六），《夏爾丹與林布蘭》（Chardin and Rembrandt），紐約：大衛・卓納圖書公司（David Zwirner Books）。關於普魯斯特的隨筆討論，也可參閱海倫・O・巴洛維茲（Helen O. Borowitz）撰（一九八二，一月），〈馬塞爾・普魯斯特眼中的華鐸與夏爾丹〉（'The Watteau and Chardin of Marcel Proust'），《克利夫蘭藝術博物館公報》（Bulletin of the Cleveland Museum of Art）六十九卷第一冊，頁十八～三十五。

4　編者註：壁毯名稱的原文如下：《布莉歐》（The Brioche）、《奶油點心餐具》（The Cream Service）。

老爺子：

夏爾丹除了非常精通瓷器，也熱愛他那只萬塞訥[1]咖啡壺。所以他可以引導我們開始談論瓷器。不過此事說來話長，而此刻夜色已深，我們日後再談，況且我真的需要與你談談普魯斯特所說的「靜物畫般的生活」。我喜歡普魯斯特這個形容，因為它會令我想起你在這裡所做的。

我知道你熟悉這樣的事。畢竟你移動一座陶瓷鐘和它附屬的兩個花瓶，以及一對大型燭台，就花了四十年。你會改變畫作、壁毯、時鐘、雕塑和地毯的擺放位置，而後再著手安排，使大家可以發現某種令人驚歎的事物（那是「某種寶物，某種珍品」）。接下來，你會打散房子裡在那當下所呈現的一切擺設，再度嘗試做同樣的事。

當你將這件物品放在「這裡」時，這個地方因而有了微弱的和音、回聲，或是反覆出現的樂段，以及樂音之間的停頓。當你將這件物品放在「那裡」時，它就只會成為一文不值的廢物。它鍍金又價值連城，只要它陳設在那個地方，它就只是無用之物，即使在我的工作室裡，我做的就是這樣的事。製作瓷器時，我會將一段詩句或者是音樂呈

現的樣貌，銘記在我的手中和腦海裡。與此同時，我拉出一個又一個坯體，並將已經固定完成團的黏土放在我左側，右側則放著我使用的托板。幾個小時後，當黏土不再那樣潮溼之際，我就調整它們，為它們的外在輪廓與內部容積找到平衡。接著開始燒瓷，並在器皿上釉後重新燒製。接下來，我就可以開始移動瓷器，試著將它們聚在一起，或者是分隔開來，以及為它們移動位置、將它們放回原處。這樣的時刻，倘若能正確理解這些瓷器的韻律，就可以從中覓得契機，使得它們展現的節奏得以持續。

要是能改變周遭事物發出的信號，那麼一個人就可以透過這種方式，讓自己心裡描繪出來的意象，在自己置身之處和諧有力地獵獵飛舞。

我對你曾做到這件事感到印象深刻，而且我和你一起待在這些房間裡的時間愈久，就更令我認為你變動屋中全貌所用的方式獨樹一幟。彼時販售物品的商人都指點過你，更何況塞爾讓這位建築師卓越非凡，這些我都知道。話雖如此，要使一個地方的氛圍能夠持續確實殊為不易，非但涉及空間和藝術品，也攸關光線、比例、色彩、律動、平衡、活力、休憩與親密關係，再說它也和此處是否能因此顯得富麗堂皇有關。面積小的地方做起來要容易得多，所以玻璃展示櫃才行得通，畢竟可以隨時伸手進去移動物品。

這整幢住宅在實質上就彷彿是座玻璃展示櫃，而這裡也正如奧克塔維奧・帕斯[2]談到約瑟夫・康奈爾[3]時，所說的「回憶如浪潮起伏，往事遺留的痕跡，卻不會在潮來潮往間消散

118

無蹤」4。康奈爾運用人世間的廢棄物，創作出盒子與空間，以及一些具有魅力，外觀看起來卻顯得不和諧的舞台布景。雖然他常去光顧的地方，是皇后區法拉盛5的舊貨商店與跳蚤市場，而你和芳登廣場6那些商人經常出沒之處卻是蒙梭街，不過你們倆所做的事，都是在擺弄回憶。

你在某個地方放下某件物體，它和那裡的另一件物體，就會產生近似頻率。

我為此感到納悶。我想知道住在這個地方，在這裡的一切遺跡中度日，會是什麼樣的生活？

夜晚待在這裡時，會度過一段什麼樣的時光？康奈爾的雕塑作品「幾乎不比鞋盒大，裡面有容納夜晚和它所有光芒的空間，而且有光」。

119

1 譯者註：萬塞訥（Vincennes）位於巴黎東側，當地曾於一七四〇年設立製作軟瓷（porcelaine tendre）的工廠。後來在一七五六年，為了成立塞夫爾皇家瓷器工廠，萬塞訥瓷器工廠搬遷至塞夫爾。

2 譯者註：奧克塔維奧・帕斯（Octavio Paz，一九一四～一九九八）是墨西哥詩人，也是一九九〇年諾貝爾文學獎得主。

3 譯者註：約瑟夫・康奈爾（Joseph Cornell，一九〇三～一九七二）除了是美國視覺藝術家，也曾經拍攝實驗電影。

4 原書註：請參閱奧克塔維奧・帕斯，伊莉莎白・畢曉普（Elizabeth Bishop）譯，《物體與亡靈》（Objects and Apparitions），紐約：泰博・德・納吉出版社（Tibor de Nagy Editions），頁二〇一。

5 譯者註：皇后區（Queens）是美國紐約市最大的行政區。法拉盛（Flushing）位於皇后區內，是紐約市規模第四大的主要商業區。

6 譯者註：芳登廣場（place Vendôme）位於巴黎第一區。這裡在十九世紀是時尚中心，如今則有許多知名珠寶品牌在這個地方開設店面。

23

親愛的老爺：

你在這裡的瓷器室，為自己準備了一張餐桌。1這麼做表現出你的教養。這張餐桌和你的椅子放在一起，雙雙朝向面對花園的那扇窗。儘管周圍有許多鳥兒環繞，你卻孤伶伶地用餐。

奧古斯特二世2曾經委託邁森3瓷器工廠，為他的宮苑打造一群瓷製動物。他那所宮苑因而湧現咆哮聲，也少不了齜牙咧嘴的形貌，而你所在的這個地方，卻是一座大型鳥籠。

這裡有大量用來陳列收藏的玻璃櫃。每座玻璃展示櫃都分為六層，每一層架子上，都擺設了由塞夫爾當地所生產的瓷器。這裡的每件瓷器邊緣，都是最淺淡的綠色，也就是屬於早春的色澤，同時都點綴著「鷓鴣眼」圖樣，也就是在雪白瓷器底色上以鈷藍色線條圈出圓點，圓點中再以一丁點金黃色加以襯托。瓷器上每個嵌有鳥類裝飾的部分，都鑲有金框。如此一來，瓷器上這隻巨嘴鳥，或者是那隻鶺鴒，就在這個世間獲得屬於自己的一片小小天地，或者得以擁有一塊岩石能夠棲息，也可能是有了一叢灌木可以站在上面歌唱。有些瓷器上，還繪有古典風格的半身浮雕圓形圖，這些以純灰色製作的圖像，外緣都鑲著金邊。因為

製作這些瓷器的塞夫爾工匠，從來不懂得何時該就此罷手。

「不懂得適可而止」這個形容，幾乎可以用來定義歐洲瓷器。這裡的瓷器，包括其中的卡士達甜品杯、鹽瓶、冰桶，以及糖盅和盤子，都是繪有「布封鳥類圖飾」的全套餐具中的器皿。這裡的每一件瓷器底部，都有塞夫爾皇家瓷器工廠的商標和製作年份，並以工整的書寫體標示瓷器上所繪的鳥類名稱。

我懷疑這是不是表示你會顛倒橢圓形高腳盤，藉以檢視自己是否已正確辨識出器皿上所繪的圖像，究竟是開雲[4]大冠蠅霸鶲（tyran huppé），或者是開雲綠雉（Faisan verdâtre），畢竟這兩種鳥類，都在這個橢圓大盤子上昂首闊步。而吃烤雉雞時，盤子上會露出看起來有點暴躁的雉雞圖樣，令我感到有些困窘。

儘管如此，對於這裡的瓷器，我喜愛的部分是它所有鳥類圖像，都取自布封《自然通史》中數以千計的版畫。博學的布封在著作中既勾勒出世界的輪廓，也煞費苦心描述整個自然界的相異與相似之處，那一切知識成為一套晚宴餐具之所以輝煌耀眼的緣由。

這就是啟蒙。甚至進一步來說，是「法國式」的啟蒙：言談、食物、瓷器、禮儀、謙恭，和「凡事都有可能」。

1 原書註：請參閱勒格朗—羅西著，《卡蒙多伯爵的布封鳥類圖飾餐具——瓷器上的百科全書》。

2 譯者註：奧古斯特二世（Augustus II the Strong，一六七〇～一七三三）除了是神聖羅馬帝國時期的薩克森選帝侯（prince-elector），也擔任過波蘭國王。

3 譯者註：邁森（Meissen）位於德國薩克森邦（Saxony），以製造瓷器聞名。

4 譯者註：開雲（Cayenne）是法屬圭亞那（Guyane）首府。

24

親愛的朋友：

我明白這幢住宅顯然不適合養兒育女，而且我還知道有一首傑出的迴旋詩₁，描述以機智靈巧的方式，在聖莫里茨₂、比亞里茨₃與維琪₄度日。儘管如此，你似乎真的有兩個過得幸福快樂的孩子。這兩個孩子不但都長得像你，你們所有人一起在鄉村拍攝的照片，看起來也都很愉快。

尼西姆在詹森薩伊中學裡，不是很出色的學生（他是「冰雪聰明的學子，卻稍嫌輕率軟弱。或許能夠試著表現得令人刮目相看」₅）。雖然他生來就不適合在家族銀行裡工作，然而他騎術高明，也很迷人，又熱忱忠實。以年齡而論，尼西姆的年紀，和在全國畢業考試中贏得第一名的朱利安·萊納赫最為接近。如果和緊接在朱利安之後的弟弟里昂相比，尼西姆的年齡也只稍長一點——幸好里昂沒有也在全國畢業考試中成為榜首。

碧翠絲騎術絕佳。對於她的人生，我想再多加了解一些。

這幢住宅是你為這兩個孩子精心設計的房屋。你這麼做是想追求某個目標，想在諸多可能發生的事情之間，設法取得某種平衡。

1 譯者註：迴旋詩（rondeau）是一種格式固定的古老詩體。它由三段長度相等的詩句構成，而且必須壓兩個韻腳，藉此讓詩句組成要素無論如何都得重複，後者也是這種詩體的名稱由來。

2 譯者註：聖莫里茨（St Moritz）位於瑞士，是世界上最古老的冬季運動場所之一，冬季奧林匹克運動會曾經兩度在此地舉行。

3 譯者註：比亞里茨（Biarritz）位於法國西南部，濱大西洋，在十九世紀是歐洲上流社會的度假勝地。

4 譯者註：維琪（Vichy）位於法國中部，自古即以泉水聞名。法國陸軍將領菲利普．貝當（Philippe Pétain）在第二次世界大戰時，曾經向入侵法國的納粹軍隊投降，在這裡成立「維琪政權」（Régime de Vichy）。

5 原書註：請參閱二〇一七年出版的《尼西姆．德．卡蒙多中尉——他自一九一四年至一九一七年的書信與戰場日記》（Le Lieutenant Nissim de Camondo: Correspondance et Journal de Campagne, 1914-1917），裝飾藝術，頁十二。

老爺子：

你買了嵌有滑動門板的五斗櫃，打造這個五斗櫃的人，是家具師傅尚——亨利·里澤納（Jean-Henri Riesener）。這個五斗櫃以橡木製成，用來裝飾的薄木鑲板，板材包含莧屬植物、懸鈴木、楓樹瘤、紅木、冬青木、鵝耳櫪、小檗和費羅爾木。這個五斗櫃有金屬雕花，還以鍍金青銅裝飾，台面則是紫色的角礫岩。倘若我列舉這些材料的方式顯得簡略，請原諒我。不過話說回來，這些材料都十分具有詩意。

掩飾（Veneer）是很有趣的事。這種行徑使我想起鑲板（Veneering），也令我想起維爾迪蘭（Verdurins）這家人 I。

卡蒙多家族被描述為野心家、暴發戶、新貴、奸商、新庶民、趨炎附勢者、粗人、暴起之徒、攀龍附鳳者，也有人說你們附庸風雅。這是由於猶太人渴望能遮掩一己原貌，也期盼能藉由在外結交社會名流，讓自己變得優雅。只是猶太人這麼做的同時，卻未能隱藏出身，例如總是將君士坦丁堡牢記在心，長鬍鬚和袍服裝扮，家裡會設置小禮拜堂，諸如此類。

許多商人的倉庫裡，都滿滿堆著零零碎碎的法國古董。要是前往塞利格曼或杜維恩所開設的藝廊，2 或者是去克勒貝爾大道（avenue Kléber）上的「卡爾理昂之家」3 展示廳，就會看到從某甲或某乙城堡中掠奪而來的物品，陳列在這些場所的某些空間裡，而那座位於某塊潮溼綠地上的城堡，如今林木不再修剪成形，湖泊早已填平，屋子裡的銀器已然售出，壁爐架和鑲板以及門扉、額枋 4，和畫了粉筆標記的裝潢線板亦然。原本在城堡中的這些物事，就是舞台布景，有些會在肯塔基州和俄亥俄州 5 重新組裝，有些則會在第五大道 6 上由弗里克 7、洛克斐勒 8，以及范德彼爾特 9 所建造的豪華宅第中重新聚首。在巴黎這裡，來自瑪耶納府邸 10 的細木護壁板 11 安裝在卡恩‧丹佛公館中。

至於梅努伯爵（Count de Menou）在皇家街十一號的客廳陳設，目前已搬遷至蒙梭街六十三號，您府上的大型客廳中。

愛德華‧德魯蒙稱你父親為「阿比尼西亞 12 宦官頭子」，並嚴厲指責我的家族成員是俄國人，同時還痛斥我們這家人醜陋可憎、粗魯無禮、過於放肆，並撻伐我們想攆走法國人，好讓自己取而代之。貨真價實的法國人擁有與生俱來的品味，我們雙方的家族則都付之闕如。「對於小玩意兒，以及對所有零散雜物的喜愛，或者說得更確切些，是猶太人對於『擁有某件物品』所懷抱的熱情，往往會演變為一種孩子氣。」13

彼時我們的家族成員都會盛裝打扮，也都會盲目地把手伸入服裝配件箱，在箱裡四處

翻找自己需要的物品。我們是沿街叫賣的小販，是撿破爛的人，也是拾荒者。我們都只是在飾演某個角色而已。

所謂「鑲嵌工藝」，就是粉飾的技藝。它能讓某件物品看起來完全像另一件物品。它是一種障眼法，所以栽成樹籬的灌木叢會冒出一束野花，在這裡狩獵會遇見數隻雉雞和一隻野兔，而那邊的櫃子上則擺放著三支長矛與一副頭盔。構成某種花樣的要素，會在幾何圖案裡消失無蹤。你放在小書房裡的那件家具，肯定是藝品製作中極為複雜而令人精疲力竭的技藝之一。作才能臻於完善，然而鑲嵌工藝，肯定是藝品製作中極為複雜而令人精疲力竭的技藝之一。即使世間樹木獨有的色彩就近在眼前，但木材必須先行風乾，才能使用鋸子切成薄到令人眼花撩亂的碎片。這些完美的碎片，幾乎沒有重量。此時可以為它們染色，或者為它們著色，也能使它們褪色，甚或可以雕刻它們。烏木家具師傅接下來會運用它們打造自己想像中的作品。屆時他們腦海中會浮現一段琵音。

先前我取得一張你的照片，我將它釘在工作室裡。當時是戰爭期間，照片裡身著制服的尼西姆翹起二郎腿，可見他那時必然在休假。花園裡的他面對公園，坐在你身旁的藤椅中。你們的椅子靠得很近，你看起來彷彿在與尼西姆深談。你們倆坐姿相同。這張父子合照觸動了我。當時你大概已五十六歲，腰圍也略顯粗壯。但我喜歡你那頂船工帽。我凝視這張

128

照片，想像你對於自己熱愛的事物，以及你所愛的人，都深信不疑。與此同時，我也想到你喜歡鑲嵌工藝。

我也是。

1 譯者註：維爾迪蘭（Verdurin）一家人是普魯斯特小說《追憶逝水年華》中的角色。

2 原書註：請參閱夏洛特・維尼翁（Charlotte Vignon）著（二〇一九），《杜維恩兄弟與一八八〇年至一九四〇年的裝飾藝術市場》（Duveen Brothers and the Market for Decorative Arts, 1880-1940）。紐約：弗里克收藏館（Frick Collection）、吉爾斯出版社（GILES）聯合出版。

3 譯者註：卡爾理昂之家（maison Carlhian）是由卡爾理昂家族在十九世紀設立的公司。該公司最初專門從事室內設計，後來也開始製作家具。

4 譯者註：在西方古典建築中，額枋（architrave）是屋子裡重要的柱形物上所安置的楣或者梁。

5 譯者註：肯塔基州（Kentucky）與俄亥俄州（Ohio）彼此相鄰，均位於美國東部。十八世紀時，法國人為了控制當地毛皮交易，曾經在那一帶建立商埠。

6 譯者註：第五大道（Fifth Avenue）是美國紐約市曼哈頓（Manhattan）重要幹道。

7 譯者註：指美國實業家兼金融家亨利・克雷・弗里克（Henry Clay Frick，一八四九～一九一九）。

8 譯者註：指美國實業家洛克斐勒（Rockefeller）家族。

9 譯者註：指美國實業家威廉・基薩姆・范德彼爾特（William Kissam Vanderbilt，一八四九～一九二〇）。

10 譯者註：瑪耶納府邸（Hôtel de Mayenne）位於巴黎第四區。這幢宅邸最初是法國國王查理六世（Charles VI）買來送給弟弟的建築。後來因瑪耶納公爵（duc de Mayenne）在一六〇五年買下這幢建築加以改造，因而命名為「瑪耶納府邸」。

11 譯者註：細木護壁板（boiserie）是由細木師傅（menuiserie）打造的工藝品，藉以覆蓋建築物中的牆面粉刷。

12 譯者註：此處原文為法文「abyssin」，意指「阿比尼西亞的」或「阿比尼西亞人」，阿比尼西亞是衣索比亞（Ethiopia）舊名。

13 原書註：請參閱德魯蒙在《猶太法國》中，以費里耶爾城堡（Château de Ferrières）為題所寫的文章〈一間異常驚人，又不可思議的舊貨鋪〉。《尼西姆・德・卡蒙多中尉》第十頁，也引述了這篇文章。

26

親愛的朋友：

他寄給你的兩百六十八封書信和明信片，你全都留了下來[1]。這些信件和明信片都很有趣而且溫暖動人。

他會寫信表示他沒什麼事。

週四早晨

什麼新鮮事都沒有，我親愛的爸爸，今日天氣晴。

我滿懷溫情擁抱你，也同樣擁抱碧翠絲。

尼尼

贖罪日[2]和復活節，他都會捎來問候。他寫給你的文字裡，會談到他身處戰壕的悲慘境遇，也會論及食物、焦慮，和友伴情誼。他會隨信附上想給妹妹的擁抱、親吻與笑話。他以「你」[3]來稱呼你，而且都會以「致上千千萬萬的深切情意。我滿懷溫情擁抱你，

「真心誠意親吻你」作為信件結尾。

那時他二十四歲。

他是勇敢的人。所以他滿腔熱情，自願從軍[4]。他身處前線，經歷戰友可怕的傷亡與同袍死於惡劣環境的考驗。他有位夥伴，就在他身旁遭到殺害。他的叔叔查爾斯在空軍中隊裡擔任觀察員，他因而提出申請，希望能加入空軍。他的申請在一九一六年一月十一日獲得批准，而他的人生，也因此再度扭轉。

「我可以確定假使你上了飛機，你就會愛上它。搭飛機的感覺妙不可言，最令人費解的是，人在飛機上居然會覺得無比安全。」儘管他描述酷寒、冷雨，也寫到冰雪，然而最重要的，是他提及航程的疲憊不堪。他讓這件事聽起來，有點像是在一群獵犬中度過艱辛的一天。畢竟他所屬部隊的幹部是一幫年輕男子，其中三分之一的人都來自騎兵軍團。

「我開始稍微受到歡迎了。」他在一九一六年四月十六日這麼寫道，也確實如此。他在戰事報導中五度受到表揚，同時獲得晉升。雖然他在凡爾登[5]天際翱翔之際，肩負偵查使命，也承擔戰鬥任務，不過當時他所負責的專業技術卻是拍攝敵軍位置的照片。拍照比偵查和戰鬥更危險。飛機最理想的飛行高度是四千公尺，可是擔負這項職務，飛行高度卻需要降低到兩千五百公尺，加上惡劣天候與敵軍砲火，都會導致這架飛機不堪一擊。除此之外，也需要飛越交通壕[6]、前線戰壕和火砲掩體。

這些照片不僅都很美，而且都美得駭人。

在檔案裡，這些照片都捲起來收藏。將它們鋪展開，可以延伸橫越一張長桌，成為兩公尺長的一片湛藍。照片上有雪白題詞，也有位置標記。這些照片展現了一個傷痕累累的世界。它是一具屍體，而且還皺巴巴的。從此處俯瞰，照片裡的村莊都成了傷痕，那河流也化為軀體上的損傷。

「我們持續行動。」這是一九一七年春日，他在尼維爾攻勢[7]發動期間所寫的文字。他們一次次執行飛行任務時，天氣總是糟糕透頂，而他們下方的十三萬五千名法國人，則將於後續三週，在戰爭裡或死或傷。為了紀念凡爾登戰役，或者說是為了紀念貝當[8]的英勇行徑，每年都會有令人不愉快的紀念日。他感謝父親此時送來絕佳的巧克力，但天氣已然日漸炎熱，他是否會想到要找些夏裝來換上呢？

一九一七年九月五日，一架杜蘭飛機[9]在當天午前為了執行新的勤務，離開了位於維萊萊南錫[10]的軍事基地。和這架飛機一起離開基地的人，有擔任駕駛員的尼西姆、攝影師路西安・德塞薩爾（Lucien Desessard）和砲兵。兩個小時過後，他們沒有回來。朋友為了給你打氣，紛紛寫信給你，表示自己曾經聽說有戰俘在納粹德國集中營裡。

我手裡拿的這封信，是普魯斯特在尼西姆死生未卜的這段日子裡，從歐斯曼大道一百零二號[11]寫給你的信。

得知你為了兒子命運而飽受折磨，令我滿懷悲傷。我甚至不清楚於你而言，我的名字是否有任何意義。昔日我常在卡恩夫人府邸和你共進晚餐，而且你還曾經與我親近，我也很喜愛的查爾斯・伊弗魯西，與你並肩前來和我共享晚宴——即使那次是最近的一次相聚，但也已經是很久以前的事情了。儘管這一切回憶，都已成為陳年往事，然而對我來說，獲悉你不知兒子下落之際，憑藉這些回憶，就足以令我感受到你的錐心之痛⋯⋯但願你收到的音訊令你喜悅。雖然我不認識你兒子，不過以往我常聽說他的事。[12]

後續傳來更多尼西姆這場最後交戰的消息，有的指出這架飛機在三千公尺的上空與敵機交火，也有人看到他們這架飛機受損，螺旋槳朝向敵軍陣營。無人得知降落傘的下落。尼西姆的死訊在三週之後確認，那時他已經以軍事葬禮，安葬於阿夫里庫爾[13]的德國公墓中。你們在十月十二日，這裡有一疊信函，是家人、朋友透過優美溫柔的筆調描述尼尼。

假巴黎大猶太會堂為他舉行追悼儀式，尼西姆獲頒法國榮譽軍團勳章[14]。

「這場突如其來的災難令我崩潰，我所有計畫也因而改變。」

134

1 原書註：請參閱《尼西姆‧德‧卡蒙多中尉》，頁一九四。

2 譯者註：贖罪日（Yom Kippur）是猶太教信徒每年最虔誠的日子，代表悔改、重生的機會。

3 譯者註：此處原文為法文「tu」，也就是法文指稱第二人稱單數的主詞「你」。一般狀況下，法國人會以「vous」（您）來稱呼尊長，以及關係比較疏遠的人，「tu」（你）則用來稱呼平輩，和關係比較親近的人。

4 譯者註：根據維基百科法文版資料，尼西姆‧德‧卡蒙多在第一次世界大戰爆發後，曾應召入伍。後來在一九一五年十一月因闌尾炎發作，離開軍隊接受手術。隨後又以「志願軍」（volontaire）的身分，重新回到戰場。

5 譯者註：凡爾登（Verdun）位於法國東北部。當地在歷史上曾發生多起戰役，包括第一次世界大戰期間耗時最久、破壞也最為嚴重的「凡爾登戰役」（Battle of Verdun）。

6 譯者註：交通壕（communication trench）設於戰地後方與前線防禦位置之間，是受到保護的壕溝，使這兩個地方能藉此有所聯繫。

7 譯者註：尼維爾攻勢（Nivelle offensive）是第一次世界大戰期間，法軍在總司令羅貝爾‧尼維爾（Robert Nivelle）的命令下，於一九一七年四月十六日清晨六點鐘所展開的軍事行動。

8 譯者註：指法國陸軍將領菲利普‧貝當（Philippe Pétain，一八五六～一九五一）。他曾經在凡爾登戰役期間擔任法軍統帥，也因此在第一次世界大戰過後，在法國享有極高聲譽。後來他在第二次世界大戰期間成立「維琪政權」，導致他在第二次世界大戰後接受審判，並因此遭判叛國罪名。

9 譯者註：指由法國工兵兼工程師艾彌爾‧杜蘭（Émile Dorand，一八六六～一九二二）所設計的飛機。

10 譯者註：維萊萊南錫（Villers-lès-Nancy）位於法國東北部。

11 原書註：歐斯曼大道一百零二號（102 boulevard Haussmann）是普魯斯特在一九〇七年至一九一九年的住處。

12 譯者註：請參閱《尼西姆‧德‧卡蒙多中尉》，頁二四九。

13 譯者註：阿夫里庫爾（Avricourt）位於法國東北部，鄰近德國。

14 譯者註：法國榮譽軍團勳章（Légion d'honneur）是法國為了獎勵為國家執行傑出勤務的人所頒授的勳章，也是法國的最高榮譽勳章。

135

27

朋友啊：

這麼說來，你會如何表彰逝者呢？你在梳妝台上放了一張照片，這表示你敬重自己收到的訊息。

你的寓所，和他的住處，都有了變化。

尼西姆的房間，就此成為聖地。

他的書房如今成了憶往室。這個房間的鑲板樸實無華，地板上有人字形圖樣，床鋪由鍍了金的鋼材製成，襯托書桌的飾邊則顯得素淨文雅。房間裡那張綠色摩洛哥扶手椅，帶有紳士俱樂部的風格。放在大理石壁爐台上的大型燭台，來自某位皇族王子，與此處十分相稱。這裡有幾幅畫作，主題都是狩獵，畫裡的騎士與獵犬，都在拂曉時分集合。你將卡羅魯斯—杜蘭為你父親尼西姆繪製的畫像，掛在你兒子尼西姆的床鋪上方。

一九二四年一月二十日，你在遺囑中表示，希望「由卡羅魯斯—杜蘭為家父繪製的畫像，以及在屋子裡各個地方可以找到的我兒照片，永遠都留在它們當前的所在位置」。[1] 於是你兒子在你藍色客廳的那張書桌上，身處多維爾[2]海濱步道面帶微笑。而在大書房裡，則

136

有兩張你兒子身著制服的照片。你的臥房裡則另外放了一張照片。

這使我想起我的舅公伊吉和他深愛的伴侶，也就是我的杉山次郎叔叔。他們在一九五○年相遇。一九九四年伊吉撒手人寰前，他們相守了四十四年。當時我為了舅公，前往東京參加葬禮，並在一座美麗的寺院中，為他誦讀卡底什經文3。此前數年，他們倆合買了一塊墓地，而且那裡的墓碑上，也已經刻下了「伊弗魯西‧杉山」字樣。

二十三年過後，次郎在二○一七年過世時，我前去參加葬禮，暫時住在伊吉往日的住所中。

他們倆的住處隔著一道門彼此相鄰。這些年來，一切都毫無變動。屋子裡的家具、從維也納送還的少許照片、中國瓷器，以及鏽蝕的青銅坐佛，始終都在它們原來的位置上。我十來歲那年在日本製作，送給伊吉的瓶瓶罐罐，此刻依舊在那個地方，這些瓶罐置身於中國青瓷之間，顯得鄭重其事又相當厚重。客廳裡的大型玻璃展示櫃，保存著次郎在世期間想要保留的一百件根付，我預定要帶走這些根付，讓它們能與目前在倫敦的其他根付重逢。這個地方的衣櫃空空如也。即使這裡依舊每週固定清掃一次，書籍表面還是積了一層厚灰，像斗篷似地包覆著普魯斯特的作品、一世紀前伊吉在環城大道上度過童年時光所閱讀的若干童書，以及一本又一本他喜愛的偵探故事。伊吉的筆擱著，緊鄰在吸墨紙旁。左側立著一張照片，這兩位男子在照片中身穿晚禮服，挽著彼此手臂。我具有學者風範的祖母伊莉莎白‧伊

弗魯西笑容可掬在巴黎拍攝的照片，則置於右側。

隨後我打開書桌抽屜，想找張紙。屆時我除了想談談家族、身為日本人與猶太人，我也想說說這兩位分別來自維也納和四國的男子，以及人會透過何種方式適應某個地方、人與人之間如何才能夠彼此歸屬。放在這個抽屜裡的物品，是伊吉的母親艾咪的扇子。這些扇子的來自歌劇院，有的則來自世紀末的維也納舞會。它們都以象牙製成，有著蕾絲花邊裝飾。有些扇子上描繪田園景色，有些則繪著牧羊女，這些牧羊女的所在之處，都宛如福拉歌那[4]作品那般，令人感覺恬淡愉悅。伊吉以薄紙裹起它們，裝進十九世紀末經由某趟巴黎購物之旅所取得的緞盒裡，將它們都留在手邊，也將這個祕密保存在他內心深處。這些扇子先前以什麼方式逃過劫難，倖存至今？至今已無故人可以相詢。

那些留存下來的人事物，代表什麼？你想走進這裡坐下，在這裡體驗親近過往的感覺。

這個空間確保了一個契機，使其中一切縱使歷經歲月流轉，卻自始至終都不曾遠離。

你位於於蒙梭街的房屋，現今仍保持相同樣貌。

位處高輪公園大廈六一〇室[5]的那個房間，也維持得與從前毫無二致。那裡的物品，延宕了時序更迭。

1 原書註：請參閱希薇・勒格朗—羅西撰，〈以回憶打造的博物館〉（'Un musée en mémoire'）一文，收錄於《尼西姆・德・卡蒙多中尉》，頁三十四。

2 譯者註：多維爾（Deauville）位於法國諾曼地（Normandie），是濱海度假勝地。

3 譯者註：卡底什經（Kaddish）：一篇猶太教的祈禱文，是一種對上帝的讚美和祝福的表達，通常用於悼念儀式中。

4 譯者註：指法國畫家尚—歐諾黑・福拉歌那（Jean-Honoré Fragonard，一七三二～一八〇六）。

5 譯者註：高輪公園大廈（Takanawa Park Mansions），是伊吉與杉山次郎在一九七二年遷居的地方，位於日本東京。

28

親愛的老爺子：

在希伯來文裡，「尼西姆」的意思是「奇蹟」。你以你父親的名字，為你兒子命名。

老爺：

我在倉促間寫下這封信。

我進一步研讀西奧多·萊納赫的資料，所以才剛發現這件事，於是想與你分享。這件事發生在一九一七年那個糟糕透頂的秋日，也就是你失去尼西姆那段期間。當時西奧多的長子朱利安投身在前線，並贏得英勇十字勳章[1]。至於西奧多的姪兒阿道夫·萊納赫，在戰爭開始的第一個月就已遭到殺害，那一年命喪黃泉的法國士兵，九月前已達三十萬人之譜。那時報紙上的號召，以及街頭的大聲疾呼，都要求大家支持「神聖團結」[2]，也就是請所有人為了法國，撇開自己與他人的一切歧見，像一八七一年德國攻擊法國時那樣團結[3]。

當時西奧多向以色列自由聯盟發表演說，他創辦這個協會的目的，是為了能促進不同種族間的融合。他的演講題目是〈所謂我們〉。

他說：「以色列自由聯盟，」

希望能推倒一切藩籬，對於所有離間希伯來人後裔與二十世紀法國愛國者的誤會，聯盟也

允諾會予以消除。聯盟一定會調解糾紛。以色列的過去偉大又令人悲痛，而我們和這段過往之間，以一份動人的依戀之情彼此相繫。與此同時，面對一八七一年變得殘缺不全的這個祖國，大家所抱持的眷戀，也不亞於孝親之情。這些深厚的情感，聯盟都會一一加以鞏固。[4]

他在演說中回歸定義，暫時不考慮人的因素。西奧多表示：「我們有一個充滿希望的未來，它令我們內心澎湃。」

即使有兩個故鄉，其間卻沒有絲毫障礙。德雷福斯事件所造成的裂痕，在那當下必然得置之不理。我們都知道「所謂我們」的意義是什麼。

1 譯者註：英勇十字勳章（Croix de Guerre）是法國的軍事勳章。一九一四年至一九一八年，法國以這種勳章獎勵第一次世界大戰期間領導有方的軍事統帥。

2 譯者註：神聖團結（union sacrée）是法國在第一次世界大戰時的一項政治運動名稱。當時所有法國人，無論個人政治或宗教傾向為何，都由於這項運動而並肩作戰。

3 譯者註：指一八七一年普魯士（Prussia）軍隊為了能讓德意志帝國（German Empire）統一，攻入當時法蘭西第二帝國的首都巴黎。

4 原書註：請參閱西奧多‧萊納赫著（一九一七），《所謂我們》（Ce que nous sommes），巴黎：以色列自由聯盟出版。二〇一八年，巴黎樺樹（Hachette）出版集團重新發行，頁十一。

30

親愛的朋友：

有幾年的時間，你都在等待。「也許，」華特・班雅明如此寫道：

「他努力拼搏，藉以抵禦物事離散」，可以用來描繪收藏者心底最不為人知的動機。打從世間物事被人發現的那一瞬間，偉大的收藏家便因隨之而來的騷動與佚失而飽受折磨。[1]

離散、騷動和佚失揭示了十八世紀法國藝術品的遭遇。

先是革命[2]帶來洗劫，當時民眾義憤填膺，並在激動情緒驅使下，奪取那些理應屬於我們的物品。接著是拿破崙一世。然後則是帝國[3]。這意謂著大家在博物館中，商家在皇家街[4]與龐德街[5]設置的展示廳裡，以及在塞利格曼手裡，和外省的拍賣行中，都可以找到「世間物事」。

儘管皇家儲藏室記錄了宮殿裡的每件物品，也為每件物品編號，然而這些標籤不是寫錯，就是偽造。如此一來，要重新拼湊王室中原本成組成套的藝術品，也就成了可觀的競

技。查爾斯就曾經寫下「幾乎得不到的物品」[6]，如此說法，只可意會，不可言傳。你在于特沙龍中放了兩個英式五斗櫃。事實上你花了三十年的光陰，才讓這兩個櫃子團圓。

普魯斯特懂你⋯⋯

曾經放在瑪麗—安東妮[9]小特里亞農宮的貴婦閨閣裡」。

出售「這些花瓶，世人都認為它們的底座是由顧提耶[8]製作⋯⋯大家也都認定這些花瓶昔日

像是他們會寄來一小包鍍銀青銅邊桌的照片，而且「相信它們是從前路易十六基於某個原因送給某個人的物品」。尚・塞利格曼[7]在一九三五年三月三十日，也曾經向你提出報價，想

商人都很了解你。他們寄給你的郵件中，常寫著：「隨函寄上附件，請您仔細考慮。」

我已經活得夠久，以至於對我接觸過的某些人來說，我可以在記憶中，發現另外一個截然不同的他，來補充、完整他的形象⋯⋯由此看來，倘若有人向某位藝術品愛好者展示裝飾教堂祭壇後方嵌板中的某一部分時，這位藝術品愛好者，就會因而想起其他嵌板散落在哪一所教堂、哪一間博物館，或者是哪裡的私人收藏中（一如這位藝術品愛好者會藉由密切留意藝術品拍賣目錄，或透過經常出入古董店，而終於成功找到某件物品，能與他當前持有之物配成對。於是藝術愛好者就能在腦海中，復原教堂祭壇後方嵌板下的繪畫或雕刻，也可以在自己心裡，完整重現教堂祭

144

壇後方的裝飾嵌板）。10

我也了解你。想要讓某些物事變得完整，重新聚合，你必須懂得分離的感受，感受到四海飄零的痛苦。

你開始著手布置這幢住宅之際，你兒子卻過世了。這幢房屋因而有了變化。這裡成了讓你兒子回來的地方，也成為你贈予這個因戰爭而受創的國家的禮物。

1 原書註：請參閱華特・班雅明著（一九九九），《拱廊街計畫》（The Arcades Project），霍華・艾蘭德、凱文・麥可勞夫林（Kevin McLaughlin）合譯。劍橋：哈佛大學出版社，頁二二一。

2 譯者註：指一七八九年至一七九九年之間發生的法國大革命（French Revolution）。

3 譯者註：指由拿破崙一世建立的法蘭西第一帝國（First French Empire）。

4 譯者註：皇家街（rue Royale）位於巴黎第八區。它在法蘭西波旁王朝（Maison de Bourbon）復辟後，逐漸成為巴黎販售奢侈品的高級地段。

5 譯者註：龐德街（Bond Street）位於英國倫敦西區（West End of London）。自十八世紀至今，許多享有盛名的高級時尚品牌，都在這條街上開設商店。

6 原書註：請參閱查爾斯・伊弗魯西撰，〈特羅卡德羅地區的日本漆器〉（'Les Laques japonais au Trocadéro'），收錄於《美術報》，頁九五四～九六八。

7 譯者註：指賈克・塞利格曼（Jean Seligmann，一九〇三～一九四一）。他也是古董商人。

8 譯者註：指法國雕鏤金師傅（ciseleur-doreur）皮耶・顧提耶（Pierre Gouthière，一七三二～一八一三）。

9 譯者註：瑪麗—安東妮（Marie-Antoinette，一七五五～一七九三）是法國王后，也是路易十六的妻子。小特里亞農宮（Petit Trianon）是路易十六為了讓她遠離宮廷排場而送給她的禮物。

10 原書註：請參閱馬塞爾・普魯斯特著（一九三二），《重現的過往》（The Past Recaptured），收錄於《回憶前塵往事》（Remembrance of Things Past）第二卷，紐約：蘭登書屋（Random House），頁一〇七〇。譯者註：此書即普魯斯特《追憶逝水年華》最後一冊《重現的時光》（Le Temps retrouvé）。作者在這本書裡引用的是一九三二年在美國出版的英譯本，當時的英文書名和現在常見的英譯本書名略有不同。

31

老爺子：

一九一九年三月十日，你女兒碧翠絲在猶太會堂，和里昂・萊納赫完成終身大事。這一天真的很幸福快樂，而你也表示你放心了。

隔天的《費加洛報》上，刊登了這則啟事：

昨天為里昂・艾德華・萊納赫先生（巴黎政治學院成員與法國榮譽軍團勳章受勳者西奧多・萊納赫之子）和露易絲・碧翠絲・德・卡蒙多小姐（收藏家兼以馬術而馳名的莫伊斯・德・卡蒙多之女），在布福街猶太會堂舉行婚禮。

既然這是另一段豪門聯姻，那麼最適合碧翠絲的夫婿人選，莫過於里昂了。

里昂的母親是芳妮（Fanny），也就是貝蒂・伊弗魯西（Betty Ephrussi）的女兒。芳妮於是成為這筆財產的繼承人。西奧多與芳妮在薩瓦省（Savoie）一帶的拉莫特—塞沃萊克斯（La Motte-Ser-巴黎有三位舅舅，他們三人是歐洲數一數二的富豪，卻都沒有子嗣，芳妮於是成為這筆財產

volex），擁有一幢「萊納赫別墅」，此建築以路易十三風格翻修，裝飾著相當醒目的字母「R」。他們就在這裡和巴黎養育四個兒子。

里昂婚後，西奧多接受委任，成為《美術報》主編，這份刊物當時的所有者是查爾斯‧伊弗魯西，他們因此成了密友。發現西奧多在一九〇五年的查爾斯葬禮中，置身殯葬隊伍協助扶靈，令我感動不已。

儘管芳妮與西奧多對別墅的構想大錯特錯，他們倆還是在尼斯與摩納哥之間的濱海地區博略（Beaulieu-sur-Mer），著手興建克里洛斯別墅。這幢雪白的希臘式住宅位於在岬角上方，三面濱海，位置令人驚嘆。它的庭院則環繞愛奧尼式[1]圓柱，構成開闊的列柱[2]中庭，令人望之興奮。這幢別墅的地板上，以馬賽克做出海豚與章魚圖案，牆上則有鳥兒棲息在枝椏上的壁畫。屋子裡還有大理石鑲板，以及看得見露台、花園與大海的花飾鉛條窗[3]。建造這幢別墅，不僅花了五年時光，也從芳妮的嫁妝裡掉七百萬法郎[4]。芳妮的臥室設有陽台，可以從這裡走出室外，俯瞰不可思議的景觀。在她鑲嵌了馬賽克圖樣的浴室中，不但以粉飾灰泥[5]製成帶狀浮雕，展現一位女子在僕人的服侍下梳洗的場景，她淋浴的水龍頭上，還刻著逗趣的希臘文，藉以指出水壓。[6]

別墅的名字「克里洛斯」意指「翠鳥」[7]。這個名字真是美極了，適合這個緊鄰大海又炫目耀眼的地方。

這裡夏日涼爽，冬日極冷。雖然屋裡的希臘式家具看起來相當不舒適，要在大理石浴缸裡盛滿水，也得耗費數小時之久，不過這裡詩情畫意，能置身史詩般的遼闊海洋一隅，遙想奧維德[8]與索福克勒斯[9]，並想像自己成為文化融和的一部分。在新世紀裡，「道德規範同化」現象將在猶太人與法國人之間蓬勃發展。

克里洛斯別墅同時是一座殿堂。夏天的時候，作家、政治家、學者、音樂家與藝術家、遭到流放的古怪君王，以及萊納赫家、伊弗魯西家和卡蒙多家的許多人，都會來到這個地方。這附近還有這幾家人的親戚，像是如今已經與莫里斯‧伊弗魯西[10]結婚的碧翠絲‧羅斯柴爾德（Béatrice Rothschild），就在從這裡徒步二十分鐘的地方，修建了一幢粉紅色宅邸，也就是伊弗魯西─羅斯柴爾德別墅，她還在房子裡放滿法國家具和塞夫爾瓷器。這幢別墅擁有九座花園，其間風情各異，包括了墨西哥花園、日本花園、佛羅倫斯花園，還有運用來自廢棄修道院與皇宮的磚瓦碎片，打造成充滿建築物殘骸的「寶石花園」。為了讚揚這幢別墅彷彿海上遊艇，碧翠絲‧羅斯柴爾德的園丁都打扮得宛如水手一般，他們的貝雷帽上，都點綴了小紅絨球──這確實有點誇張。

里昂‧萊納赫這個年輕人很有教養，也是位認真嚴肅的音樂家。他曾就讀巴黎音樂學院[11]，同時是個愛詩人。他還可以無所事事，完全不需要為了生活而終日勞碌。即使以卡蒙多家族的標準來看，他都富有得異常荒謬。

里昂與碧翠絲同齡，兩人也已經認識了一輩子。我想尼西姆的事令他們倆都哀痛逾恆，此事在任何情況下，都會在人與人之間形成牢不可摧的連結。

里昂有張照片拍得很好。照片裡的他翹著腳，深深坐進椅子裡閱讀。那時他在抽菸，書裡插了張紙片。他就像萊納赫家族成員，讀書時會做筆記。

這對年輕夫妻在蒙梭街六十三號，展開了婚姻生活。

1 譯者註：愛奧尼柱式（Ionic order）是古希臘羅馬時代的西方建築中，裝飾建築外觀的三種形式之一。這種裝飾形式的特色，是柱子頂端有螺旋狀大寫字母、柱身有二十四道凹槽，以及基座與柱身分開。

2 譯者註：列柱（peristyle）是環繞建築物構成的圓柱長廊。希臘人將這種長廊用於神廟建築，羅馬人將它用於宗教和政府機構建築。

3 譯者註：花飾鉛條窗（leaded window）是以鉛條固定小塊玻璃所製成的窗戶，也是一八六〇年代至一九三〇年代常見的西方窗戶樣式。

4 譯者註：法國法郎（franc）是法國在歐元發行之前使用的貨幣，幣制有新舊之分，新制法郎的幣值，是舊制法郎一百倍。根據別墅的建造時間，這裡提到的法郎指舊制法郎，一舊制法郎等於〇・〇六歐元。

5 譯者註：粉飾灰泥（stucco）是以石灰為基礎原料製成的有色塗料，用於覆蓋室內或戶外的天花板和牆壁。

6 原書註：請參閱一本和這幢房屋有關，而且是最近出版的美麗書籍——亞德里安・戈茲（Adrien Goetz）著（二〇一七），《克里洛斯別墅》（Villa Kérylos）。巴黎：格拉塞出版社（Grasset）。

7 譯者註：「克里洛斯」是「Kérylos」的音譯，這個字是希臘文「翠鳥」之意。

8 譯者註：指古羅馬詩人奧維德（Ovid）。

9 譯者註：指古希臘劇作家索福克勒斯（Sophocles）。

10 譯者註：莫里斯・伊弗魯西（Maurice Ephrussi）是本書作者曾外祖父維克多・伊弗魯西的堂兄查爾斯・伊弗魯西的叔叔。

11 譯者註：巴黎音樂學院（Paris Conservatoire）即法國現在的「巴黎國立高等音樂舞蹈學院」（Conservatoire national supérieur de musique et de danse de Paris）。

151

32

親愛的朋友：

這裡有份評論，我確定你讀過。

這首由里昂・萊納赫為鋼琴與小提琴譜寫的協奏曲，受到依鳳・蕾菲布[1]、莉迪・德米爾吉安[2]兩位女士的大力推崇。雖然這首樂曲的前兩個樂章受到法朗克[3]與佛瑞[4]的影響，但其所蘊含的熱烈情感，依然值得特別讚賞。[5]

最近有張這首曲子的唱片，我已經仔細聽過。這份評論說得沒錯。有西奧多這樣的父親，似乎處處都會感覺綁手綁腳。我想對里昂來說，他肯定為此備受煎熬。

他和音樂的關聯，也是如此。話說西奧多當時發起一項運動，試圖在猶太會堂採用新的音樂，以此作為他結合法國與猶太文化的部分嘗試。我才剛剛在深夜時分，從一家網路古籍書店，花費一大筆錢買了西奧多・萊納赫的著作《獻給阿波羅的嶄新頌歌》（*Un nouvel*

152

hymne à Apollon）。這本書是作者簽名版，內容為西奧多將一塊西元前三世紀希臘石碑上的

文字謄寫下來，並透過當代音樂符號改寫這些文字。西奧多

還曾將這本書寄給他的音樂學家朋友過目，他那位朋友也在書裡以鉛筆寫下他對某些內容的

註解。這本書無疑帶有濃厚的神祕色彩，而我對於自己會上網買下這本書，也感到大惑不

解。儘管如此，能在無意間得知這本書裡的對話，令我十分開心。我發現西奧多曾經請佛

瑞改編這首樂曲[6]，並為他的一群朋友演奏。

　我不確定是在哪個地方使里昂起心動念，打算要測試自己，從而讓他走出「成為作曲

家」這條新路。

　或許正是在他帶著一本書坐進椅子裡，伸長了腿，不理會攝影師的那個地方。

1　譯者註：指法國鋼琴家依鳳・蕾菲布（Yvonne Lefébure，一八九八～一九八六）。

2　譯者註：指當時頗負盛名的小提琴家莉迪・德米爾吉安（Lydie Demirgian）。

3　譯者註：指比利時裔法國教師、管風琴演奏家兼作曲家加布里埃爾・佛瑞・法朗克（César Franck，一八二二～一八九〇）。

4　譯者註：指法國鋼琴家、管風琴演奏家兼作曲家塞扎爾・佛瑞（Gabriel Fauré，一八四五～一九二四）。

5　原書註：請參閱一九二六年三月十九日出版的《吟遊詩人》音樂週刊（Le Ménestrel）。菲利波・圖埃納（Filippo Tuena）著（二〇一五），由羅馬搏動出版社（BEAT）出版的《萊納赫變奏曲》（Le variazioni Reinach）頁三六一也引述了這段評論。

6　譯者註：指〈德爾斐聖歌〉（Delphic Hymns）。

33

老爺：

一九二二年，我祖母伊莉莎白‧伊弗魯西，前去探訪里昂與碧翠絲。他們其實是親戚。

儘管一方面來說，我認為他們是遠親，但是另一方面來說，他們之間，還有許多密不可分的關係存在。我或許可以試著畫張族譜，不過那張族譜畫起來大概會像蜘蛛網。那時候堂表兄弟姊妹間近親結婚是天經地義的事，因而這份族譜裡的宗族譜系，就會完全由姓氏以連字號相連的親屬構成。不過話說回來，既然路易絲‧卡恩‧丹佛，也就是碧翠絲的外祖母，曾與查爾斯‧伊弗魯西相戀十五年，那麼畫這張族譜時，應該要以什麼方式提到她呢？是要畫條虛線？或是符號醒目標示？

伊莉莎白當年懷抱著滿腔熱情來到巴黎。她和里爾克－魚雁往返的內容，除了一般信件，也包含自己的詩作草稿。里爾克則除了將他《致奧菲斯的十四行詩》部分篇章寄給伊莉莎白，也對於她將來的計畫提出建議。伊莉莎白究竟應該繼續自己在學術方面的研究，或者應該步上寫作之路？里爾克寫信對她表示，這兩條路有所歧異，無法並存。他們或許可以在巴黎會面，里爾克如是寫道，普魯斯特彼時才剛溘然長逝，巴黎將不再是那個巴黎。為了看

羅丹[2]雕塑，也為了見自己心裡那位英雄，伊莉莎白於是從維也納出發，獨自旅行來到巴黎。

伊莉莎白在成長過程中受到良好教育，也和許多人來往。她拜訪蒙梭街六十三號，探視碧翠絲和里昂，以及他們兩歲大的女兒，也就是芬妮。碧翠絲當時懷著貝特朗（Bertrand）。孩子後來在春天呱呱墜地。

伊莉莎白在一九二八年遷居巴黎。不過那是她與我祖父亨德里克‧德瓦爾（Hendrik de Waal）結婚之後的事。亨德里克是個瀟灑的荷蘭人，他戴著單片眼鏡，會拉小提琴，但財務方面有點不太牢靠。

德瓦爾家住在巴黎第十六區斯彭提尼街（rue Spontini）。他們家裡有全新的盧爾曼[3]家具，有梵谷的複製畫，也（短暫）擁有席勒[4]的畫作。在一些他們當時寓所的照片中，他們的住處看起來很有格調，完全沒有老舊物品，也沒有任何繼承而來的物品。伊莉莎白那時除了為報章雜誌寫稿，也寫小說。後來他們有了兩個兒子，也就是我父親維克多（Victor），接著是我叔叔康斯坦特（Constant）。

我不確定伊莉莎白與碧翠絲兩人乍看之下，有什麼共同之處。我祖母非但不喜歡馬，也不喜歡射擊與狩獵。她擁有法律博士學位、寫詩，與經濟學者討論晦澀難懂的哲學問題。碧翠絲則為馬而活，舉止裝扮優雅時髦。至於伊莉莎白對於流行時尚的鑑賞能力，根據我舅

公伊吉所述，則是有違主流又滑稽可笑。「她純粹就是毫無品味可言。」伊吉在他東京的住處，坐著回憶他在維也納的姊姊時，以溺愛的語氣這麼告訴我。

除此之外，我想共同之處還有她們的父親同齡，而且她們的父親同樣來自他方。伯爵老爺，你在一八六〇年生於君士坦丁堡，後來成為義大利人。時至今日，你不但可能已經是個法國人，還可能已經成了巴黎人。

至於伊莉莎白的父親，也就是維克多‧伊弗魯西，他一八六〇年生於奧德薩，而後成為奧匈帝國男爵，又成為維也納人。

這兩位年輕遠親的人生歷程中，都曾因不快樂的母親產生裂痕。她們母親的年紀都比配偶年輕、活力充沛，而且都是美女，卻都步入為了承擔某項家族職責而訂下的豪門聯姻。以至於這兩位母親若非嘗試脫離家庭（我的曾外祖母艾咪），就是真的出走（艾琳）。

再說她們成長過程居住的宅邸，都宛如博物館。跨過伊弗魯西大宅門檻之際，就會看到大理石上鑲嵌著家族名的花押文字；而卡蒙多公館不僅崇敬祖父，也讚許逝去的兄弟。只要想想自己要回去的家，房屋上標識著你的姓氏是什麼樣的感覺，就可以明白那種讓人窒息的感受。

在碧翠絲的某張照片裡，有她騎馬跨越高得離譜的柵欄；伊莉莎白在某篇文章中，則興高采烈地談論現代思維與摩天建築。看著那張照片，以及閱讀那篇文章時，都會令我想到

156

這兩位年輕女子，在她們二十來歲這段期間，都曾經試圖尋找逃離的意義。

1 譯者註：指德國詩人萊納‧瑪利亞‧里爾克（Rainer Maria Rilke，一八七五～一九二六）。

2 譯者註：指法國雕塑家奧古斯特‧羅丹（Auguste Rodin，一八四〇～一九一七）。

3 譯者註：指法國室內設計師賈克－埃米爾‧盧爾曼（Jacques-Émile Ruhlmann，一八七九～一九三三）。

4 譯者註：指奧地利表現主義畫家埃貢‧席勒（Egon Schiele，一八九〇～一九一八）。

34

老爺，我可以和你談談孩子的臥房嗎？

尼西姆的臥房是聖地。而當碧翠絲與里昂和他們的兩個孩子，在一九二三年搬出這裡，遷往位於塞納河畔納伊 1 光鮮亮麗的住處時，你就將芬妮與貝特朗的臥房，改裝成新的起居室。實際上我認為這幢房屋裡，最舒適的就是這個房間。這裡的兩側都是窗戶，朝外可以看到公園，也能讓視線越過塞努奇家（那裡目前是博物館，館內展示亨利・塞努奇所收藏的亞洲藝術品）。在這個起居室，會感覺自己彷彿置身樹林，是個令人放鬆的地方，或說是得以讓你放任自己不拘禮數之處。這裡有張沙發，可以讓你伸展四肢，還有張書桌，能夠讓你以合適的燈光，在這裡好好寫些東西。這個地方還有分離式躺椅，也就是附上一張長腳凳的扶手躺椅。它看起來彷彿提供了某種機緣，可以讓人在午後時光中能讀點書。我喜歡這件家具的名字 duchesse brisée 2，也想要一張這種躺椅。

不知何故，這個起居室避開了這幢房屋裡的紀念之情。

1 譯者註：塞納河畔納伊（Neuilly-sur-Seine）位於法國大巴黎區，是巴黎西北方最重要的城市。

2 編者註：意思是斷裂的公爵夫人。

35

既然你顯然了解檔案製作原則（逐一核對、再度檢查，接著才著手記錄），我得與你談談我去探望家父的事。

我父親維克多‧德瓦爾住在濟貧院裡。那天他戴著草帽，坐在小社區的紅門外。他已經九十幾歲。我帶了幾本書（有史坦麥爾總統1的演講集，和希拉蕊‧曼特爾2剛出版的小說），以及若干山羊乳酪和巧克力蛋糕給他。我們一起喝了咖啡。他已經放棄寫回憶錄了，如今回憶對他而言已經不再那麼具有意義，如此一來，與他談話就成了美好時光。況且他參與當地收容所和難民中心事務，忙得分身乏術，時間無論如何總是稍縱即逝。他喜歡與兒時認識的人對話，那些人對他來說更加真實，也是他比較放在心上的人。於是我詢問他一九三○年代初期巴黎的事。

他記得德瓦爾家在斯彭提尼街的住處，也記得廚師和女傭，以及一位來自奧地利奧特昔（Altsee）的可愛保母。他們在那裡住了五年，直到祖父因財務困難，帶著大夥搬家。斯彭提尼街的寓所大得足以讓他踩著玩具車，沿著屋裡的走廊飛速前進。我父親說：「那時巴黎到處都是親戚，豪華房間裡盡是上了年紀的貴婦，大家會親吻她們乾癟的臉頰。」除此之

外，他會在布洛涅森林3裡玩耍，也會有人帶他到朱德波姆美術館4，去看歸檔於「伊弗魯西收藏品」（coll. Ephrussi）的印象派畫家畫作。

可是他不記得萊納赫一家人。在塞納河畔的納伊有間公寓的那家人？他們家裡有位音樂家？有位親戚會騎馬，還打扮得相當漂亮？

都不記得了。

話雖如此，他卻繼而想起，他的母親伊莉莎白‧伊弗魯西當時還有一位在世的堂伯父住在巴黎5，而且她將繼承對方所有的財產。只是那位堂伯父一九一五年過世時，法國和奧匈帝國正在交戰。這麼一來，維也納眾多親戚就此成為「仇敵」，繼承他們印象派畫家的作品收藏，以及他們巴黎住宅的人，也就成了里昂‧萊納赫。

我父親確實有他父母在一九二〇年代互通款曲的全部情書。它們讀來逗趣溫柔，又如許意味深長，而且信裡還使用荷蘭語。

我的祖父當時會關心繼承財產的事嗎？

我父親問我，是否能協助他申請奧地利公民身分。納粹大屠殺時代，有些家族的奧地利公民身分受到否認，或是遭到褫奪，相關法規現在有所變革，這些人現在都可以申請奧地利公民身分。我父親的名字維克多，是以他的外祖父維克多‧伊弗魯西的名字命名，而且他外祖父很疼愛他。維克多‧伊弗魯西生於奧德薩，在維也納長大，但他在英國（頓布里吉威

爾斯）仙逝之際，卻沒有國籍。

這項申請也是為了他。

1 譯者註：指從二〇一七年起，至今7擔任德國總統的法蘭克・華特・史坦麥爾（Frank-Walter Steinmeier，一九五六～）。

2 譯者註：希拉蕊・曼特爾（Hilary Mantel，一九五六～）是英國小說家。

3 譯者註：布洛涅森林（Bois de Boulogne）位於巴黎第十六區。

4 譯者註：朱德波姆美術館（Jeu de paume）現稱「國立網球場現代美術館」，位於巴黎第一區杜樂麗花園（Jardin des Tuileries）內，是展出當代影像與攝影藝術作品的展覽場所。杜樂麗花園曾是法國的皇宮，大部分區域在一八七一年遭焚燬，現在成為公共廣場。

5 譯者註：指伊莉莎白父親的堂兄朱爾斯・伊弗魯西（Jules Ephrussi）。

36

親愛的老爺子：

我想大家都傾向想像你是孤伶伶待在這幢房屋裡。「與物事親暱獨處，是收藏者的幸福，也是隱士的快樂。」[1] 華特・班雅明在他《拱廊街計畫》簡練的某則筆記中，和善地寫到這種情況。

既然你離婚許久，令郎尼西姆又在第一次世界大戰中為國捐軀，再加上令嬡碧翠絲已婚，而且還搬離這裡，我很清楚你當時肯定是孤伶伶一個人。

話雖如此，這幢屋子裡卻充滿了人。畢竟這裡有十四位僕役，包括男管家、男管家助理，以及幾位貼身男僕和男侍者，還有廚師和他的助手、雜工、洗衣服的女傭、園丁、鍋爐工，和幾位修理汽車的技師。只是我相信「孤單」和「與僕役一起生活」，彼此之間並不矛盾。此外，你當然還會在家裡宴客。

放在屋裡各房間的物品有櫥櫃、青銅器，還有大理石雕塑、壁毯、鍍了金的大型燭台。

我走過這些房間時，會想到製作這些物品的所有師傅，恍如在彼此交談。

在狄德羅[2]所編寫的《百科全書》裡，記載了鎖匠、金屬雕花師傅、貴金屬首飾工匠、

163

首飾雕飾師、火槍師傅、珠寶首飾師傅、寶石鑲嵌師，以及金銀掐絲師傅的手藝定義[3]。

你的房子裡盡是喧鬧聲。

1 原書註：請參閱班雅明著，《拱廊街計畫》，頁八六六。

2 譯者註：指十八世紀法國作家兼哲學家德尼・狄德羅（Denis Diderot，一七一三～一七八四）。如今通稱為《百科全書》（Encyclopédie）的《百科全書，或科學、藝術和工藝詳解詞典》（Encyclopédie ou Dictionnaire raisonné des sciences, des arts et des métiers），即由狄德羅擔任主編。這套書不僅是十八世紀的重要作品，也是法國第一部百科全書。

3 原書註：請參閱狄德羅編（一七五一～一七七二），《百科全書，或科學、藝術和工藝詳解辭典》。巴黎。

就這樣，老爺：

我現在置身你的藏書室裡。我喜愛這個房間。這個房間是圓形的，對一間藏書室而言並不尋常，對於製作書架的木工來說，肯定也很棘手。你將金色的色調降低，鑲板因而顯得樸素。牆上那幅壁毯上，描繪了某名男子正使勁紮起行囊，好將它放上馬背，這畫面與屋內其他事物一樣簡單明瞭。這個地方的椅子看起來舒適愜意。我在這裡的所有經典中，注意到其中有先前是令尊收藏的《希伯來詩歌史》（Histoire de la poésie des Hébreux），我為此感到高興。話說數十年前，查爾斯・伊弗魯西在他蒙梭街樓上的書房裡，寫下了一本和杜勒1有關的書。看到你也有這本書，更令我備覺開心。我確信有相當多的收藏家打造藏書室時，都會另外論碼訂製窗簾，精心裝潢。不過你卻是真心愛書的。

先前有段時間，聽到「憂鬱」時會令我感到煩躁。起因是當時我對某位朋友談起你這幢房屋，而她卻以「鬱鬱寡歡」描述這裡的氣氛。她這種形容，像是未經思考脫口而出，而且她這麼說也不太對。事實上，我那時簡直氣得宛如自己正準備買下你的房子一樣。

這樣的煩躁不安，引領我回到杜勒刻畫憂鬱的版畫作品《憂鬱》（Melencolia I）。那幅

版畫裡，女子將頭靠著緊握的拳頭。縱然那位女子了無生氣，但她的周圍卻有若干適合用來探索世界的工具。包括一個坩鍋、幾把鉗子、一柄鐵錘、一些釘子，以及一把鋸子、一支刨刀、幾支鑷子。有了這些物品，顯然一切皆可能發生，不過此時卻風平浪靜，什麼事也沒有。一塊表面光滑的沉重石頭擋住了梯子，版畫裡的鐘寂靜無聲，在女子腳邊的格雷伊獵犬也同樣紋風不動。這幅畫裡的世界停滯不前。儘管女子可以伸出手來觸碰物品，也能觸及一些想法和可能性，可是她不願意、也無法這麼做。

杜勒談論這幅版畫時，提到「努力過度，會讓憂鬱和你把手言歡」。[2]於是我仔細凝視畫中女子的手。

班雅明曾經書寫憂鬱，而且表示他「來到這個世間之際，掌管出生星座的本命星是土星。它是變革最為緩慢的星宿，同時也是迂迴繞道、拖延耽擱的行星」。[3]可見班雅明生來就是屬於緩步、延遲的詩人。他寫漫遊者，也堅決走動。他很容易在城市和文本間迷路，以至於無法完成他研究巴黎的書。班雅明將自己比喻為拾荒者，拾荒者的一隻眼睛會盯著排水溝看，藉此找到他人丟棄、忽略的物品，所以拾荒者的行動並不敏捷。他談到拾荒者的行徑中有某種樂趣，況且還是一種能讓自己迷亂的技藝。他將這種技藝稱之為「瘋狂」（Irrkunst）。

我認為你也讓自己陷入迷亂之中。

事情會變成這樣，沒有絲毫徵兆。你將這個地方，布置成一個為了你父親和你兒子而存在的場所，還布置得精美絕倫。這裡是哀悼之地，也是記憶的所在。

〈哀悼和憂鬱症〉裡，談到鋪天蓋地的哀悼只有在合情合理的時間過後，才會告一段落4。

哀悼有固定儀式，這種儀式讓我們擁有特定空間，回到迷亂的狀態裡，而你在屋裡區隔出親人缺席的情境。既然你能因此往前邁進，這種處理方式就有益健康。老爺子，你誦讀卡底什經文，帶著尼西姆回到家族墓地，也留下遺囑，並留下贈禮。如此這般，這裡成了尼西姆‧德‧卡蒙多博物館，也是你心中哀慟的體現。

老爺，對於哀慟，你處理得很好，令我讚歎。

話雖如此，憂鬱的延續，卻久得令人意想不到，它也意謂著一個人拒絕放棄。憂鬱會讓人突然悖離自己原本要走的路，開始迂繞道，也開始耽擱拖延。這使我想起普魯斯特，以及他的書籍校樣裡那些插入文稿中的段落和句子，和一個人對於結束的恐懼之情。我認為你無法放棄你的迷亂，也難以失去這種迷亂，無法停止情不自禁地改變物事的位置，難以自抑地添加物品，並身不由己地持續拾荒。

我想這種情形是真正的憂鬱。我會這麼認為，倒不是因為接下來就要發生的事。究其根柢，悲傷不是憂鬱。

此刻我也不能自已。

167

1 譯者註：指文藝復興時期德國畫家阿爾布雷希特·杜勒（Albrecht Dürer，一四一七～一五二八）。查爾斯·伊弗魯西寫過幾本關於這位畫家的書，其中最受好評的一本，是《杜勒與其畫作》（Albert Dürer et ses dessins）。

2 原書註：米契爾·B·莫巴克（Mitchell B. Merback）著（二〇一七），由紐約地區書籍出版社（Zone Books）出版的《完善治療方式——針對阿爾布雷希特·杜勒「憂鬱 I」所寫的論述》（Perfection's Therapy: An Essay on Albrecht Dürer's Melencolia I）第十五頁引述了這段文字。這段引文出自杜勒大約在一五一二年左右動筆書寫，後來未完成的著作《學徒畫家的餐點》（Ein Speis der Malerknaben，意指「給年輕畫家的養分」）。

3 原書註：請參閱華特·班雅明著（一九八五），《單行道與其他作品》（One-way Street and Other Writings），倫敦：維索出版社（Verso），頁八。

4 原書註：請參閱西格蒙德·佛洛伊德著（Sigmund Freud），《談謀殺、哀悼、和憂鬱症》（On Murder, Mourning and Melancholia），倫敦：企鵝當代經典（Penguin Modern Classics），二〇〇五年出版。

38

朋友啊：

我不確定孩子們是否會像電影鏡頭往後拉那樣，說出自己所在的位置——鏡頭從習作簿的封面開始，到書桌、教室，接著到學校、街道、城鎮、郡縣、國家、大陸、世界、宇宙，繼而進入世人難以想像的空間——讓自己置身其中，安頓自己和自我的感知。確認「我屬於這裡」。

先前有段時日，我曾經想過你坐在書桌前的情景，以及你所歸屬之處。

你隸屬於諸如此類的事物之中：

藝術家與巴黎歌劇院之友協會

巴黎大學藝術與考古學藏書之友協會

法國國家圖書館之友協會

塞努奇博物館之友協會

塞夫爾之友協會

羅浮宮之友協會

城樓博物館1之友協會

藝術同盟聯誼會

造型藝術委員會

戈布蘭手工壁毯廠理事會

藝術之家（羅斯柴爾德男爵夫人基金會）

珍品及美術品公會

圖書館員與珍本收藏家國際研討會（這個機構聽起來最令人好奇）

你是博物館教育之友協會的捐助者，也是史特拉斯堡藝術與博物館之友協會的創立者、法國考古學協會和法國獎章之友協會的活躍成員，同時是法國國家動產之友協會和巴黎插畫集協會的贊助者。

不難想見為了美食成立的百人俱樂部，肯定會占去你不少時間。再說你還參與汽車俱樂部，參加賽馬會和狩獵，以及其他我不確定的許多組織。至於請你幫忙慶祝這件事（例如拜占庭藝術品展覽）、紀念那個誰（例如烏東2、馬奈3、龔固爾兄弟，以及于貝·羅伯特4），或者是請你出手相助，希望能保存脆弱的法國遺產之類的無數委託。庫爾貝的《畫

170

室》是你在一九二○年協助購買的作品，這幅畫也因此遷移到合適之處5。你也曾資助某項運動，支持對方買下賣加版畫。這些活動多數都需要你的名號，大部分也都需要支票——應該說這些活動其實全都需要支票。

遭到納粹德國放逐的約瑟夫・羅特6當時就在巴黎，為報紙寫稿以餬口。他談到猶太人如何變成法國人時，曾經表示：「成為法國人的猶太人，甚至有可能變成愛國者。」7你慷慨至極，同時也是不折不扣的巴黎人。你的私生活和你從事的公眾事務合而為一。你是法國的愛國主義者。

你彼時坐在位於

第八區

巴黎

法國

歐洲

世界

宇宙

蒙梭街六十三號

171

之中，這張雕工絕佳的鍍金座椅上。如果你隸屬於足夠多的事物，這是否意味著你已隸屬於這裡。

伯爵老爺，這是個提問。

1 譯者註：城樓博物館（Musée de la Tour）位於法國東南部地中海沿岸的安提伯（Antibes）。

2 譯者註：指法國雕塑家尚—安端・烏東（Jean-Antoine Houdon，一七四一～一八二八）。

3 譯者註：指法國畫家愛德華・馬奈（Édouard Manet，一八三二～一八八三）。

4 譯者註：指法國畫家于貝・羅伯特（Hubert Robert，一七三三～一八〇八）。

5 譯者註：《畫室》（The Painter's Studio）是法國畫家古斯塔夫・庫爾貝（Gustave Courbet，一八一九～一八七七）的油畫作品。庫爾貝的遺孀在他過世後買下這幅畫，作為業餘劇場的舞台背景。後來在一九二〇年，由羅浮宮之友協會出資，再由國家捐助補足餘額，由羅浮宮博物館買下這幅作品，並自一九八六年起，在奧塞博物館（Musée d'Orsay）展出至今。

6 譯者註：約瑟夫・羅特（Joseph Roth，一八九四～一九三九）生於猶太人家庭，是奧地利作家兼記者。他的小說主題常常都圍繞著奧匈帝國與猶太人，納粹政權入侵奧地利之後，他在一九三三年流亡法國。

7 原書註：請參閱約瑟夫・羅特著（二〇〇一），《流離失所的猶太人》（The Wandering Jews），麥可・霍夫曼（Michael Hofmann）譯。倫敦：葛蘭塔出版社（Granta），頁八十二。

39

老爺子：

今天是五月二十二日，我目前在我倫敦的工作室裡。我從我家出發遛狗，抄捷徑穿越小公園，再從工業園區邊緣地帶，走了二十分鐘左右來到這裡。我工作室所在的這個地方，有一位鋼材加工師傅、一位珠寶首飾零售商，還有一家公司，專門為西區[1]的劇場和電影院製作招牌。

你可能會讚許我的狗艾拉。我知道你熱愛在自己的鄉村莊園中打獵，艾拉是毛髮粗長蓬亂的大貝吉格里芬凡丁犬，是一種法國嗅覺獵犬。艾拉晚上會以滿懷希望的方式吠叫，畢竟我們南倫敦這裡狐狸頗多。

我有你在一九三五年五月二十二日舉辦晚宴的記錄。它不僅使我得以具體描述這一天，也讓我能趁機和你聊聊食物。

公主水波蛋

冰鎮鱸魚凍佐香草植物醬

173

酥皮約克火腿佐馬德拉醬2

亞爾薩斯麵

波亞克3烤小羊腿

蘿蔓萵苣沙拉

法式豌豆

切斯特糕

以及

帕馬森乳酪棒

轟路斯可冰淇淋

糕點

你會為羅浮宮主管和裝飾藝術博物館舉行一年一度的午宴。百人俱樂部也有自己主辦的午餐聚會、晚宴和遊覽行程，出遊時拜訪的旅館和餐廳，你都會認真記下它們的餐點特徵。你還有座富享盛名的酒窖。

今天上午，我幾乎都在查詢這份記錄中的一切，究竟是什麼樣的餐點。現在我曉得切斯特糕（Chester cake）是一種雙層派皮中包覆著柔軟糕餅碎屑、水果和香料的點心。至於轟

174

路斯可冰淇淋，則是「摻有庫拉索酒4果仁夾心巧克力，同時也摻入一般巧克力的炸彈雪糕

5」。儘管我相信這種冰淇淋肯定曾經出現在普魯斯特的晚宴上，然而要研究這種冰淇淋就太過頭了。

縱然這份記錄上的餐點，全都是極為誘人的玩意兒，而我也明白在小號樂聲中品嚐魚子醬，會恍如置身天堂，但我還是想了解從開羅寄來的椰棗醬，也希望能知道從馬堤古斯購買魚子醬的事。所謂的馬堤古斯魚子醬，就是壓平、乾燥、鹽漬之後，再加以調味的鯔魚卵6。

那宛如和風吹拂的滋味，既是君士坦丁堡口味，也是你童年的味道。

1 譯者註：西區（West End）位於英國倫敦市中心。這個區域聚集了倫敦主要旅遊景點，以及許多商店、企業和娛樂場所。

2 譯者註：馬德拉醬（sauce madère）是一種以馬德拉酒（Madère）、珠蔥和奶油作為基礎食材製成的醬料，非常適合搭配熟火腿食用。

3 譯者註：波亞克（Pauillac）位於法國西南部，是知名的葡萄酒產地。

4 譯者註：庫拉索酒（curaçao）是一種橙酒，常用來調配雞尾酒。

5 譯者註：此處原文為「bombe glacée」。法文「bombe」意指「炸彈」，而「bombe glacée」取其外形，是一種半圓形雪糕。

6 譯者註：馬堤古斯（Martigues）位於法國普羅旺斯地區，當地盛產「馬堤古斯魚子醬」（caviar martégal）。

40

伯爵老爺：

你舉辦這些絕佳的午餐聚會與晚宴，令我更進一步針對隨之而來的所有繁瑣事項仔細思考。例如靜默不語的侍者將餐點送上樓給男管家，那個地方有可以為盤子保溫的設備，也能讓人在打開以鑲板裝飾的那扇門進入餐廳之前，先檢視每道菜餚的「場面調度」[1]。此情此景和你獨自坐在瓷器室裡的景象，形成明顯的對比。

由於你的緣故，我重讀普魯斯特的作品，於是我也思考著食物如何與藝術合而為一，而後又分道揚鑣。我曾經覷覰過一幅畫，是你堂哥伊薩克向馬奈購買的小型畫作。那幅畫裡有顆檸檬，放在暗淡無光的銀盤上。畫裡那顆檸檬，彷彿是你此後唯一需要的檸檬。畫裡的晦暗色澤，不僅使我領略何謂銀器褪色，也體驗到酸味的衝擊。那幅畫還讓我接著想起查爾斯・伊弗魯西在同一年，從馬奈畫架上買的那把蘆筍。這幅畫了蘆筍的畫，售價八百法郎，不過熱心真誠又慷慨大方的查爾斯，卻付給馬奈一千法郎。四天過後，一幅小型油畫送到蒙梭街，畫裡只畫了一支蘆筍，右上角潦草寫著「M」，同時附上馬奈所寫的短箋：「這是從那把蘆筍中滑落的蘆筍。」

176

這就是普魯斯特的作品中，主角和格爾曼公爵夫婦共進晚餐時，經由「蘆筍佐慕斯林醬

2」而開始討論的事：

我當然知道這些不過都是速寫罷了。話雖如此，我卻不認為他對於自己的畫作已經投入了充分心力。斯萬之前厚著臉皮，要我們買下《一把蘆筍》，那幅畫待在這間屋子裡，事實上也才寥寥數日而已。這幅畫裡除了一把蘆筍，其餘什麼也沒有，況且這把蘆筍和你正吃著的蘆筍大同小異，不過我還是得說，我才不吃艾爾斯提爾先生的這把蘆筍。他為這把蘆筍開價三百法郎──一把蘆筍要三百法郎！一路易3吧，這把蘆筍充其量只值這個價錢，再說他這把蘆筍，甚至還是提前上市的蘆筍呢！4

食物成為靜物畫，再成為一本書，繼而又成為某個檔案。一頓晚宴，也就此成了一則故事。我在這些房間和檔案裡花的時間愈久，便感受到愈多你為這些融合投注的心力。你餐桌上的盤子和布封有關，並且才剛買下由賈克─尼古拉・羅提耶5為凱薩琳大帝6打造的銀製餐具。蘇聯政府樣樣都需要錢，又擁有大把銀器，就出售了這套餐具。這套銀製餐具以充滿魅力的方式與布封樣樣的塞夫爾瓷器對話。

你希望伏爾泰7也能出現在這張餐桌上。

177

我總算明白這幢房屋所為而來，也終於了解使一個又一個空間，既不令人感到不適，也不至於使人覺得虛偽做作，是多麼非凡的嘗試——你想為交談與啟蒙創造出完備的舞台布景，也藉此為法國文化最純淨優雅，最深入細緻的那一刻做好準備。

華特‧班雅明流亡他鄉期間，在巴黎的法國國家圖書館努力完成著作，他翻閱的索引卡上，有關於波特萊爾[8]、購物、歐斯曼[9]和收藏者的相關引用資料。當時他寫道：「要將毫無引號的引用技巧發展至最高境界，我這時候還做不到。」[10]

你的尼西姆‧德‧卡蒙多博物館，由於你而成了沒有引號，沒有玻璃展示櫃，同時也成為沒有引導參觀動線的牽繩或導覽手冊的地方。畢竟這裡是你為了與逝者談話，也歡迎他們到來而創造的場所。

1 譯者註：場面調度（mise en scène）原為劇場用語，後為電影製作挪用，意指導演為了確保演出或拍攝的整體效果呈現，而調校舞台上或鏡頭裡的種種細微之處。

2 譯者註：荷蘭醬（sauce hollandaise）摻入打發鮮奶油（crème fouettée）混合後，就是慕斯林醬（sauce mousseline）。

3 譯者註：路易（louis）是一六四〇年到一七九二年間在法國流通的金幣名稱。後來二十法郎的硬幣，也稱為「路易」或「拿破崙」（napoléon）。

4 原書註：請參閱普魯斯特著，尚—伊夫·塔迪耶（Jean-Yves Tadié）編，《蓋爾芒特家那邊》（The Guermantes Way），收錄於《追憶逝水年華》第二卷，巴黎：七星文庫（Pléiade），一九八七年至一九八九年，頁七九〇～七九一。

5 譯者註：賈克—尼古拉·羅提耶（Jacques-Nicolas Roettiers，一七三六～一七八八）是十八世紀活躍於巴黎的貴金屬首飾工匠（orfèvre），特別擅長打造銀器。

6 譯者註：凱薩琳大帝（Catherine the Great，一七二九～一七九六）是俄羅斯帝國（Russian Empire）最後一位女皇，也是該帝國執政時間最長的女性領袖。

7 譯者註：伏爾泰（Voltaire，一六九四～一七七八）是法國啟蒙時代作家兼哲學家。

8 譯者註：指十九世紀法國詩人查爾斯·波特萊爾（Charles Baudelaire，一八二一～一八六七）。

9 譯者註：指法國高階官員喬治·尤金·歐斯曼（Georges Eugène Haussmann，一八〇九～一八九一）。巴黎「歐斯曼大道」（boulevard Haussmann）即以其姓氏命名。

10 原書註：引自〈談知識論與進步論〉（'On the Theory of Knowledge, Theory of Progress'），收錄於班雅明《拱廊街計畫》，頁四五八。

41

親愛的老爺子：

既然你的藏書室有幾本隨筆集，那麼我想，我不妨提出若干主題，並以蒙田[1]的風格和你討論：

談你何以為所有文件保留副本。

談屋子裡的晚宴布置和家具擺設，以及這兩項行為的關聯。

談或多或少的充耳不聞。

談某種程度的視若無睹。

談床鋪——你在這種尺寸的床上如何入睡？

談卡底什經文。

談廚房裡的聲響。

談苛求。

談報刊。《費加洛報》每天都出現在府上，《高盧人報》[2]也是每天送到。《畫報》[3]、

180

《藝術雜誌》4 和《美術報》則是每個月固定送來。）

談鏡子——談玻璃，談鏡子；也談那些會映照出什麼，以及不會反映出任何事物的物體表面。

談酒神女祭司（真的要談這個嗎？）

談氣味——談洋甘菊，以及蒙哈榭白酒5。

談屋子裡的孩童聲音。

談銀器放在瓷器上所發出的撞擊聲。

談園丁修剪方格狀樹籬傳來的聲響。

談你舉辦的羅浮宮與馬森閣6午宴，以及一場午宴持續多久？

談擔任畫像模特兒，包括談擔任卡羅魯斯－杜蘭、波爾蒂尼、雷諾瓦的模特兒。同時也談談你如何選擇肖像畫，以及談你在客廳裡看到自己的畫像，是什麼樣的感覺？

談家族墓地。

談你如何迎接大家。畢竟訪客可能會騎馬、搭車，或者是步行來到這幢房屋。

談商人目前嘗試出售什麼物品給你。（這裡有個信封，寄件者是倫敦的某人，信封裡有六張照片。他們請你把握良機，預訂這些作品。其中有項示例非常值得注意，是出自皇后家具庫房的某件作品——我懇求你買下它，這件作品應該能完美搭配你的其他珍藏。）

談你博物館裡的舒適性。（「有鑑於訪客通常不會脫下外套，應該使用這個入口即可，尤其是這麼做也比較節省營運成本。」）

談啟蒙。（包括猶太人解放運動，以及廢止奴隸制度。）

談珍品來歷和家族根源。（府上族譜宛如物品清單。）

談樹木，也談女槙樹。

這些就是我現在想到的所有題目。至於我們該從哪個主題開始嘗試，我會等著聽你告訴我。《蒙田隨筆》雖然是這段交談的起點，不過蒙田的文章寫得隨性，也容易離題，以至於我無法完全確定這套全集會引導你的思緒走向何方。

好，最後一個話題：

「我的書庫是圓形，平直的那一側，是我的桌椅需要之處，而且環繞我的這道弧線向我展示的這幅景象，也讓我能對所有藏書一目了然……」[7]蒙田在他的隨筆〈從三種交往談起〉中如是寫道。

談擁有圓形書庫──米歇爾·德·蒙田與莫伊斯·德·卡蒙多。

1 譯者註：指法國哲學家兼作家米歇爾‧德‧蒙田（Michel de Montaigne，一五三三～一五九二）。《蒙田隨筆》（Essais）是他的重要作品，全書共三冊，內容涉及許多主題，卻沒有明顯可見的順序。蒙田在這些文章裡，結合他對一己人生的反省，以及對人類的思索。

2 譯者註：《高盧人報》（Le Gaulois）是一八六八年在法國創刊的日報，以法國文學和政治為主要內容。後於一九二九年，與《費加洛報》（Le Figaro）合併。

3 譯者註：《畫報》（L'Illustration）是一八四三年在法國創刊的週刊。它搭配圖像的編輯方式，在當時獨樹一格。《畫報》自一九四四年停刊後，在一九四五年至一九五五年間，曾經改以《法國畫報》（France Illustration）之名發行。

4 譯者註：《藝術雜誌》（La Revue de l'art）於一九六八年在法國創刊，是國際性的藝術史學術刊物。

5 譯者註：蒙哈榭（Montrachet）是受法國法定產區管制（AOC）的葡萄酒產地，位於法國勃艮地（Bourgogne）。

6 譯者註：由於卡蒙多伯爵自一九二〇年起擔任羅浮宮之友協會副會長，加上他平日參與許多相關活動，所以從一九三〇年開始，他每年春天都會主辦午餐聚會，邀請一些收藏家，以及羅浮宮和裝飾藝術博物館（Musée des Arts décoratifs）的主管參加。除此之外，裝飾藝術博物館是在一九〇五年假羅浮宮馬森閣（Pavillon de Marsan）舉行開幕典禮，所以卡蒙多伯爵將每年固定舉辦的這場宴席，命名為「羅浮宮與馬森閣」午宴。

7 原書註：請參閱米歇爾‧德‧蒙田撰，〈從三種交往談起〉（'Of Three Kinds of Association'），收錄於《蒙田隨筆全集》（The Complete Essays）。M. A. 史克里奇（M.A. Screech）譯。倫敦：企鵝出版集團（Penguin），一九九三年。

183

42

那麼，老爺啊，現在我想談「藏品不出借，也不能有絲毫改變或增加」這件事。它記載在你的遺囑中。對於《美術報》加入藏書室弧形書架上許多厚重書籍的行列，成為這項規定的例外，令我十分歡喜。你還規定放在這裡的《美術報》，都得以紅色摩洛哥革加以裝訂。

儘管如此，先將一己收藏贈予國家，又堅持藏品內容不能有絲毫變化，大家若非認為這麼做有違常理，就是認為這種決定狂妄自大。對於管理這所博物館的歷屆博物館主管而言，既不能出借藏品也不能向他人借展的主張，無疑會使他們遭遇難題。你多半知道位於倫敦的華勒斯典藏館[1]，是透過議會立法設立，而它的規定，也和你這所博物館如出一轍。除此之外，劍橋有一間美麗房屋名為「壺苑」[2]，那位收藏家當年離開那裡時訂下的規矩，也和你相同。長椅上陶罐裡的花朵可以更換，僅止於此。鵝卵石排成的螺旋圖樣、空無一物的相框，也必須每天檢查是否安放在正確位置。

雖然這樣的準則會惹惱某些人，但我卻可以了解，藉由讓物品保持原貌，以使世界靜止下來的那股動力——這意謂著心滿意足。因為當下的我在這個地方，非但已經不再遷徙，也不再流浪，於是我有了環繞在我身旁的這些物事，這表示我屬於「這裡」。

184

老實說，我對此感到困惑。

我喜愛事物轉變帶來的那種感覺，也喜愛我曾經對你描述過的那種衝動，喜愛某種事物在此地，而非在他方的偶然性。話雖如此，當我開始從事裝置藝術，著手將壺罐放上架子、陳列櫃、玻璃展示櫃裡，使它們保持高高在上，或者有時將它們埋放在地面之下時，我卻發覺自己喜愛某個人才剛離開，物品還傳來餘溫的那種感受。

倘若物品都能夠安置得當，陳設它們的地方會因而出現開闊空間，恍如某人確定自己已經能夠安心鬆手、動身離去，豁達大度地聳了聳肩。你訂下這種規矩，不是由於需要穩固，也不是恪守教條，堅持事物都得一成不變，而是出於理解：這個世界可以暫時停止運轉，縱然只有彈指瞬間。物品從一處到另外一處，從某個人手裡到另一個人手裡，或者是從我的燒窯到商人那裡再到收藏者手中，其間移轉的速度，確實可以減緩。

你這麼做是在換一口氣，也是詩句行進間的短暫歇息。

所以我認為你當前在這裡所做的事，是希望能透過某種方式，維持這個地方的物品都能安全無虞。我相信你知道自己的行徑他人不好應付，又任性妄為。我想你心裡明白何謂離散，畢竟你熟知人世間的混沌錯亂。

我認為你已經看出這樣的顛沛流離如今正在發生，並希望保持這個靜止和呼吸轉變的瞬間。

你拿未來當賭注。

1 譯者註：華勒斯典藏館（Wallace Collection）是在一八九七年，由英國收藏家華勒斯爵士（Sir Richard Wallace，一八一八～一八九〇）後人的遺孀，將他留下的房屋與收藏一併捐給英國所成立的博物館。當初贈與的條件，是不能有任何藏品離開這間博物館，即使是其他博物館前來借展，也不得出借。

2 譯者註：位於英國劍橋（Cambridge）的壺苑（Kettle's Yard），最初是英國藝術品收藏家吉姆·伊德（Jim Ede，一八九五～一九九〇）與妻子的家。一九六六年，他將這間房子與他的藝術收藏一併捐給劍橋大學（University of Cambridge），成立「壺苑」美術館。

186

43

老爺，事情也許不是這樣。

隨即又寫信給你，實在是不好意思，尤其是在前一封信如此動人的結尾之後。不過，昨晚我卻為了禮物和送禮的事情發愁，並因此夜不成眠——究竟致贈禮品的人是誰，而收受贈禮的對象，又是什麼人呢？

尼西姆將自己的生命給了法國，而法國送來的贈禮則是解放猶太人並平等對待你們，同時給予你們勉強稱得上是歡迎的態度，以及寬容、安身立命之所，友人與親戚聚居的金黃斜坡，也讓你們能夠和與自己地位相同的人往來交談。

西奧多・萊納赫曾經寫下《猶太人自離散時期至今的歷史》。我祖母伊莉莎白・伊弗魯西擁有一本，如今為我所有。西奧多・萊納赫當年在這本著作的尾聲，以慷慨激昂的筆調寫了以下幾句話：「多虧有革命性的巨變，猶太文化因而能打破它的古老枷鎖……我們可以說今天擁有記憶與情感的所有猶太人，都有第二個祖國，而這個祖國，是他們口中所說的祖國，也就是一七九一年的法國。」[1] 一七九一年，法國賦予猶太人完整的公民權[2]。

你回贈法國的禮品，是一幢盡善盡美的房屋，這幢屋子裡，充滿法國發展至最完美時

187

期的藝術品，反映了法國的文化。這份贈禮不但緊密結合了人和寓所，也牢牢連接國家與家庭。

贈禮具有黏性，能密切連結你和受贈者。況且你留下的禮物，還是一份遺產。我了解。

畢竟有人曾經送給我一套收藏，而這套收藏，就始於蒙梭街的這道金黃斜坡。

禮物可以被收回，但不能被遺忘。

1 原書註：請參閱西奧多・萊納赫著（一八八五），《猶太人自離散時期至今的歷史》（*Histoire des Israélites depuis l'épo-que de leur dispersion jusqu'à nos jours*），巴黎：樺樹出版集團，頁三二五～三二六。

2 譯者註：一七九一年法國首度頒布憲法，這部憲法的序文，正是《人權和公民宣言》（*Déclaration des droits de l'homme et du citoyen de 1789*）。

44

實際上，「解放」是可以贈予的嗎？

剛剛我想起這幢屋子裡的餐廳，有一尊黑人女子的半身雕像。它是仿烏東作品的青銅鑄品*1*，在這尊雕像底座，環繞著一段銘文：

法蘭西第二共和國*2*雨月*3*十六日，國民公會*4*將自由平等歸還人民。

這兩項權利與人民融為一體，不可分割。

法國在一七九四年二月四日廢除奴隸制度，這尊半身雕像則令人回憶起蒙梭公園前方花園裡的噴泉，那個地方昔日陳列著一座黑色鉛製女奴模型，正在將水從金色的廣口水罐中，倒在她以白色大理石雕成的女主人身上。這尊大理石雕像如今在美國紐約的大都會藝術博物館裡，而且它在法國大革命期間，還曾經「遭到嚴重破壞」。時至今日，這幢房屋裡的這尊半身雕像，卻藉以展現人的美德，用途和以往大異其趣。

你應該感謝多久？這份禮物令人念念不忘的程度，又會到什麼地步？

1 原書註：請參閱由德・蓋瑞主編的《尼西姆・德・卡蒙多博物館》，頁二八八～二八九，以及頁一八五～一八六的插圖。

2 譯者註：法蘭西第二共和國（Deuxième de la République française, Deuxième République）是法國在一八四八年建立的共和政體。後來拿破崙三世在一八五二年，建立法蘭西第二帝國取而代之。

3 譯者註：法國在一八〇六年之前，有一段時間採用「法國共和曆」（Calendrier républicain）作為曆法。雨月（pluviôse）是法國共和曆的第五個月，相當於陽曆的一月二十日至二月十八日。

4 譯者註：國民公會（Convention nationale）是法國大革命期間管理法國的議會。

190

45

親愛的朋友：

光線富有質地。它可能是銀白色，也可能閃著銀光，有時可能稍微有點晦暗，或者失去光澤，使它所在之處成為灰暗一片。此刻的光線質地，令我想起一如今天的夏日清晨拂曉，也使我想起秋日向晚時分。

近來我在這裡的時候，似乎始終都下著雨，讓我想到尤金‧阿傑[1]所拍攝的巴黎照片。

尤金‧阿傑對於商店櫥窗的玻璃倒影、石板路上的亮光、凡爾賽宮庭園和聖克盧[2]花園、置身雕像底座別過臉去不看我們的某位寧芙仙女[3]，或者是對於某個大甕，還有對於一次拍下一連串台階、消失在遠方的綿延礫石，以及空無一人的杜樂麗花園，有著深深的執迷。我才剛花了一上午的時間，端詳他拍下的門環，以及階梯轉角處美麗欄杆的大量照片。

階梯的旨趣，就是回首望去想說些什麼，卻發現原本在那裡的人已然消失，以至於話到了嘴邊，只能對著虛空應答。

尤金‧阿傑是否一直等，直到那些人任何都不復存在的時刻？或正好當時巴黎人煙稀少？

191

尤金・阿傑嗓音受損前曾是演員，這座城市，正是他參與演出的戲劇作品舞台布景。

彼時在舞台上出現的那些人，都站在店門緊閉的商店門檻前，恍如正等著指示的演員那般，等著自己的客戶與老主顧上門，同時等著相機快門發出「叩」的一聲。[4]

倘若當年不是尤金・阿傑拍下他們，這些人都只是當時存在，如今早已作古的人罷了。

尤金・阿傑使用的是需要長時間曝光的明膠銀鹽底片，為底片上的影像添加金黃色調，等影像在相紙上定影，再重新加以沖洗。這樣的過程使尤金・阿傑所拍的照片，都具有氤氳靈光。

沖洗照片時得先沖洗底片，藉由玻璃底片接觸感光相紙沖印出照片。

老爺，你在一九三五年十一月離開人世。那時，蒙梭公園裡的椈樹已紛紛落下葉片。

有張照片是從走廊往于特沙龍裡面拍。它是這裡的其中一組照片，拍攝於一九三六年。

這張照片裡的陽光從窗外灑落，足見拍照的時刻，肯定是午後時分。

照片裡的氣壓計顯示那當下天氣晴朗。沙龍裡的書桌上空無一物。椅子則往後推開。

這幢房屋當時正表現出它會成為一所博物館的模樣，也正在記錄它自己的歷史。這幢房屋同樣具有氤氳靈光。

舞台上的演員現在就退場吧，讓話語留在虛空中。

1 譯者註：尤金・阿傑（Eugène Atget，一八五七～一九二七）是法國攝影家。他曾經有十餘年的時間以擔任演員為業，後來因聲帶受損，轉而從事攝影工作。他以紀實攝影的手法拍攝當時的巴黎，也由於這些攝影作品，在後世享有盛名。

2 譯者註：聖克盧（Saint-Cloud）位於法國大巴黎區，當地的聖克盧公園（Parc de Saint-Cloud）遠近馳名。

3 譯者註：寧芙仙女（nymph）：在希臘和羅馬神話中，以年輕女子的形象出現的仙女或精靈，居住在山林水澤。

4 譯者註：尤金・阿傑當年使用的相機是木材所製，因而快門落下時會發出「叩」的聲音。

46

我親愛的老爺子：

為了將這幢房屋和你的收藏都交給裝飾藝術博物館，在一九三六年十二月二十一日那天，舉行了一場典禮。

典禮舉行得非常出色，而且當天是晴空萬里的冬日。

新聞稿：

在裝飾藝術博物館館長方斯華‧卡諾（François Carnot）先生，以及裝飾藝術中央聯盟[1]理事會諸多成員、藝術界許多重要人士，和教育部長尚‧傑伊（M. Jean Zay）先生的見證之下，位於蒙梭街六十三號的尼西姆‧德‧卡蒙多博物館，今天舉行了開幕典禮。

方斯華‧卡諾先生發表演說之後，教育部長也對萊納赫夫人的父親如此慷慨大方表達感激之情，並以此回應卡諾先生的致詞內容。隨後教育部長在賈克‧蓋林[2]先生的引導之下，參觀這所住宅。屋子裡得見的非凡收藏，都足以喚醒人的理想品味，而且這些藏品，也都重現了十八世紀後半的奢華氛圍。

尼西姆・德・卡蒙多博物館未來將開放給民眾參觀，時間是十二月二十九日和三十一日。接下來則會從一月五日起，在週四、週五和週六的下午一點鐘到四點鐘，以及週日則在上午的十點鐘到十二點三十分，和下午兩點鐘到四點鐘開放。[3]

隨著尼西姆・德・卡蒙多博物館的開幕，一份雅緻的目錄應運而生。封面有著紅黑兩色文字，以及代表你姓氏的花押圖樣。目錄的扉頁旁，有張尼西姆身穿軍服的照片，底下標示他的生卒年。目錄中還收錄一篇短文，是由卡爾・德雷福斯[4]為這本冊子所寫的序。這份目錄對於這幢屋子裡的每件物品都有翔實描述，彷彿是透過這些文字，引領讀者走過這個地方。目錄之中，還有這幢房屋許多空間的照片。

這裡的馬車門廊釘著一塊大型牌匾，由教育部長尚・傑伊為它揭幕，牌匾上寫著：

副會長

由

裝飾藝術中央聯盟

隸屬於裝飾藝術博物館

此博物館

莫伊斯・德・卡蒙多伯爵

（一八六〇～一九三五）

遺贈給法國

藉以紀念其子

空軍第二大隊中尉

尼西姆・德・卡蒙多

（一八九二～一九一七）

一九一七年九月五日

於空戰中陣亡

當時碧翠絲在場。里昂和你兩位外孫芬妮和貝特朗，也都參加了這項典禮。這兩個孩子都很可愛。貝特朗那時留著一頭長髮，得不斷撥開覆在臉上的髮絲。那時候貝特朗十三歲，芬妮則十六歲。那天芬妮穿著優雅，然而她看起來似乎對身處這種喧鬧場面感到不適。芬妮和她的母親，以及她的外祖母艾琳一樣，都喜愛馬匹。

芬妮的祖母芳妮・萊納赫那時候已經過世。她將數量龐大的青銅藝術品收藏都送給裝飾藝術博物館，藉以紀念查爾斯・伊弗魯西。當時西奧多・萊納赫也已辭世。他將克里洛斯

196

別墅，也就是位於里維耶拉[5]那幢漂亮的希臘式精心之作，贈予法蘭西學會[6]，並將美麗程度遠不及克里洛斯別墅的萊納赫府第，捐給薩瓦省作為學校之用。西奧多原本就懂得感謝，也用心將這份情感寄託於他所研究的史學之中。他發現某些古典哲學家的世界觀與他相同，這使得他心有戚戚地引述了斐洛[7]聲明，表示「猶太人將自己居住的國家視為『真正的祖國』」。西奧多最後出版的書，是他和朋友萊昂・布魯姆[8]合譯的《反抗阿皮翁》（Contre Apion）。這本書是猶太歷史學家約瑟夫斯・弗拉維奧（Josephus Flavius）在西元一世紀撰寫，為猶太教辯護的著作。萊昂・布魯姆後來不僅成為總理，還是法國第一位猶太總理。

你的親戚碧翠絲・伊弗魯西・羅斯柴爾德那時已然歸天。她將位於聖讓卡弗爾拉，距離克里洛斯別墅只有幾公里遠，卻比克里洛斯別墅宏偉得多，同時也顯得荒謬可笑的那幢粉紅色宅邸，捐給了法蘭西藝術院。

在羅浮宮的目錄裡，你堂哥伊薩克捐贈給羅浮宮的物品就占了一百零七頁，其中包括文藝復興時期的藝術品、十八世紀的家具、日本的浮世繪與根付，還有塞尚[9]和柯洛[10]畫作，以及十一件寶加作品、七件馬奈作品、十四件莫內作品，和梵谷所畫的貝母[11]。

查爾斯・卡恩・丹佛，也就是艾琳的弟弟，則將馬恩河畔香普城堡送給法國政府。

有很多事情值得向法國人表達感激之意。

你們都是法國人。你兒子將自己的生命給了法國，而你回贈給法國的禮品，則是無可

挑剔的宅邸，而且這幢屋子裡，還處處都是裝飾藝術時期的物品，「因為這是我最喜愛的時期，也是法國的榮耀之一。」既然這幢房屋原本是一所住宅，屋裡的藏品都是為了尼西姆而收藏，那麼這所博物館，就必須以他的名字命名。

這是精心策劃的結局。你透過遺囑和你留下的指示，並藉由目錄和博物館的管理者來做到這件事。況且這裡還有一些上了年紀的僕人，可以照料這個地方。碧翠絲樂於交出這份責任，畢竟她不願意住在博物館內。華特·班雅明如此寫道：[12]

與物事親暱獨處，是收藏者的快樂，也是隱士的快樂。我們記憶中瀰漫的快樂之感，不就是與物事親暱獨處之際的那份感受？在那些記憶中，我們和某些特別的物事獨處，它們默不作聲地圍繞我們。而那些在我們思緒中徘徊的人，也同樣參與這份堅定、同盟般的寂靜中。收藏者能讓自己的命運「靜止不動」，意謂的正是他會消融在自己的記憶裡。

大師留下這些文字。

你亦飄然遠去。

1　譯者註：裝飾藝術中央聯盟（Union centrale des arts décoratifs）是現今名為「裝飾藝術」（Les Arts décoratifs）的法國文化機構前身。這個機構結合了博物館、教育場所、圖書館等單位，裝飾藝術博物館隸屬於這個機構。

2　譯者註：賈克・蓋林（Jacques Guérin，一九○二~二○○○）是裝飾藝術博物館當時的一位主管。

3　原書註：請參閱一九三六年十二月二十四日《卓越報》（Excelsior）。法國國家圖書館數位典藏資料網址：https://gallica.bnf.fr/ark:/12148/bpt6k4609794h/f2.item

4　譯者註：卡爾・德雷福斯（Carle Dreyfus）是當時羅浮宮的一位主管。

5　譯者註：里維耶拉（Riviera）是地中海岸的地區名稱。這個地區從法國與義大利邊界，分別向這兩個國家延伸，在義大利的部分稱為「利古里亞海岸」（Riviera ligure），在法國的部分則通稱「蔚藍海岸」。

6　譯者註：法蘭西學會（Institut de France）創立於一七九五年，由法蘭西學院（Académie française）、法蘭西文學院（Académie des inscriptions et belles-lettres）、法國科學院（Académie des sciences）、法蘭西藝術院（Académie des beaux-arts）和法蘭西人文科學院（Académie des sciences morales et politiques）共同組成，是法國彙集科學、文學、藝術等方面的菁英，使他們能在這裡共同努力，藉此讓法國在這些領域的發展得以更為完善的機構。

7　譯者註：斐洛（Philo of Alexandria）是古希臘羅馬時期的猶太哲學家。

8　譯者註：萊昂・布魯姆（Léon Blum，一八七二~一九五○）是法國政治人物，同時也是作家。他在一九三六年至一九三七年擔任法國總理。

9　譯者註：指法國畫家保羅・塞尚（Paul Cézanne，一八三九~一九○六）。

10　譯者註：指法國畫家兼雕刻家尚—巴蒂斯・卡密爾・柯洛（Jean-Baptiste Camille Corot，一七九六~一八七五）。

11　譯者註：指《銅製花瓶裡的神聖花冠——貝母》（Fritillaires, couronne impériale dans un vase de cuivre）這幅畫作。

12　原書註：請參閱班雅明著，《拱廊街計畫》，頁八六六。

47

老爺子，這份資料可能會取悅你。

一九三六年十二月二十六日（週六）出刊的《世界畫報》1。

這份畫報上刊載了聖薩爾瓦多2發生地震的事；置身東京的人，熱烈慶祝希特勒與日本簽下協定（搭配的照片是日本國民以卐字旗和日本國旗向納粹致意）；羅馬尼亞外交部長訪問巴黎，獲得友好接待；討論了德國人民對於佛朗哥3的支持（搭配馬德里遭轟炸後所留下的彈坑照片）；「中國的亂象」則搭配蔣介石成為階下囚的照片4；還有溫莎公爵在恩策斯費爾德5別墅前接見攝影師的報導，報導中提到「其人默不作聲，又守口如瓶」，攝影師獲准去看公爵打高爾夫球，然而沒有跡象顯示辛普森夫人6當時也在那裡；至於「鋼鐵般有力，又宛如橡膠的女子」則介紹朵拉小姐。一頭金髮的她，是能自由扭曲身體的雜技表演者，她的身體可以擠進每邊五十公分的立方體中。

一篇由卡爾・德雷福斯執筆的文章，談巴黎才剛開幕的一所博物館（搭配六張照片）。

一則關於摺疊式自行車這項發明的報導。一篇介紹新的滑雪裝備將在當季上市。

《世界畫報》「謹此獻上祝福，願訂戶與讀者一九三七年萬事亨通」。

這份《世界畫報》封面是「戈內」（Gonet）與「大個子」（Big Boy）。畫面中這兩隻黑猩猩正在彈奏小提琴和手風琴。

1 譯者註：《世界畫報》（Le Monde illustré）是法國的新聞週刊。發行時間為一八五七年至一九四○年，以及一九四五年至一九五六年。

2 譯者註：聖薩爾瓦多（San Salvador）是薩爾瓦多共和國首都。

3 譯者註：指西班牙政治人物法蘭西斯科・佛朗哥（Francisco Franco，一八九二～一九七五）。他在一九三六至一九七五年間，曾經於西班牙建立獨裁政權。

4 譯者註：根據法國國家圖書館數位典藏資料，這則報導中提及西安事變，為國共內戰時的軍事政變，蔣介石被張學良等人扣押。

5 譯者註：恩策斯費爾德（Enzesfeld）全名為「Enzesfeld-Lindabrunn」，是位於奧地利的小鎮。

6 譯者註：指華麗絲・辛普森（Wallis Simpson，一八九六～一九八六）。英國國王愛德華八世（Edward VIII）為了與她結婚，退位成為溫莎公爵（Duke of Windsor）。

48

位於塞納河畔的納伊是一個令人愉悅，又寧靜富饒的地方。里昂與碧翠絲的寓所有兩層樓，使得他們朝外望去之際，可以直接看見布洛涅森林的林木線。這幢公寓正對公園入口，穿越公園前往巴黎馬鐙馬場（l'Étrier de Paris），不到十五分鐘。這座馬場設有馬廄和馬術學校，也為碧翠絲與芬妮飼養馬匹。里昂的哥哥朱利安在距離這幢住宅十分鐘的地方，建造了一所相當雅緻的現代式房屋。朱利安那時正在翻譯古羅馬法學家蓋約的《羅馬法學概要》，這位法學家曾提到「法律是由人民制定與建立的規範」。[1]

馬鐙馬場是為了時髦的巴黎人和他們的馬匹而設立的場所。芬妮那時已十七歲。她有一本筆記，完整記錄她所參加的每一項三日賽[2]。

芬妮開始參與馬術競賽的時間，是在一九三七年十月八日（「我初試身手」），地點在薩布隆，它是布洛涅森林裡的一段狩獵路線。芬妮會記下她參與的每個競賽項目、比賽日期，和她在競賽中的表現，還會為每張照片寫下簡短說明。

弗洛里諾——一九三七年十月十四日

弗洛里諾——一九三七年十一月十一日

弗洛里諾——一九三七年十一月十五日，在女子組獲獎（8／13）

弗洛里諾——一九三七年十一月十八日（馬鐙馬場）8

弗洛里諾——一九三八年二月十日

弗洛里諾——一九三八年六月二日，在女子組獲獎，3／22

芬妮期盼能在阿拉特森林中打獵，也希望能與羅斯柴爾德家族一起在康比涅3森林裡騎馬，同時盼望自己能接受為數更多的馬術訓練。

一九三八年七月，馬鐙馬場在阿希爾‧富爾德4贊助下，舉行了一系列夜間慶典活動，包括障礙超越、馬場馬術、馬戲團特技表演，同時還有絕佳的「盛裝歡宴，令人得以在衣冠楚楚的賓客中，欣賞馬鐙馬場最美的女子，也讚美聲譽最卓著的騎士」5。碧翠絲與芬妮母女，都在這系列活動中有所表現。

貝特朗當時在學校的課業表現不佳。他想經由培訓成為烏木家具師傅，學會如何製作鑲板。以往在祖母家度過的午後時光，肯定對他有所影響。有張照片裡，可以看到貝特朗的狗窩在他身上，他緊緊抱著那隻狗，並微微露出笑意。

里昂有時會嘗試作曲。

203

當時有些二年輕暴徒結合保皇派人員和反猶太的法蘭西運動[6]組成保皇會。新上任的總理萊昂・布魯姆，就在慢吞吞走下車時險遭保皇會成員殺害。

法國國民議會成員薩維耶・瓦拉（Xavier Vallat），也對布魯姆發表聲明：

由你接掌政權，無疑是歷史事件。未來這個古老的高盧—羅馬國家，將首度由猶太人統治。我敢大聲說出這個國家的國民，此刻腦海中的想法……與其由信奉猶太教法典的奸人領導……倒不如由出身這塊土地的人引領自己的祖國，才更為可取。[7]

路易—斐迪南・賽林[8]，那時也出版了一些小冊子，都在講述反猶觀點。他的《屠殺二三事》（Bagatelles pour un massacre）在法國極為暢銷，一九三七年售出了七萬五千冊。

尼西姆・德・卡蒙多博物館此時則廣受歡迎，為了防止訪客觸摸家具，博物館還在展示區設置了引導參觀動線的紅色牽繩，同時得延長開放時間。

1 原書註：請參閱蓋約（Gaius）著，《羅馬法學概要》（Institutes）。朱利安・萊納赫（Julien Reinach）譯。巴黎：美好文學出版社（Société d'édition "Les belles lettres"），一九五〇年。「法律是由人民制定與建立的規範」這句引言，請參閱蓋約的《體系》（Institutions）第一章第二節第三條（出處為維基百科英文版：https://en.wikipedia.org/wiki/Gaius_(jurist)）。

2 譯者註：三日賽（eventing）是一種馬術運動，彙集了三項各有千秋的比賽，包括障礙超越競賽（Saut d'obstacles）、馬場馬術競賽（Dressage），以及越野障礙競賽（Cross-country）。

3 譯者註：康比涅（Compiègne）位於法國瓦茲省。鄰近康比涅的康比涅森林（Forêt de Compiègne），是法國面積廣大的林地之一。

4 譯者註：阿希爾・富爾德（Achille Fould，一九一九～一九四九）是法國雪車運動員，出身銀行與政治世家。

5 原書註：請參閱圖埃納《萊納赫變奏曲》頁一一二之引述內容。

6 譯者註：法蘭西運動（Action française）是法國抱持極右派保皇主義的政治運動，主要發展時間是二十世紀上半葉。

7 原書註：引自皮耶・畢恩鮑姆著，亞瑟・戈德漢默（Arthur Goldhammer）譯，《萊昂・布魯姆——是總理，也是社會主義者，同時更是支持猶太復國運動的人》（Léon Blum: Prime Minister, Socialist, Zionist）。美國紐哈芬：耶魯大學出版社，二〇一五年。

8 譯者註：路易—斐迪南・賽林（Louis-Ferdinand Céline，一八九四～一九六一）是法國作家，也是醫師。

49

你是個實事求是的人，所以我忠實寫下事件原貌。

逃亡[1]開始了。一九四〇年六月十一日，法國政府宣布巴黎為不設防城市。同年六月十四日，德意志國防軍暢行無阻，就此進入巴黎。

貝當元帥[2]，也就是凡爾登戰役中的英雄，此時在維琪建立「法蘭西國」[3]，是為「非占領區」。

七月十六日，維琪政府制定了一套荒腔走板的法律[4]。

九月二十七日，德國人要求針對占領區內所有猶太人執行人口普查。他們在法國警方指導下，很快就完成卡片檔案，記下巴黎所有猶太人口的資料。

一九四〇年十月三日，貝當修改〈猶太條例〉（statut de Juifs）中的某些條款，藉以強化這項法令，並於隨後簽署發布。猶太人因此無法從軍，不能從事新聞工作，也不得擔任公職。當時朱利安・萊納赫即將被任命國政委員[5]一職。他昔日的同事打電話通知他，事到如今，這項任命是不可能進行了。

「任何人，擁有三位或三位以上的猶太人祖父母（外祖父母），或至少兩位祖父母（外

206

祖父母）且配偶也是猶太人」[6]，就會被定義為猶太人。

這項條例的第八則條文中，有一項條款允許從前為法國效勞的猶太人成為例外，可以不受這項條例規範。碧翠絲因而想起了她哥哥和他所獲頒的法國榮譽軍團勳章，也想到她父親送給法國人民的贈禮，和她堂伯父捐贈給羅浮宮的藝術品。她還想到自己的社交名媛友人：一起騎馬的夏瑟盧—羅巴侯爵夫人（Marquise de Chasseloup-Laubat）、索旺・達哈蒙伯爵夫人（Comtesse Sauvan d'Aramon），況且她們還都是貝當的朋友。

十月四日，為了拘禁來自他鄉的猶太人，維琪政權通過一項法規[7]。

法國國立博物館聯合組織[8]為了保護館藏，將他們持有的工藝品都送往香波爾城堡[9]，羅浮宮裡的珍藏也都存放在此。於是里昂將他們收藏的藝術品中最為貴重的，都託付給這個組織。

奧托・阿貝茲（Otto Abetz），也就是當時的德國駐法大使，則為蓋世太保[10]擬了一份清單，列舉出在巴黎從事藝術品買賣的猶太商人。賈克・塞利格曼、伯恩奈姆—朱恩兄弟[11]，以及保羅・羅森堡[12]，都在這份清單之列。

至於費爾農・德・布里農（Fernand de Brinon），也就是法國遭占領轄區的總事務長，這時候徵用了于德街（rue Rude）上的一幢房屋。它是弗希尼—呂桑格王妃（Princesse de Faucigny-Lucinge）的住宅，這位王妃不僅是伊弗魯西家的親戚，莫伊斯與艾琳結婚時，她

也是婚禮上的伴娘之一。

十月二十五日，有六千五百三十八名猶太人在德國巴登地區[13]遭人驅逐出境。這些猶太人被遣送至西班牙邊境附近，位於波城[14]的「居爾拘留營」裡。這個地方的囚禁對象，除了有逃離佛朗哥政權的西班牙人，也包括「不速之客」[15]。此處生活條件相當嚴苛，非但營區擁擠不堪，還坐視扣留在此地的人，暴露於變化劇烈的天候中。

一九四一年五月十一日，「猶太問題研究機構」（Institut d'Étude des questions Juive）假保羅・羅森堡於波艾蒂街（rue la Boétie）二十一號開設的幽靜畫廊，舉行了開幕典禮。當天牆上陳設了愛德華・德魯蒙和菲利普・貝當語錄，例如「當年窮苦貧困的猶太人，來到了富裕的國家，而今他們在這個窮困貧苦的國家裡，卻是唯一富有的人」。還在真人尺寸的萊昂・布魯姆照片旁，設置了一塊以「法國臉」為名的壁板，藉此協助大家辨識猶太人。

朱德波姆美術館如今成了倉庫，用來存放德軍侵占的藝術品。

六月二日，〈猶太條例〉修訂。此時當局針對非占領區內的所有猶太人，執行了精細詳盡的人口普查。在這項調查中，猶太人必須清楚陳述自己的家庭、宗教信仰、教育程度，和自己擁有的一切資產。這個新的法令，也指定「猶太人改變信仰，皈依基督宗教」具有法定效力的最後期限，是一九四〇年六月。

六月二十一日，當局為專業領域制定名額限定條款，藉此將進入各個專業領域的猶太

208

人數量，限制在某個百分比內。這項法規導致猶太學生被排除在大學之外，猶太醫生被禁止行醫，猶太企業將被雅利安化。「這麼做不是在驅逐他們，也不是剝奪他們存在的意義，這只是不許猶太人支配法國人心靈，也禁止他們引導法國人的愛好。」維琪政權司法部長巴泰勒米[17]，那時在《故鄉報》[18]如是寫道。[19]

此時里昂他們保存在香波爾城堡的藝術收藏遭到扣押，他試圖取回這些收藏。於是里昂在一九四一年八月，從塞納河畔納伊的莫里斯—巴黑斯大道（boulevard Maurice Barrès）六十四號的寓所，寫信給賈克‧喬札（Jacques Jaujard）。喬札不僅當時擔任法國國立博物館聯合組織主任，從前在蒙梭街上為羅浮宮所舉行的午宴中，他也曾經是座上嘉賓。由於里昂最關心的家族藝術藏品，莫過於「雷諾瓦為我岳母艾琳所繪製的那幅畫像」。所以他在信裡除了談起家人，也提及他妻子的家族「相當程度地豐富了他們所移居的這個國家擁有的文化遺產」[20]。

喬札為了幫里昂求情，將里昂的來信寄給時任維琪政府猶太問題總署首席委員的薩維耶‧瓦拉（Xavier Vallat）。瓦拉的回覆，卻是潦草寫在信紙邊緣的一個「不」字。

一九四一年八月二十日至二十五日，有四千兩百三十二名猶太人遭到圍捕，隨後被帶往位於德朗西[21]東北近郊的拘留營中。這所拘留營由納粹政權設立，是以現代式房屋所構成的建築群，以U字形公寓建築環繞著長兩百公尺，寬四十公尺的開放空間，也就是大家現在

209

所知的「緘默之城」。這所拘留營由法國警方看守。拘禁在這裡的對象包括猶太人，和可能會威脅國家安全的其他囚犯，此處也是人質的關押之處，當有人反擊德國暴行時，可殺害他們作為報復。這裡的食物配給少得可憐，公共衛生設施也糟到極點，而且建築工程彼時尚未告終，以至於屋裡的地板都是水泥地，窗框尺寸都與窗戶不合。

這個地方的管轄規則專制，而且帶有懲罰性質，囚禁在這裡的人不能在樓層間移動，也不能看窗外。這裡嚴禁訪客，信件都會受到檢查，地下室還設有受罰區。勒布爾熱和博比尼[22]有通往德國並延伸到波蘭的鐵道路線。

「猶太人與法國」這項反猶太種族主義展覽，於一九四一年九月五日在貝利茲館[23]揭幕，展期延續至新年期間。這項展覽由猶太問題研究機構籌劃，吸引了五十萬人前來參觀，他們還為這項展覽製作了一份目錄。那時擔任猶太問題研究機構祕書長的保羅・塞齊（Paul Sézille）[25]，在這份目錄中表示，希望「可以說服心智健全、判斷力良好，以及迫切需要看清事情原貌的同胞，並使他們接著能夠……採取相應行動」[24]。

一九四一年十二月間，萊納赫一家人勞燕分飛，骨肉離散。這時候里昂動身前往自由區[25]，碧翠絲、芬妮與貝特朗，留在塞納河畔納伊的寓所。不過此時碧翠絲與芬妮，依舊能在布洛涅森林裡騎馬。

一九四二年二月七日，當局不許猶太人改變住處，也禁止他們夜間外出。同年三月二

十七日，第一支載運猶太人前往奧許維茲[26]的車隊，由德朗西出發。

一九四二年五月二十九日，猶太人受到當局逼迫，都必須戴上標示有「猶太人」字樣的黃星識別標記。為了取得黃星，他們都得前往派出所出示居住地址證明，也都得以自己的紡織品配給券換取這種識別標記。

只要是猶太人，一定要在外衣左側佩戴黃星，搭乘地鐵時只准使用最後一節車廂，不能踏進公園、音樂會、劇場、餐廳和游泳池，也不得進入布洛涅森林。當時《巴黎午報》的報導，就曾經寫道：「巴黎人行道上的猶太人數量之多，連眼盲的人都為此目瞪口呆。」[27]

六月二十四日，默茲[28]省長寫下了這段文字：

我十分榮幸向大家報告，六月二十二日那天，有兩列火車載著以色列人從巴黎地區前往德國，途中經過了巴勒迪克[29]車站。這些車隊載運的對象，主要是年齡低於四十歲，頭髮剃成平頭的男子。其中另有兩節車廂，滿滿擠著可能不超過二十五歲的女孩子。過程一切順利。[30]

碧翠絲與里昂正式分居。一九四二年七月一日，碧翠絲在旺沃[31]的聖巴蒂爾德修道院（Priory Sainte-Bathilde），皈依了天主教。

一九四二年七月十六日清晨四點鐘，冬賽館[32]圍捕行動開始。此時法國警方分成八百八

十八隊，分配到五個行政區執行這項任務。他們還向交通運輸公司徵用了五十輛公共汽車。

沒有任何德國人證實這件事，卻有一萬三千一百五十二名猶太人在這天遭到逮捕。在這項行動中被捕的猶太人，都只能帶一條毯子、一件毛線衣、一雙鞋子，和兩件襯衣。他們拘留在冬賽館的那五天，不僅得不到的食物和水都很稀少，而且那裡根本沒有公共衛生設施，環境也骯髒無比。有一百零六人自殺，有二十四人因而喪生，其中包括兩名孕婦。

這些遭到逮捕的猶太人後來都移往德朗西，他們在德朗西時，一間囚室拘留約四十到五十人，只能睡在稻草上。

有四千名兩歲到十二歲間的孩童，因此和家人分離。其中有許多孩子年紀太小，沒有人知道他們的姓名，在驅逐出境的清單上只能被登記為問號。另外有很多孩子長得太過矮小，無法自行爬上載運牛隻的卡車，得由其他人抬進車裡。這些孩子全都被強制移送至奧許維茲。

七月二十二日、二十四日、二十七日、二十九日，以及三十一日，都有驅逐猶太人出境的車隊，由德朗西駛往奧許維茲。

七月二十三日，《晨報》[33]表示「買下猶太家眷，是毫無風險的絕佳投資」。[34]

八月一日，有人拍下芬妮在馬鐙馬場騎著名喚柚子的馬越過柵欄的照片。此時的芬妮看起來，和她的母親神似。

八月間前往奧許維茲的車隊有十三批。

八月十三日，《公諸於世》[35]這份報刊針對應如何告發猶太人提出建議：

為數眾多的讀者詢問我們，想知道自己要指出猶太人那些令人難以理解的活動，或者是詭計，應該寫信給哪個組織。其實您只需要寫一封信，或者是簡單寫一份便箋簽上大名，郵寄給猶太問題總署高階專員即可。要是您不能這麼做，也可以來我們報刊辦公室，我們會代為轉達。[36]

《公諸於世》的辦公室位於蒙梭街四十三號。這幢房屋原本是經營藝術品的卡邁爾（Kraemer）家族所有，如今卻遭雅利安化。

猶太人的收音機在同一天遭到沒收。翌日則不許他們擁有自行車。

八月二十五日，有二十六名猶太人獲得准許，免於佩戴黃星識別標記。夏瑟盧—羅巴侯爵夫人是其中之一，碧翠絲卻不得豁免。此時有許多人向當局提出請求。就連猶太消防隊員這時也得在制服上佩戴黃星。即使是授勳給猶太退伍軍人，為他們戴上的不是勳章，而是佩上黃星。

九月十日，《公諸於世》刊出路易—斐迪南・賽林來信，信中寫道：「我始終都鼓勵誹謗，而且我熱愛這麼做。我發現最為堅固的支柱，以及最短的絞索，都會在誹謗中自然成

形。」[37] 賽林出版不久的新書《處於困境》（Les Beaux Draps），就題獻給「絞決繩索」。

（猶太人）會唱你想要他唱的任何歌曲，也會隨著所有類型的音樂而翩翩起舞……會仿效一切動物，也會師法任何種族……是善於模仿的人。唯有藝術，才是這個種族的血緣與祖國！這個種族透過藝術獲得救贖！

一九四二年九月間，碧翠絲寫信給「我的包打聽好姊妹」，也就是德‧勒斯夫人（Madame de Leusse）。此時她依然享有騎馬之樂，並且在一些新朋友那裡安置她的馬匹。

儘管我確信自己如奇蹟般受到保護，過去多年以來都是如此，然而卻直到今年，我才明白自己身受的一切祝福，究竟來自何方。但是，未來我所擁有的歲月，是否足以讓我感謝天主和聖母瑪利亞的庇佑呢？畢竟我這麼渺小，皈依的時日又這麼短暫，而且還這麼微不足道……[38]

一九四二年十月二十六日，碧翠絲與里昂的離婚申請正式獲得批准。隨後里昂逃往波城。這裡距離庇里牛斯山裡的西班牙邊界只有八公里遠。他在庇里牛斯大道十四號租了一層公寓。這個地方位於三樓，窗外可見群山。他們倆的孩子這時候依舊與母親一起待在巴黎。

214

貝特朗已經開始以家具師傅的身分工作。

十一月八日，維琪政權不再核發出境簽證給猶太人。三天過後，德軍越過分界線，進入非占領區。

一九四二年十一月二十八日至十二月四日這一週，當局對巴黎猶太人的騷擾仍有增無減。

一九四二年十二月五日，「露易絲·卡爾門多，萊納克之妻（當時登錄的資料誤植）」和她的女兒芬妮，因未佩戴黃星識別標記，遭到逮捕。她們先在當天凌晨十二點三十分，被人帶往巴黎第十六區的派出所，隨後在隔天下午三點鐘，又移送至德朗西。當時拘留營中已經有兩千四百二十人。

碧翠絲與芬妮抵達德朗西時，收到的編號是四一三和四一五。她們兩人在營區裡劃分為C1階級，也就是負責營區辦公室行政業務、廚房工作，以及醫療業務的猶太人。

有一張小卡片說明碧翠絲已婚，有兩個孩子，而且沒有工作。不過有人在這張小卡片上以紅色墨水潦草寫上「一九四二年十月二十六日仳離」，並刪除「萊納赫」，寫上「德·卡蒙多」字樣。

芬妮·萊納赫的卡片，則說明她是「單身的大專院校女學生」。碧翠絲與芬妮兩人，都是「％A.A.IV」，意指她們的祖父母與外祖父母，共四位，全

部都是猶太人。這項標示下方，還打著「不得釋放」這幾個字。

里昂與貝特朗於十二月十二日，在阿列日省[39]遭到逮捕，這個地方距離西班牙邊境只有幾公里遠。一九四三年二月三日，里昂與貝特朗來到德朗西拘留營中。他們的卡片上，說明貝特朗的編號是四一四，住處為波城庇里牛斯大道十四號，有家人在拘留營中，擔任木工，二十歲；里昂的編號則是七一九，已經離婚，有兩個孩子在拘留營裡，職業是作曲家。

碧翠絲此時在營區廚房工作，芬妮則在醫務室，里昂在營區中負責作曲寫詩。

一九四三年三月三十一日，法蘭西學會主管為了替里昂求情，寫信給費爾南‧德‧布里農，也就是法國遭占領轄區的總事務長。一個月後收到回信，由隸屬親衛隊的突擊隊大隊領袖[40]（其人簽名難以辨認）針對此事回應：

回覆：對於法蘭西學會透過德‧布里農從中斡旋，希望使里昂‧萊納赫無罪開釋的見解。

一、備註

一九四三年四月二十二日，巴黎。

關於上述這位，此處檔案沒有任何資料與他相關，至今亦無人於政治層面提起過這個人。

有鑑於萊納赫本人並非法蘭西學會成員，法蘭西學會卻為他寫這封信，無疑是學會曾因萊納赫家

族某項慷慨捐獻而受益之故。就德國的利益而言，針對萊納赫是猶太人而執行的這項移送措施，絕對有益無害。這項請求的共同簽署者是杜哈梅爾[41]，此人對德國的敵意及反德傾向都廣為人知，再說他還是法蘭西學院常任祕書。在我們看來，既然德·布里農沒有對支持這項請求吐露一言半語，就表示他可以說是幾乎不支持這件事。所以我們建議不予回應，或是拖延這個問題，使其不了了之。[42]

此時巴黎各處都設置了新的倉庫，用來存放從「遭到遺棄的」猶太人住處扣押得來的家具、藝術品、瓷器、衣服、鋼琴、孩童玩具、廚房用具和亞麻製品。與此同時，巴黎也設立奧斯特里茲、列維坦這兩個勞改營。[43]為了揀選猶太人資產，卡恩·丹佛家的房屋已遭接管，如今只是一幢簡稱為「巴薩諾」的房屋而已。[44]「屬於猶太人所有的六萬九千六百二十九幢寓所（其中有三萬八千幢住宅位於巴黎），屋裡作為日常使用，或者是具有裝飾性質的物品，目前都已經全部清空」。納粹官員現在可以從那些作為戰利品，而保存在朱德波姆美術館的藝術品中，任意挑選自己想要的物件。十二月二十四日，賈克·喬札千方百計，設法使尼西姆·卡蒙多博物館免於遭到侵占。

三月十二日，蓋世太保四B處寫下他們對里昂·萊納赫的評語。這份文件以德文書寫，內容概括敘述了何以這個案例不利蓋世太保，原因包括貝特朗未獲批准進入非占領區、里昂

217

妻女未戴黃星遭到逮捕，還有——

萊納赫具有猶太人的典型特徵（鷹鉤鼻、薄脣、接受割禮、傷風敗俗）。除此之外，他在拘留營表現出來的態度粗野無禮，又自以為是。所以我們建議將萊納赫連同他的家人，分派到下一批運送猶太人的車隊裡。[45]

朱利安・萊納赫與妻子麗塔・萊納赫（Rita Reinach）此時已在克里洛斯別墅遭到逮捕。

他們先被帶到尼斯，隨後又被人帶往德朗西。

一九四三年七月三日，納粹指示要加速驅逐猶太人出境。於是親衛隊軍官阿洛伊斯・布魯納（Alois Brunner），由法國當局手中接掌管轄權，直接指揮德朗西拘留營，他開始每天在拘留營裡點名。

九月期間，拘留營安排里昂與其他四十人共同分成三組，著手協助營區挖掘地道。這條地道高一百二十公分，寬六十公分。有人在十一月九日發現這條地道時，它的長度已達三十公尺，還差三公尺就能完成。此時德朗西拘留營中，有十四名男子直接遭人遣送出境，同時納粹出於報復，將營區內所有原本劃分為C1階級的人，全都安插進B階級，以便驅逐這些人。十一月十七日，里昂、芬妮和貝特朗的卡片上，原有的藍色「C1」字樣遭到刪除，在上

218

方潦草寫上紅色的「B」字。[46]

一九四三年十一月二十日十一點五十分，納粹在營區裡搜捕里昂、芬妮和貝特朗，並將他們強行押上由博比尼車站（Gare de Bobigny）出發，駛向奧許維茲的第六十二支車隊中。這支車隊有一千兩百人。當車隊抵達奧許維茲，就有九百二十四人遭到屠殺。至於里昂和貝特朗，則分別被帶往比克瑙營區，以及莫諾維茲營區。[47]

一九四三年十二月三十一日，芬妮在奧許維茲過世。她被殺害時，芳齡二十二歲。

碧翠絲此時仍舊在德朗西拘留營裡。她為了設法使她的母親艾琳·桑比瑞能夠得到她和里昂固定給予的生活費，依然持續寫信給艾琳。桑比瑞伯爵夫人當時不僅人在巴黎，還與喬治·普拉德（Georges Prade）有所聯繫。此人擅長奔走調停，也是尚·呂樹爾（Jean Luchaire）的友人兼合作夥伴，不過呂樹爾卻是反猶太報刊《新時代》（Nouveau Temps）的出版者。有人曾經看到普拉德在法國蓋世太保成員陪伴下，現身馬傑斯蒂飯店[48]。況且只要能賺錢，哪裡都看得到普拉德。眾所周知，只要有適合的價碼，他能使任何人逃出生天。普拉德代表艾琳，向猶太問題總署前任委員薩維耶·瓦拉說情。然而，什麼事也沒發生。

一九四四年三月七日清晨四點鐘，扣押在德朗西的拘留者緩緩前進，被人帶往博比尼車站。這一天出發的車隊編號是六十九，共計載運一千五百零一人，碧翠絲是其中之一。車隊裡有一百七十八名孩童。這支車隊花了三天才抵達奧許維茲，途中沒有任何人給他們一滴

水喝。

一九四四年三月二十二日，貝特朗死於莫諾維茲營區醫務室。他受到屠戮時，正值雙十年華。

五月三日，朱利安・萊納赫和麗塔・萊納赫遭驅逐出境，遭送至貝爾根－貝爾森集中營[49]。

五月四日，時值反猶作家愛德華・德魯蒙百年冥誕，於是在拉雪茲神父公墓[50]，舉行了一項紀念儀式。儀式中不但有演說，還有許多向德魯蒙致意的花卉，幾乎淹沒了德魯蒙那尊青銅半身雕像。這時候德魯蒙的墳上，已經加上墓誌銘，刻著「永垂不朽之作《猶太法國》作者」這句話。

一九四四年五月十二日，里昂在比克瑙營區遭到殘殺。他再過兩週就滿五十歲。

一九四五年一月四日，碧翠絲在奧許維茲慘遭戕害，正值知命之年。

220

1 譯者註：指一九四〇年五月到六月間，由於德軍在法國戰役（Bataille de France）中侵占比利時、荷蘭，以及大部分的法國領土，導致這些國家境內大量人口逃亡，是二十世紀歐洲規模最大的人口遷徙活動之一。

2 譯者註：指法國陸軍將領菲利普・貝當。

3 譯者註：法蘭西國（État Français）是「維琪政權」的正式國名，也是第二次世界大戰期間受納粹德國控制的法國政府。

4 譯者註：指菲利普・貝當逕自修改法國憲法條款，同時成立皮耶・拉瓦爾政府（Gouvernement Pierre Laval）。

5 譯者註：國政院（Conseil d'État）是向法國政府提出建議的機構，在法國擁有行政方面的最高裁判權。國政委員（Conseiller d'État）是位階最高的國政會成員。

6 原書註：請參閱理查・魏斯伯格（Richard Weisberg）著（一九九六），《維琪政權的法律體系，以及法國的猶太人大屠殺》（Vichy Law and the Holocaust in France），紐約：紐約大學出版社（New York University Press），頁五十九。

7 譯者註：指「外籍猶太人管轄關係法」（Loi relative aux ressortissants étrangers de race juive）。

8 譯者註：法國國家博物館聯合組織（Musées Nationaux）囊括法國六十一所博物館，這些博物館的特點，都是「持有並維護國家藏品，同時使它們更受人看重」。

9 譯者註：香波爾城堡（Château de Chambord）位於法國中部中央—羅亞爾河谷地區（Centre-Val de Loire），是法國諸多皇家領地中，唯一自建立至今依舊完好無缺的地方。

10 譯者註：蓋世太保（Gestapo）是德文「Geheime Staatspolizei」的縮寫，意指納粹德國的「國家祕密警察」。

11 譯者註：伯恩奈姆—朱恩畫廊（Galerie Bernheim-Jeune），是巴黎極負盛名的畫廊之一。伯恩奈姆—朱恩兄弟（Bernheim-Jeune brothers），指創辦這間畫廊的亞歷山大・伯恩奈姆（Alexandre Bernheim，一八三九～一九一五）之子，也就是人稱「喬斯」（Josse）的約瑟夫（Joseph），以及嘉斯頓（Gaston）這對兄弟。

12 譯者註：保羅・羅森堡（Paul Rosenberg，一八八一～一九五九）是當時的藝術品商人，也經營畫廊。

13 譯者註：巴登（Baden）是德國歷史上昔日的地理區域名稱。如今這個地區是德國西南部巴登—符登堡（Baden-Württemberg）的一部分。

14 譯者註：波城（Pau）位於法國西南部，距離作為法國與西班牙天然國界的庇里牛斯山（Pyrénées）不遠。

15　譯者註：居爾拘留營（Camp d'internement de Gurs）由法國在一九三九年設立，目的在於囚禁佛朗哥掌權後逃亡至法國的西班牙人。根據法國為這所拘留營設立的網站資料，法國議會與政府在一九三八年間，曾經針對希望能進入法國領土的外國人討論相關措施。在當時的討論中，所謂「不速之客」（les indésirables）意指遭佛朗哥政權追捕的西班牙難民，以及試圖逃離納粹政權迫害的德國與奧地利猶太人。

16　譯者註：雅利安化（Aryanised）是納粹用語，意指查封猶太人資產，將它轉給非猶太人，同時藉由武力，在納粹德國和第二次世界大戰軸心國成員境內，以及這些國家所占據的領土上，排除猶太人在經濟方面所帶來的影響。

17　譯者註：指法國法學家兼政治人物約瑟夫・巴泰勒米（Joseph Barthélemy，一八七四～一九四五）。

18　譯者註：《故鄉報》（La Patrie）是加拿大魁北克省（Québec）的一份報紙。

19　原書註：請參閱麥可・R・馬瑞斯（Michael R. Marrus）、羅伯特・O・帕克斯頓（Robert O. Paxton）合著（一九八三），《維琪法國與猶太人》（Vichy France and the Jews），紐約：基礎圖書出版公司（Basic Books），頁九十九。

20　原書註：請參閱《卡蒙多家族的顯赫》，頁一〇五。

21　譯者註：德朗西（Drancy）位於法國大巴黎區。當地在一九四一年至一九四四年，曾設立德朗西拘留營（Camp d'internement de Drancy）是將巴黎猶太人押往納粹集中營之前的主要年點。

22　譯者註：勒布爾熱（Le Bourget）和博比尼（Bobigny）都位於法國大巴黎區，也都離德朗西不遠。

23　譯者註：貝利茲館（Palais Berlitz）是位於巴黎第九區的一幢大樓。

24　原書註：請參閱大衛・普萊斯－瓊斯（David Pryce-Jones）著（一九八一），《第三帝國執政期間的巴黎》（Paris in the Third Reich），倫敦：哈潑柯林斯出版集團（HarperCollins），頁一三八。

25　譯者註：第二次世界大戰期間，法蘭西第三共和與納粹德國在一九四〇年六月二十二日，簽訂了「第二次康比涅停戰協定」（L'armistice du 22 juin 1940）。「自由區」（Free Zone）指法國簽署這項停戰協定後，位於分界線以南的領土。

26　原書註：奧許維茲（Auschwitz）位於波蘭南部。納粹德國最大的集中營，也就是奧許維茲集中營（Camp de concentration et d'extermination d'Auschwitz）設於此地。

27　原書註：請參閱《第三帝國執政期間的巴黎》，頁一三八。

28 譯者註：默茲省（Meuse）位於法國東北部，也是凡爾登所在的省份。

29 譯者註：巴勒迪克（Bar-le-Duc）是默茲省的省會。

30 原書註：請參閱麥可·R·馬瑞斯、羅伯特·O·帕克斯頓合著的《維琪法國與猶太人》，頁二二六～二二七。

31 譯者註：旺沃（Vanves）緊鄰巴黎市區西南部，屬法國大巴黎區。

32 譯者註：冬賽館（Vélodrome d'Hiver）是法國在一九○九年建造的體育場，位於巴黎第十五區，一九五九年拆除。法國在第二次世界大戰期間，曾經於一九四二年七月十六日到十七日大規模逮捕猶太人，並將他們拘留在這座體育場內。法國即「冬賽館事件」（Rafle du Vélodrome d'Hiver）。

33 譯者註：《晨報》（Le Matin）是一八八三年創刊的法國日報。由於這份報刊在法國遭納粹德國占領期間與納粹合作，仇視猶太人，所以在第二次世界大戰結束後不得發行。

34 原書註：請參閱伊恩·奧斯比（Ian Ousby）著（一九九七）《遭納粹占領時期——法國在一九四○年至一九四四年間所面臨的嚴峻考驗》（Occupation: The Ordeal of France 1940-1944），倫敦：約翰·默里出版社（John Murray），頁一四六。

35 譯者註：《公諸於世》（Au Pilori）是法國週刊。一九三八年創刊後，在納粹德國占領法國期間，成為當時對猶太人最具敵意的出版品之一。

36 原書註：請參閱一九四二年八月十三日的《公諸於世》第一○九期。（這份資料在納粹大屠殺紀念館〔Mémorial de la Shoah〕圖書館中的存放位置，請由此查閱：https://www.memorialdelashoah.org/wp-content/uploads/2016/05/au-pilori-inventaire-bibliotheque.pdf）

37 原書註：請參閱普萊斯—瓊斯著，《第三帝國執政期間的巴黎》，頁五十六。

38 原書註：請參閱安妮·席巴（Anne Sebba）著（二○一六）《巴黎人》（Les Parisiennes），紐約：聖馬丁出版社（St. Martin's Press），頁一四一～一四二。

39 譯者註：阿列日省（Ariège）和波城所在的法國大西洋庇里牛斯省（Pyrénées-Atlantiques），同樣都位於法國西南部。但阿列日省在該省東南方，而且兩個省份之間還相隔幾個省份。

40 譯者註：親衛隊（Schutzstaffel，縮寫為「SS」）於一九二五年成立。最初是貼身保護希特勒（Adolf Hitler）的單位，後

223

來成為消滅歐洲猶太人的主要組織。突擊隊大隊領袖（Sturmbannführer）是親衛隊裡的軍階。

41 譯者註：指法國作家喬治‧杜哈梅爾（Georges Duhamel，一八八四～一九六六）。

42 原書註：請參閱圖埃納著，《萊納赫變奏曲》，頁二三四。

43 譯者註：奧斯特里茲勞改營（Camp d'Austerlitz）位於巴黎第十三區。列維坦勞改營（Camp Lévitan）位於巴黎第十區。

44 原書註：這幀房屋作為倉庫的照片，請參閱莎拉‧艮斯伯格（Sarah Gensburger）著（二○一○），《洗劫的意象——巴黎猶太人在一九四○年至一九四四年間遭掠奪之攝影專輯》（Images d'un pillage: Album de la spoliation des Juifs à Paris, 1940-1944）。巴黎：原文出版社（Éditions Textuel）出版。

45 原書註：請參閱《卡蒙多家族的顯赫》，頁一五五。

46 譯者註：在德朗西拘留營裡，「C1」代表有職員身分，是營區內理論上不得遣送至集中營的成員。「B」則代表營區中隨時都能驅逐出境，送往集中營的人。

47 譯者註：奧許維茲集中營共有三個營區。一號營區以奧許維茲為名，比克瑙（Birkenau）是二號營區，莫諾維茲（Monowitz）則是三號營區。

48 譯者註：馬傑斯蒂飯店（Majestic Hôtel）位於巴黎第十六區。它曾經在一九三八年出售給法國國防部，後於一九六一年重新開始營業。

49 譯者註：貝爾根—貝爾森（Bergen-Belsen）集中營位於德國西北部。

50 譯者註：拉雪茲神父公墓（Cimetière du Père-Lachaise）位於巴黎第二十區。愛德華‧德魯蒙在一九一七年二月過世後，先葬於巴黎聖旺墓園（Cimetière parisien de Saint-Ouen）。後於同年十一月遷葬拉雪茲神父公墓。

50

51

想像塵埃落在無家可歸，只能四處漂泊的殘骸上。

我想起你將尼西姆從他在戰爭期間安葬之處帶回這裡的事。那是他的第一座墳，上面有著十字架的標誌。然而你想要尼西姆的魂靈，在家族墓地中安息。

我想到碧翠絲、芬妮與貝特朗，還有里昂。他們都回不了家。

我想起那條地道。

灰燼是物質泯滅後的殘骸，一如塵埃。

52

現在我同時寫信給二位。

你們倆來到人世間的時刻相隔數月。你，我的曾外祖父維克多，你在一九四五年流亡他鄉期間，曾經在頓布里吉威爾斯[1]和你外孫，也就是我父親和叔叔，在玫瑰花園合照。

這張照片令我想起你，莫伊斯，你和兩個外孫置身鄉間玫瑰花園中的情景。

維克多，你沒有預見這件事的到來。即使你那幢恢宏大宅裡的無數房間，昔日存放了大量財產、收藏、畫像，和不計其數的家徽，你依舊不明白那幢大宅實際上不堪一擊。舞會大廳天花板上繪著的《錫安仇敵遭人消滅》[2]，就是在等人自投羅網的意象。民族同化是賭注，會導致你漸漸愛上的這個地方，一步步成為你期望可以成為的那個人。你怎麼會待在維也納，卻對自己生活中的一切建立在如此脆弱的希望之上毫無所悉？日後又怎麼可能不走上離鄉背井這條路呢？

維克多，你博學多聞、喜愛購書、個性篤實、寵愛妻子、蓄鬍、信奉猶太律法、熱愛維吉爾[3]，對家庭、父親、奧德薩、維也納，以及你的藏書室，都忠誠守護。你無法離開你的「憶往室」，書架上的經典作品是為了你，特地在巴黎用紅色的摩洛哥革裝訂。你的書房

227

中，有一扇窗朝著蘇格蘭街4。你喜愛那裡椴樹花朵盛開之際，窗外傳來的陣陣香氣。但你從書本，和你對教育、文化、知識的信仰中被拖出來，被你的鄰居飽受關進達豪集中營5的威脅。你眼睜睜看著你的藏書被裝入條板箱牢牢釘好，再帶到樓下庭院裡放上卡車。你遠走他鄉，而艾咪自盡。你與世長辭時，既是難民，也沒有國籍。

而你，老爺子啊，你又怎麼可能知道這一切呢？你的猶太特質如此隱密。一九三三年時，芬妮在布福猶太會堂舉行猶太教成人禮，你捐了一筆相當大的款項，給當時正在規劃的「龔固爾展覽會」。儘管龔固爾兄弟以往用卑鄙可恥的態度對待你的家人，然而你卻原諒了他們。你必然會出席葬禮，但不會參與慶祝活動。你在許多俱樂部中都屬於核心成員，你的目光越過屋裡泛著老鸛草嫣紅色澤的梅第奇寶石花瓶，從窗外望向遠方，你會看見種著藍色蒙哈榭白酒，有花草茶，走在地毯上腳步聲輕柔，若是踩在石板路則清脆有節奏感。當你的藿香薊和粉紅色秋海棠的露台花壇、草坪、以及你父親與你伯父，在這世上最文明的城市裡

君士坦丁堡如今已然成為離你遠去的世界，你成了不折不扣的法國人。這幢房屋裡有慷慨大方也令人為之喝采。這年夏天，你還駕駛新車，在假期中前往威尼斯度假。

第八區公園中所種下的樹木。

如今你成了這條街道、這個街坊、這座城市、以及這個國家的一部分，你讓自己融入

228

其中的方式如此完美，又校準得那麼精密，同化得這般細緻，你因而化為無形。你留下贈禮，和你的名字，隨後揚長而去。

1 譯者註：頓布里吉威爾斯（Royal Tunbridge Wells）位於英格蘭肯特郡（Kent）西部。作者的曾外祖父維克多・伊弗魯西過世前住在這個地方。

2 原書註：請參閱嘉布莉耶爾・科爾鮑娃－弗里茲（Gabriele Kohlbauer-Fritz）、湯姆・榮克（Tom Juncker）合編（二〇一九），《伊弗魯西家族——一段時光之旅》（Die Ephrussis: Eine Zeitreise）。柏林：猶太博物館（Jewish Museum）、保羅・茲索奈出版社（Paul Zsolnay Verlag）共同出版，頁八六～九三。

3 譯者註：維吉爾（Virgil）是古羅馬時代詩人。本書題詞所引用的拉丁文詩句，即出自這位詩人之筆。

4 譯者註：蘇格蘭街（Schottengasse）位於奧地利維也納第一區。作者的曾外祖父過去所住的伊弗魯西大宅，就在維也納環城大道和蘇格蘭街的轉角處。

5 譯者註：達豪（Dachau）位於德國慕尼黑（Munich）市郊。納粹政權於一九三三年三月，在這裡建立了第一座集中營，維克多年紀最小的兒子（也就是作者的舅公伊吉），當時正好在德國的銀行裡工作。

53

碧翠絲，妳為了安全，努力使改變信仰一事生效，一如妳母親也曾經這麼做。

里昂，你致力使離婚成真。你嘗試使你的名字萊納赫（意謂德雷福斯支持者，也象徵危險）和你妻子的名字分開。

儘管如此，里昂，後來你卻停止作曲，開始挖掘地道。

一九四二年六月二十二日到一九四四年七月三十一日這段期間，走出德朗西「緘默之城」，遭到驅逐出境的猶太人，共有六萬七千四百名。

54

就這樣，我站在我們家族位於維也納的故居之中。先前我以自己支離破碎的猶太家族作為主題，寫了一本書。後來終於在德國出版，也為此舉行了一場宴會。參與這場宴會的人，有我妻子和我比較年長的兩個孩子，還有我八十一歲的父親。當時八十四歲的次郎，為了紀念伊吉和他的遠走他鄉，從東京前來與會。

宴會所在的庭院擁擠不堪，所有露台上都擠滿了人，包括政治家、記者，和住在附近的人。話雖如此，我還是得向在場眾人表達出這個時刻何以至關重要。我們不是在等待某個人，將昔日藉由暴力行為和恐怖行動，從我們生命中竊取的那些還給我們。我也陳述了我們家族四分五裂的光景，談我們離散與流落異鄉。對大家訴說伊弗魯西家四個孩子，散落在人世間四大洲土地上，他們的母親自尋短見、父親成為難民，他們的伯父與姑姑，在勞改營中遭到殺戮的事。那本書無關藝術，而是藝術作品所承載的一切。

物歸原主，就是取回往日遭人占為己有的事物。

那座庭院，正是一九三八年四月間，暴力來襲的第一晚，住在我們故居附近的維也納居民，動手使那張法國書桌翻越露台往下墜落之處。那張書桌，則是早在四十年前，在場許

231

多人還未出生時，住在蒙梭街那道金黃斜坡上的親戚從巴黎送來的結婚賀禮。

自一九三八年德奧合併以來，我們第一次有機會，在這裡舉行家族盛會。

我想，這件事應該告一段落，別再管它了。

你讓某件事物成了紀念品，回憶卻可能使人粉身碎骨。回憶會煽動情緒，也難以預料。

一個人記起一件事，而後就會迷失其間。畢竟只要拾起回憶的線頭，它隨即會引導你走向某些地方，即使你原先根本無意前去。於是當一個人埋首檔案，卻看到某個名字、某道刪除線時，你會為此屏氣凝神。看到有人倖存，也會出現這種反應。你會發現里昂的哥哥，也就是身兼法學家與學者，曾經擔任指揮官，並獲頒法國榮譽軍團勳章的朱利安·萊納赫，在貝爾根—貝爾森集中營裡活了下來，只是身患重疾，麗塔·萊納赫也同樣倖免於難。你還會知道朱利安後來譯完蓋約的《羅馬法學概要》，並於一九五〇年付梓。

你會發覺我祖母伊莉莎白書桌上有張照片，而且沒有人認得出照片裡那位留著鬍子，貌似學者的陌生人，其實是西奧多·萊納赫，也就是從前曾經和手足並肩，為已遭法國同化的猶太人傳統習性熱切奮戰的萬事通三兄弟中的一分子，同時也是里昂博學多聞的父親。你會得知伊莉莎白無論去哪個地方（巴黎、阿姆斯特丹、維也納、歐伯波珍[1]、頓布里吉威爾斯），她都會將這張照片放在她目光所及之處。

人們說，你這棟房子是對你父親尼西姆和兒子尼西姆恰如其分的追憶與致敬。繞著尼

西姆・德・卡蒙多博物館走一圈，它的確如此。

我寫下關於傳承到我手裡那份藏品的著作[2]，則是我向流離失所的家族成員致敬，同時列舉逝者之名，因為說出他們的名字，是讓他們能與其他家族成員融為一體的方式。我寫了這本書，試圖釐清該傳遞的事情。如果我能夠將它傳遞下去，那麼我就不再將其他責任傳遞下去，不再傳遞歷史檔案的重擔。我將那本書獻給我的父親與兒女，它也的確是這樣的一部作品。

如今我卻不再相信自己彼時認定的事。事情不像我所想的那樣，這麼做行不通。致敬和物歸原主，聽起來都彷彿事情就此結束，大家也就此獲得解脫。

當前我不明白，而且我希望自己來日永遠都不會明白。所謂的澄清，相當於著手安排解決某個事件。接下來，就可以將這件事放入歷史檔案……沒有任何事件會被解決，也不會有任何事受到確認，什麼都沒解決，什麼都不確定，不再想起的成了純粹的回憶。[3]

這是尚・阿梅西[4]筆下的文字，我覺得他所言不虛。歷史是這個當下發生的事。它不是過去，而是此時此刻的持續開展。歷史的樣貌呈現在我們手中。物體之所以承載的意義如此之多，這就是原因。這些物體猶如隨筆文章，令人心煩意亂，充滿尚未解決的難題，還令人

233

心神不寧。

如此一來，你能做什麼呢？你建造了你的博物館，然而那些精心調校都已偏離當初的種種設定。這座博物館已然不合時宜。那道由住宅所形成的金黃斜坡，以及許多來自四面八方，在法國落地生根的家族，也同樣不再符合時代潮流。於是蒙梭街六十一號遭到徵用，作為法蘭西民兵總部，法蘭西民兵是為了圍捕猶太人和法國抵抗運動5成員所創立，是最極端的法西斯準軍事武裝部隊，成員共有三萬人。

我站在一九三六年十二月，由時任教育部長的尚·傑伊為它所揭幕的那塊牌匾前方。當時碧翠絲、芬妮、貝特朗與里昂，也同樣都在這裡。他們和在場的所有知名人士，共同向你送給法國的這項贈禮致意。先前我查到資料，才發現尚·傑伊是猶太人。他為了加入法軍，在一九三九年辭去部長職位。後來他企圖參加北非的法國抵抗運動，卻在馬西利亞號客輪上遭人逮捕，遭判驅逐出境，接著受到拘留。幾個法蘭西民兵在一九四四年六月二十日，將尚·傑伊帶出牢房，並在樹林裡殺了他。戰後有人在一堆石頭底下發現了尚·傑伊的屍體。唯一為此遭到控告的民兵，在入獄兩年後獲釋。

在這塊具有紀念性質的大型牌匾下方，另有一塊比較小的牌匾，上面寫著：

里昂・萊納赫夫人

（閨名碧翠絲・德・卡蒙多）

與其子女芬妮・萊納赫、貝特朗・萊納赫

（乃捐贈者末代子孫）

和里昂・萊納赫

於一九三三年至一九三四年遭人押至集中營

逝於奧許維茲

何以有人要我放下過往時，會令我感到如此憤慨？

1 譯者註：歐伯波珍（Oberbozen）位於義大利北部。

2 譯者註：作者在舅公伊格納斯（伊吉）·伊弗魯西與杉山次郎過世後，繼承了二百六十四枚根付，並撰寫《琥珀眼睛的兔子》（*The Hare with Amber Eyes*）一書，述說家族史與根付的來歷。

3 原書註：請參閱尚·阿梅西（Jean Améry）著，《心靈的極限》（*At the Mind's Limits*），倫敦：葛蘭塔出版社，頁十一（xi）。

4 譯者註：尚·阿梅西（Jean Améry，一九一二～一九七八）是奧地利作家。

5 譯者註：法國抵抗運動（Résistance intérieure française）指第二次康比涅停戰協定簽署後，在法國領土上對抗納粹德國與維琪政權的地下運動。

236

55

親愛的老爺子……

所有攸關我家族的歷史文獻檔案資料，包括保存往來郵件的盒子、歌劇節目單、要求歸還財產的卷宗、存放維也納盛裝宴會和親戚騎馬照片的相簿，以及來自奧德薩、巴黎和維也納的文件，與首席拉比[1]批准結婚、確認死亡的信函，還有次郎過世之後，我在伊吉東京家裡書桌發現的那些扇子，我將它們全都收集起來，裝進板條箱裡，送往維也納猶太博物館。這箱資料是一份禮物。

至於裝在公事包裡的根付收藏，我帶著其中三分之二前往維也納，長期借給博物館展出。如此一來，這些根付就能訴說我們這個源於奧德薩的家族的故事。他們先遷徙到巴黎和維也納，再遷居到頓布里吉威爾斯、東京，以及墨西哥和阿肯色州[2]。另外三分之一的根付，我為了增加難民委員會[3]的收入，將它們送去拍賣會出售。

這麼做是一種嘗試，企圖避免自己身陷哀思。畢竟我不需要活在哀嘆中，也不必將這首哀歌留傳給後世子孫。

237

1 譯者註：拉比（rabbi）是猶太教精神領袖。首席拉比（Chief Rabbinate of Israel）則是以色列猶太人在宗教領域的最高指導機構。

2 譯者註：阿肯色州（Arkansas）位於美國南部。作者曾外祖父維克多的幼子魯道夫（Rudolf）離開維也納後，移民到這個地方。

3 譯者註：難民委員會（Refugee Council）是為難民和尋求政治庇護者提供支援的組織，總部位於英國。

56

老爺，這是我最後一次來訪。

我獨自前來，先走過大廳，再步上樓梯。放在樓梯轉角處的物品，是你自雙親屋裡保留下來的中國花瓶。上樓走進書齋，裡頭有那組壁毯裡屬於你的這一半（另一半當年由朱爾斯‧伊弗魯西為他的宅邸購入）。

這幢房屋成為博物館的那一週，《畫報》曾經刊登過幾張照片。我凝視那些照片，看到當時並未以牽繩來引導參觀動線，也沒有那些標上數字的注意事項，讓我們得以檢視有什麼是會違反你當初訂立的準則。此刻窗簾都已放下，一如它們這時候應該呈現的模樣。如此一來，光線就不會導致這些壁毯受損。這個地方自始至終，都不曾沾染過一絲塵埃。

我無意擾亂這個空間，也不想打擾你，所以我一聲不響。我記得普魯斯特曾經寫過攝影的冷漠本質，那是可能出現「如實目擊」的片刻⋯⋯

以我的立場來說，那個當下唯獨我這個戴帽子、身穿旅行大衣的目擊者、旁觀者，是不屬於這幢房屋的外人，是來為大家日後再也見不到的場合拍下照片的攝影師。由於這份不會持續但

在短暫的回歸時刻所擁有的特權，一種像是在旁觀自己缺席的能力，當時我在屋裡瞥見外祖母的片刻，我在眼中無意識經歷的過程，的確可以說是攝影……這是生平第一次，我看出那位坐在沙發上，在身旁燈光照射下，紅著臉，笨拙又平庸，而且還病懨懨，放任自己胡思亂想，雙眼宛如失去理智般，隨著書上文句移動的老婦人，是一位我以往根本不認識的失意老嫗。然而我意識到這件事，卻只有一眨眼的功夫，因為那位老婦人轉眼間消逝無蹤。[1]

這也是你這幢屋子裡發生的事。我會這麼說，是由於我想起兩張接連拍攝的照片，出現在照片裡的人物，是芬妮與貝特朗。照片裡的他們都面帶微笑，都在椅子上盤著腿，都穿著學校制服。我還想起貝特朗那張抱著自己的狗，並親吻牠的照片。

如今我們都是不在現場的旁觀者，也都已經成為外人，不屬於這幢房屋。

1 原書註：請參閱普魯斯特著，《蓋爾芒特家那邊》，頁一五五。

57

老爺子：

夠了，我知道。寫這封信似乎荒謬可笑，也會談起我們先前已經談過的事，然而我確實需要與你談談畫像。

對於雷諾瓦為她女兒繪製的兩幅畫像，路易絲‧卡恩‧丹佛都不怎麼放在心上，那一切都是查爾斯‧伊弗魯西招惹來的事。雷諾瓦為路易絲兩個年紀較小，分別身著粉紅色與藍色宴會洋裝的女兒所繪的雙人畫像，當時先放在女傭房裡，而後在一九〇〇年，出售給伯恩奈姆家族[1]，作為他們的私人收藏。路易絲還讓雷諾瓦對他的酬勞望眼欲穿，這在藝術史上並不是很好的註腳。儘管如此，路易絲卻將艾琳那幅畫像，送給她的外孫女碧翠絲。碧翠絲與里昂結婚後，那幅畫就掛在他們塞納河畔納伊的寓所中。

那幅畫像如今遠近馳名，不僅向大眾展示，也被人複製。艾琳因此成了「小艾琳」[2]。

橘園美術館[3]曾經在一九三三年為雷諾瓦舉辦大型作品展，當時也展出這幅作品。

在一九三九年的動盪局勢中，這幅畫像先移至香波爾城堡，隨後遭洗劫、剝奪猶太人所有資產的羅森堡特別任務小組[4]「沒收充公」。一九四一年八月十日，里昂寫信給在巴黎

241

的法國國立博物館聯合組織主任，信中除了表示這幅畫是他妻子的外祖母送給她的禮物，也恰如其分地強調這個家族昔日對法國的付出有多麼豐厚。

之後戈林5選擇這幅畫像，作為他在卡琳宮的私人收藏。他這麼做，是因為艾美·戈林女士迷戀印象派畫家畫作，況且畫裡的女孩十分迷人。正如這幅畫在一八八一年於沙龍展示時，評論家筆下所述：「做夢也找不到比這金髮女孩更漂亮的了。她披散開來的一頭秀髮彷彿一襲沐浴在閃爍光線中的絲綢，她藍色的眼眸裡，滿是天真無邪的詫異之情。」6 既然艾琳成了「繫著藍色緞帶的小女孩」，在猶太人眼中，此時的她可能已經是非我族類。這幅畫的高度只有兩英尺多，寬度則為一英尺半，是尺寸不算大的小型畫像，毫不費力就能懸掛在某個地方。

之後，戈林在一九四二年三月十日，透過與羅森堡特別任務小組聯手合作的藝術品商人古斯塔夫·羅赫利茨（Gustav Rochlitz），以這幅畫像換得了一幅義大利佛羅倫斯的圓形畫。

一九四四年，存放在朱德波姆美術館的猶太家族肖像畫，全數遭蓋世太保銷毀。

一九四五年九月四日，這幅畫像失而復得，輾轉被送到慕尼黑中央收集處7，成為編號八〇三五的作品。隨後它被運回巴黎，在一九四六年假杜樂麗花園舉辦的「經藝術創作完璧歸趙委員會與同盟國文物救兵鼎力相助，在德意志聯邦共和國覓得諸多私有藏品內的法蘭西

代表作」（意即「在德國找到的法國傑作」）這項展覽中展出。而後它被送回橘園美術館。

艾琳・桑比瑞婚前姓卡恩・丹佛。她是碧翠絲的母親，也是芬妮與貝特朗的外祖母，同時還是你的前妻。艾琳是天主教徒。她在一九四六年三月二十七日，以繼承她已故女兒資產的名義，要求取回這幅畫像。於是艾琳現在成了卡蒙多家族遺產的繼承人[8]。

即使這幅畫像是雷諾瓦於一八八○年，在巴薩諾街卡恩・丹佛公館花園中為艾琳所繪，艾琳卻決定賣了它。這幅畫因此出售給埃米爾・喬治・布爾勒（Emil Georg Bührle），他不但是歐瑞康[9]的瑞士股東，也是納粹軍事設備的供應商。

艾琳繼承的女兒遺產，有一億一千萬法郎。一九五○年代時，她在坎城買下阿羅卡利亞別墅（Villa Araucaria）。一九六二年十一月，她在巴黎第十六區過世。

艾琳的妹妹伊麗莎白，也就是畫作《粉紅與藍》[10]裡那位穿著藍色洋裝的小女孩，她在一九四四年三月遭驅逐出境，並在拘禁於奧許維茲集中營期間喪生。她的妹妹愛麗絲，也就是畫裡那位穿粉紅色洋裝的小女孩，則在一九六五年死於法國東南部的尼斯。

《艾琳・卡恩・丹佛的畫像》目前收藏在蘇黎世的布爾勒收藏展覽館[11]。

《粉紅與藍》在聖保羅藝術博物館[12]裡。

人會不知不覺地身陷畫裡，並迷失其中。

1 譯者註：伯恩奈姆（Bernheim）家族即伯恩奈姆—朱恩畫廊的創立者。

2 譯者註：雷諾瓦為艾琳所繪製的畫像，作品名稱是《艾琳‧卡恩‧丹佛的畫像》（Portrait d'Irène Cahen d'Anvers）。不過這幅肖像畫有許多別稱，包括《艾琳‧卡恩‧丹佛小姐的畫像》（Portrait de Mademoiselle Irène Cahen d'Anvers）、《繫著藍色緞帶的小女孩》（La Petite Fille au ruban bleu），以及《小艾琳》（La Petite Irène）。作者在這裡提到「小艾琳」，可能是一語雙關的暱稱。

3 譯者註：橘園美術館（Musée de l'Orangerie）位於巴黎第一區杜樂麗花園內，藏品包括印象派畫作，以及後印象派（Postimpressionnisme）藝術作品。

4 譯者註：羅森堡特別任務小組（Einsatzstab Reichsleiter Rosenberg）是由納粹德國政治人物阿佛烈‧羅森堡（Alfred Rosenberg，一八九三～一九四六）所領導的機構。這個機構自一九四〇年起，在德意志國防軍侵占的領土上，大舉沒收原本屬於猶太人的資產。

5 譯者註：赫爾曼‧戈林（Hermann Göring，一八九三～一九四六）是德國政治人物，在納粹政權中舉足輕重。卡琳宮（Carinhall）是他位於柏林東北方的住處。艾美‧戈林（Emmy Göring）是他的妻子。

6 原書註：關於雷諾瓦的女兒所繪製的畫像討論，請參閱貝利著，《雷諾瓦的肖像畫》，頁一八一～一八三，以及頁三〇六～三〇七。

7 譯者註：慕尼黑中央收集處（Munich Central Collecting Point）是第二次世界大戰結束後，藉以存放戰爭期間遭納粹沒收充公的歷史文物和藝術品之處。他們的目標，是將這些文物與藝術品歸還它們原本所屬的國家。

8 原書註：請參閱西里爾‧葛蘭許（Cyril Grange）著（二〇一六），《巴黎菁英——一八七〇年至一九三九年間，屬於上流社會資產階級的猶太家族》（Une élite parisienne : les familles de la grande bourgeoisie juive, 1870-1939），巴黎：法國國家科學研究中心出版社（CNRS Éditions），頁一四四～一四五。

9 譯者註：指專門製造防空設備的歐瑞康‧康特拉韋斯公司（Oerlikon Contraves）。該公司後來由其他公司收購，現已更名為「萊茵金屬防空系統」（Rheinmetall Air Defence）。

10 譯者註：雷諾瓦為路易絲‧卡恩‧丹佛的兩個女兒所繪的雙人畫像，作品名稱是《卡恩‧丹佛家的小姐》（Les Demoiselles Cahen d'Anvers）。《粉紅與藍》（Rose et bleu）是這幅畫像的別稱。

11 譯者註：布爾勒收藏展覽館（Fondation et Collection Emil G. Bührle）是瑞士軍械製造商兼藝術品收藏家埃米爾・喬治・布爾勒（Emil Georg Bührle，一八九〇～一九五六）過世後，由他的家人在一九六〇年成立的博物館。

12 譯者註：聖保羅藝術博物館（Museu de arte de São Paulo）位於巴西聖保羅（São Paulo）。

58

老爺子啊，我以自己家族為主題的那本書出版時，有人曾經問我信仰的事，在美國遇到的問法有點直接：「你回歸了嗎？」也有人問起孩子，不過我轉移了話題。

我父親是英國聖公會[1]牧師，他是半個猶太人，我的母親，則出身鄉村聖公會教區牧師家庭，她是歷史學家，寫作主題是西方修行制度。長大成人的過程中，我的父母在英格蘭聖公會主教座堂培育我。但我從前寫過貴格會[2]的事，這個教派的沉靜特質現今仍吸引我。除此之外，我還閱讀佛教禪宗詩歌。我喜愛這些跨越了一切的詩篇，可以說是典型的流亡詩。我不僅是半個英國人，也有四分之一的荷蘭血統，和四分之一的奧地利血統。與此同時，我還徹底是個歐洲人。

如此這般，我不確定自己應該醒悟過來，「回歸」什麼。

西奧多‧萊納赫那段〈所謂我們〉的聲明，如今已經成了疑問。像是我父親，他在阿姆斯特丹出生，雙親撫養他長大成人的地方，包括巴黎、維也納和提洛[3]。一九三九年那時，我父親是難民。後來有人告訴他，他要求成為奧地利公民的申請已經核准，這時距他離開維也納已經八十二年。而我的歸屬又在何處？我使用的瓷器是宜於搬動的器具，它在文明發展

上走了漫漫長路。我製作的物品容易破碎。我站出來說故事。儘管我寫作，然而我書寫時卻想到昔日刮去原文重新繕寫的羊皮紙，作品重疊書寫在其他文本之上。我似乎在檔案資料裡花了許多時間。我記得所羅門·萊納赫寫《德魯蒙與德雷福斯》這本書時，用了「史官」這個筆名4。我想這對於史官是一份殊榮。

我認為自己是混合體。固然我悖離了一切，可是我的確了解獻身某種理念是怎麼一回事，我知道有一些方式，可以讓某些非凡事物得以擺脫離散帶來的影響，我還懂得如何講述某件事，明白在有人鄙視沉默之際，自己應如何加以反擊。

我想你無須獨鍾一處。我相信你能跨越邊界，同時保有完整的自己。

因此，我坐在這個位於蒙梭公園一隅的美麗房間裡，腳下地毯吹拂著金黃色的風，思索著「所謂我們」的意義，並想著你有能力使一個地方成為親人可以回去的家，其間且蘊含榮耀。我認為這是一種見證。這也就是我回歸之處。

此刻我可以感覺到秋日光景。

同時也想起了「朋友」。

艾德蒙·德瓦爾

二〇二〇年十二月，倫敦

1 譯者註：英國聖公會（Anglicanism）是西方基督宗教中最大的教派之一。

2 譯者註：貴格會（Quakers）是基督新教（Protestantism）裡的教派，以靜坐作為禮拜儀式。

3 譯者註：提洛（Tyrol）是西方歷史上位於阿爾卑斯山的地區名稱，涵蓋地域縱越今天的義大利北部和奧地利西部。由於作者的祖母和她的家人，有一段時間曾經住在義大利歐伯波珍，這裡應該是指現在義大利北部的特倫提諾─上阿迪傑地區（Trentino-Alto Adige）。

4 原書註：請參閱所羅門‧萊納赫著（一八九八），《德魯蒙與德雷福斯──探討一八九四年至一八九五年的自由論壇報》（*Drumont et Dreyfus: études sur la "Libre parole" de 1894 à 1895*），巴黎：史托克出版社（Stock）。

延伸閱讀

在「卡蒙多家族」這個主題上，不可或缺的讀物是諾拉‧塞妮、蘇菲‧勒‧塔內克合著的《卡蒙多家族，抑或是命運的衰落》（一九九七，法國亞爾：南方學報出版），還有皮耶‧阿索利納所寫的《卡蒙多家族終曲》（一九九七，巴黎：加利瑪出版社）[1]。另外有一份以這個家族為主題的展覽目錄令人驚歎，是《卡蒙多家族的顯赫——一八〇六年至一九四五年，從君士坦丁堡到巴黎》（二〇〇九，巴黎：猶太藝術與歷史博物館）。攸關這所博物館館藏作品的重要書籍，則是美麗的圖文書《尼西姆‧德‧卡蒙多博物館——一位收藏家的寓所》（二〇〇七，巴黎：裝飾藝術博物館出版）。這本法文書後來以英文重新出版，書名是《卡蒙多家族遺產——一位巴黎收藏家的熱情所在》（二〇〇八，倫敦：泰晤士與哈德遜出版公司出版）[2]。近日出版的尼西姆書信集也很貴重，書名是《尼西姆‧德‧卡蒙多中尉——他自一九一四年至一九一七年的書信與戰場日記》（二〇一六，紐約：聖馬丁出版社）書裡的一個篇章，對於了解碧絲‧萊納赫有重要價值。

安妮‧席巴的《巴黎人》（二〇一七，巴黎：裝飾藝術）。

249

關於猶太人在法國的生活背景，我受惠於皮耶・畢恩鮑姆著，珍・瑪莉・陶德翻譯的《法蘭西共和國的猶太人》（一九九六，美國史丹福・史丹福大學出版社），以及麥可・格雷茲著，珍・瑪莉・陶德翻譯的《置身十九世紀法國的猶太人》（一九九六，史丹福大學出版社出版）3。由西里爾・葛蘭許所寫的《巴黎菁英——一八七〇年至一九三九年間，屬於上流社會資產階級的猶太家族》（二〇一六，巴黎：法國國家科學研究中心出版社），則是了解當時經濟環境的必要讀物。

對於「蒙梭街的發展」這個主題，我推薦閱讀弗雷德里克・貝德瓦的作品《猶太人在一八三〇年至一九三〇年對現代建築的貢獻》（二〇〇四，斯德哥爾摩）4。若想深入了解克里洛斯別墅這幢建築，我建議讀亞德里安・戈茲的《克里洛斯別墅》（二〇一七，巴黎：格拉塞出版社）。它的英譯本是《狂喜別墅》（二〇一九，紐約：新艦出版社出版）5。

有兩本近年出版的小說都追溯了這個故事，也都是了不起的作品，它們是菲利波・圖埃納的《萊納赫變奏曲》（二〇一五，羅馬：搏動出版社），以及亞德里安・戈茲的《克里洛斯別墅》。

有關當時的藝術品味，以及藝術鑑賞方面的背景資料，不妨閱讀夏洛特・維尼翁所寫的《杜維恩兄弟與一八八〇年至一九四〇年的裝飾藝術市場》（二〇一九，紐約：吉爾斯出版社），以及柯林・B・貝利所寫的《雷諾瓦的肖像畫——一個時代的印記》（一九九七，

美國紐哈芬：耶魯大學出版社）。

最後，關於維琪法國和納粹大屠殺，我採用的主要參考文本是由麥可・R・馬瑞斯、羅伯特・O・帕克斯頓合著的《維琪法國與猶太人》（一九八三，紐約：基礎圖書出版公司），以及大衛・普萊斯—瓊斯所寫的《第三帝國執政期間的巴黎》（一九八一，倫敦：哈潑柯林斯出版集團）、莎拉・艮斯伯格的《洗劫的意象——巴黎猶太人在一九四〇年至一九四四年間遭到掠奪之攝影專輯》（二〇一〇，巴黎：原文出版社）、蕾妮・波茲南斯基的《第二次世界大戰期間的法國猶太人》（二〇〇二，美國麻州沃爾瑟姆：布蘭戴斯大學出版社）6、羅伯特・帕克斯頓的《一九四〇年至一九四四年設立的維琪法國》（一九七三，巴黎：「觀點」歷史叢書）7，還有艾倫・萊丁的《盛會不歇——最屈辱的年代、最璀璨的時光，納粹統治下的巴黎文化生活》（二〇一二，巴黎：弗拉馬利翁出版社）8。

1 原書註：Pierre Assouline, *Le Dernier des Camondo*, Paris, Gallimard, 1997.

2 原書註：The Camondo Legacy: *The passions of a Paris Collector*, *London*, Thames & Hudson, 2008.

3 原書註：Michael Graetz, trans. Jane Marie Todd, *The Jews in Nineteenth-Century France*, Stanford, Stanford University Press, 1996.

4 原書註：Fredric Bedoire, *The Jewish Contribution to Modern Architecture 1830-1930*, Stockholm, 2004.

5 原書註：*Villa of Delirium*, New York, New Vessel Press, 2019.

6 原書註：Renée Poznanski, *Jews in France during World War II*, Waltham, MA, Brandeis University Press, 2002.

7 原書註：Robert Paxton, *La France de Vichy (1940-1944)*, Paris, Points Histoire, 1973.

8 原書註：Alan Riding, *Et la fête continue: la vie culturelle à Paris sous l'Occupation*, Paris, Flammarion, 2012.

謝詞

對於裝飾藝術博物館總監奧利維耶・加貝（Olivier Gabet）給予的美好情誼，以及他為我打開尼西姆・德・卡蒙多博物館大門的這份信任，我極為感激。同時也謝謝蘇菲・勒・塔內克、希薇・勒格朗—羅西、克洛依・德梅（Chloé Demey）、安娜伊絲・蘭克儂、里昂內爾・勒弗雷斯提耶（Lionel Leforestier），和伊馮・菲格哈斯（Yvon Figueras）所付出的真切溫暖，以及他們對這整個計畫的支持。沒有他們的學識與慷慨大方，這本書根本不可能出現。我非常感謝各位，真的由衷感激你們每一位。

一如既往，我深深感謝我了不起的編輯，也就是查托與溫德斯圖書出版公司（Chatto & Windus）的克拉拉・法莫（Clara Farmer），以及夏洛特・韓弗瑞（Charlotte Humphery）。同時也謝謝凱西・弗萊（Kathy Fry）和費歐娜・布朗（Fiona Brown），悉心關照這本書裡的文字，並感謝史蒂芬・帕克（Stephen Parker）為這本書設計了美麗的封面。在此也再度感謝法拉爾、史特勞斯與吉魯圖書出版公司（FSG）的喬納森・加拉西（Jonathan Galassi），以及愛琳・史密斯（Ileene Smith）投注於另一本書的熱情。我的經紀人卡洛琳・伍德（Caroline

Wood），和安德魯納伯格聯合國際有限公司（Andrew Numberg）的若伊・帕格曼塔（Zoe Pagnamenta），你們使這本書能在極具挑戰性的時刻出版，我非常感謝你們。能夠與各位共事，我無比幸運。

謝謝瑪麗娜・凱倫・法蘭琪（Marina French）、薩米婭・薩穆（Samia Samou）、布麗姬・希爾森紹爾（Brigitte Hilzensauer）、蕾娜塔・戈斯密特—普洛博（Renata Gold-schmidt-Propper）、吉賽兒・德・博嘉德・史坎特伯里（Giselle de Bogarde Scantlebury），以及安妮・席巴一路以來對巴黎的介紹、資料轉譯，同時也感謝你們與我談話。對於我的父母和我談家族淵源，以及歸屬與遷徙的事，我也在此致謝。在這本書成形的旅程中，克萊兒・提洛森（Claire Tillotson）打從一開始，就以周到而精明又別具巧思的方式加以協助。由我的工作室總監傑米娜・強森（Jemima Johnson）所率領的團隊，包括了美樂蒂・克拉克（Melody Clark）、史蒂芬妮・弗瑞斯特（Stephanie Forest）、金善（Sun Kim）、克里斯・李吉歐（Chris Riggio），和巴瑞・史特曼（Barry Stedman），你們全都不同凡響。

我的第一位讀者，是我的女兒安娜（Anna）。她除了給我非常大的鼓勵，也深入理解書籍內容，還極為敏銳地注意到書裡提及的每件事，並提出她的意見。我深深感激我的家人。謝謝我的妻子蘇（Sue），以及我的孩子班（Ben）、馬修（Matthew）、安娜相信這本書的價值，同時謝謝他們給我的愛。

這本書獻給費莉西蒂・布萊恩（Felicity Bryan）。她是我的朋友，也擔任我的出版經紀人達十五年。過去她透過令人驚歎的活力與愛，開創了許多書籍，也開啟過種種可能。她在世的最後幾週，我告訴她這些信函的事。而後她的丈夫亞歷克斯・鄧肯（Alex Duncan）為她大聲讀出這些信。她聽了之後，表示這部作品將是她最後一樁書籍交易。事情的確如此，而且我想念她。

流轉的博物館
收藏歷史塵埃、家族命運與
珍貴回憶的博物館
Letters to Camondo

作　　者	艾德蒙‧德瓦爾（Edmund de Waal）	
譯　　者	陳文怡	
社　　長	陳蕙慧	
副 社 長	陳瀅如	
責任編輯	翁淑靜	
特約編輯	沈如瑩	
封面設計	IAT-HUÂN TIUNN	
內頁排版	洪素貞	
行銷企劃	陳雅雯、張詠晶	

出　　版	木馬文化事業股份有限公司
發　　行	遠足文化事業股份有限公司（讀書共和國出版集團）
	231新北市新店區民權路108-4號8樓
電　　話	（02）22181417
傳　　真	（02）22180727
電子信箱	service@bookrep.com.tw
郵撥帳號	19588272木馬文化事業股份有限公司
客服專線	0800-221-029
法律顧問	華洋法律事務所 蘇文生律師
印　　刷	呈靖彩藝有限公司
初　　版	2023年10月

定　　價	500元
Ｉ Ｓ Ｂ Ｎ	978-626-314-501-6（紙本）
	978-626-314-502-3（EPUB）
	978-626-314-503-0（PDF）

流轉的博物館：收藏歷史塵埃、家族命運與珍貴回憶的博物
館／艾德蒙．德瓦爾(Edmund de Waal) 著；陳文怡譯. -- 初版.
-- 新北市：木馬文化事業股份有限公司出版：遠足文化事業
股份有限公司發行, 2023.10
　　面；　公分
譯自：Letters to Camondo.
ISBN 978-626-314-501-6(平裝)

1.CST: 德瓦爾 (De Waal, Edmund) 2.CST: 卡蒙多 (Camondo,
Moïse de, comte, 1860-1935) 3.CST: 卡蒙多家族 4.CST: 藝術
史 5.CST: 家族史 6.CST: 法國巴黎

909.42 112011980

特別聲明：書中言論不代表本社／集團之立
場與意見，文責由作者自行承擔